KB068094

도서출판 Sala Tong

베를린 디자인
소셜 클럽

베를린
디자이너로
살아가기

ㅇ지콜론북

Contents

Prologue
어쩌다 베를린

특별히 예전부터 독일에 관심이 많았던 것은 아니었다.
파리에서 지냈을 시절에도 독일에 놀러 간다는
친구들에게 왜 가느냐며 반문했을 정도였으니까 말이다.
그 유명한 독일의 크리스마스 마켓도 독일과 바로
인접해 있는 프랑스 국경도시인 스트라스부르Strasbourg로
다녀왔었다. 지금 생각해 보면 그 도시까지 갔으면 독일도
한 번쯤 가볼 법했을 텐데, 다른 국경도시만을 전전하다
파리로 돌아왔었다. 그 정도로 독일은 나에게 관심 밖의
나라였다. 그렇게 나는 재학 중이던 학교를 마치러 울며
겨자 먹기로 파리에서 한국으로 돌아왔고, 졸업식에 찍은
사진을 보면 다시는 오지 않아도 될 곳이라는 생각에

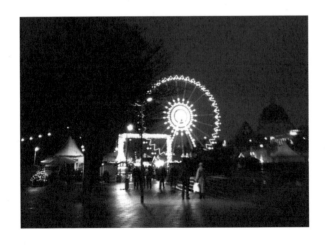

베를린 전역은 11월부터
크리스마스 마켓으로 붐빈다.

학사모도 그 누구보다 높게 던졌으며, 밝게 웃으며 치아 개수를 자랑하고 있다.

졸업 전, 말장난으로 시작된 우리의 모임은 졸업 후 '사랑과 평화시장'이라는 이름의 디자인 스튜디오로 방배동에 실존하는 공간이 되었다. 확인해보지는 않았지만 수년이 지난 지금 우리가 만든, 귀여웠던 가로, 세로 80cm 간판은 아직도 그 자리에 있을 것이라고 장담한다. 혹시 누군가 확인이 가능하다면 존재 여부를 알려주면 좋겠다.

'사랑과 평화시장'은 우리가 좋아하는 밴드였던 '사랑과 평화'와 우리가 자주 가던 동대문 '평화시장'의 합성어인데, 영어로 번역해서 쓰다 보니 너무 히피다운 단어가 되고 말았다. 어쨌든 우리는 그 당시 레게 음악을 좋아했고, 광장시장에서 파는 화려한 패턴의 구제 옷을 즐겨 입었으므로 전혀 관련이 없다고 볼 수도 없다.

이렇다 할 클라이언트 없이 우리만의 작업들로 시간을 보낸 스튜디오 생활은 나름 만족스러웠지만, 꽤 컸던 스튜디오의 월세를 꼬박꼬박 내야 했고, 이를 운영할 자금이 필요했다. 그래서 평소 관심 있었던 패션광고회사에서 투잡을 뛰기도 했다.

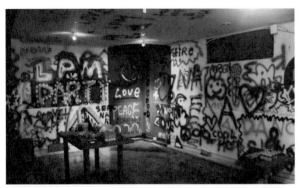

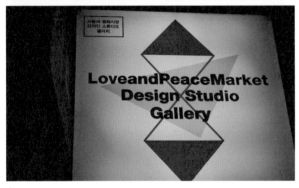

20평 남짓했던 '사랑과
평화시장'의 스튜디오 내부와
80cm 정사각형 간판

　같은 시기, 2010년 초 은퇴한 아빠는 천안에서

배 과수원을 시작하셨다. 초창기 몇 개월 동안은

나 역시 천안에서 서울로 매일매일 출퇴근하게 되었고,

바쁜 시즌에는 새벽 두 시가 넘은 시간에 운전을 하기도

다반사였다. 고속도로를 빠져나오면서 운전대를 잡고

발로는 엑셀을 밟으며 시속 140km로 졸음운전을 하던

나날이 반복되는 순간, 이건 아니다 싶어 결국 혼자
서울로 다시 돌아와 버렸다.

한동안 회사원으로 살기 시작했지만, 유리병을
던져대는 실장의 횡포로 일 년을 채 일하지 못했고 결국
회사를 나올 수밖에 없었다. (재미있는 사실은 베를린에
온 이후에 그 실장과 다시 함께 일하게 된다) 때마침
스튜디오를 함께 하던 파트너이자 가장 친한 친구 역시
마음의 병으로 고생을 심하게 했던 터라 미련없이 사랑과
평화시장을 뒤로 한 채 서울을 떠날 수 있었다.
사실 우리는 스튜디오를 시작하면서 함께 이루고자 한
일들이 아주 많았다. 하지만 그날 이후 그 모든 꿈들은
단지 나의 꿈이 되었다.

2011년 초에는 나 또한 몸과 마음이 지쳐있던 힘든
시기였다. 이뤄야 할 다음 목표가 모두 정지된 상태로
한 달을 관처럼 작은 원룸에서 지내며 내일 당장 내가
가야 할 길에 대해 고민했다. 하지만 동시에 먼 미래의
계획이었던 일들을 하나둘씩 머릿속으로 생각할 수 있는
시간이기도 했다. 우선 무슨 일을 하게 되든 가장 중요한
일은 포트폴리오를 준비하는 것이었다. 남몰래 고민을

했던 시간이기도 했지만, 나는 내가 생각하는 것 이상으로
강한 정신력을 가진 사람이라는 것을 깨달았고, 자신감은
다시 채워지기 시작했다. 그 시간만큼은 가족도 친구도
아닌 나와 직면하는 시간이었다. 그렇게 포트폴리오를
준비해서 평소에 가보고 싶었던 유럽의 세 도시에
아티스트 레지던시 프로그램 지원 메일을 보냈다.
그 어떤 장애물도 없는 곳에서 나만의 작업을 할 수 있는
최적의 장소로 아티스트 레지던시를 골랐다. 하지만
이 또한 그래픽디자이너들에게는 그다지 열린 곳이
아니었기에 최대한 '디자인 작업답지 않은' 것들로 골라
포트폴리오에 넣었다. 그리고 회사에 다니며 모아두었던
자금을 털어 미국행 비행기에 몸을 실었다.

　　　언니네 가족은 형부가 로드아일랜드 스쿨 오브
디자인Rhode Island School of Design, RISD에서 석사과정을 밟고
있어, 프로비던스Providence에 살고 있었다. 나는 그곳에서
몇 개월에 걸친 요양 아닌 요양 생활을 시작하게 되었다.
한국이 아닌 곳에 가족 누군가가 살고 있다는 것이 정말
감사했던 시간이었다. 무엇보다 나를 행복하게 한 것은
미국에 도착한 바로 다음날 받은 소식으로, 베를린의
아티스트 레지던시로부터 프로그램에 참여해도 좋다는

내용이었다. 여름에 시작하는 프로그램이었기 때문에
그전까지 나에게는 꿀맛 같은 휴가를 만끽할 수 있는
자유가 주어졌다. 풀장에서 책을 읽으며 선탠을 하고,
우연한 기회에 친구들을 사귀기도 하며 조카랑 장을 보러
다녔던 시간들은 지금까지도 다섯 손가락에 꼽을 정도로
행복한 나날이었다. 시간이 멈췄으면 했던 때가 있다면
아마도 그때일 것이다.

베를린에 가야 할 시간이 다가올수록 떠나고 싶지
않은 마음은 커져만 갔는데, 그럼에도 불구하고 비가
억수로 내리는 날 베를린에 도착했다. 입국 심사를 할
때에도 편도 티켓을 들고 간 탓에 무섭게 생긴 독일
직원에게 독일어로 한소리 들었고, 좁디 좁은 공항 출구도
거슬리는 데다가 인포메이션 센터에서 레지던시의 주소를
보여주며 가는 방법을 물을 때에도 또 잔소리를 한 바가지
들었다. 게다가 무거운 짐을 낑낑거리며 내리던 나를 그
누구도 도와주지 않아, 온 독일 사람들을 싸잡아 얼마나
욕했는지 모른다. 이곳에 자비라고는 없구나라고.

쉐네펠트Schönefeld 공항에서 지하철역까지 한참을
걸어 지하철을 타고 또 트램으로 갈아타 밤 12시가 다
된 시간에 베를린 리히텐베르크Lichtenberg 지역의 아티스트
레지던시에 도착했다. 그 당시에는 몰랐지만 이 지역은
베를린의 A존과 B존 경계에 있어, 이곳이 초행길인 사람은

오베르다움 다리
(Oberbaumbrücke)에서 본
베를린 전경

프리드리히스트라쎄
(Friedrichstrasse)역

정말 찾기 힘든 곳이었다. 물론 도착하기까지는 한참을
돌고 돌아 길을 묻고 묻길 거듭했는데, 짐이 많아서 한번
길을 잘못 들면 입에서 험한 욕이 튀어나왔다.

레지던시는 7층 하고도 반층 위인, 건물의 7.5층에
자리잡고 있었는데 생전 처음 보는 특이한 구조여서
영화 〈존 말코비치 되기〉를 떠오르게 했다. 엘리베이터를
타고 7층에 내려서 비상 계단쪽에서 반층을 계단으로
올라가야 했는데, 짐 때문에 그 계단을 오르다 다시 한 번
험한 욕이 입에 맴돌았다. 그렇게 도착한 레지던시에서
안제Andrzej라는 이름의 디렉터가 나를 반겨주었다. 집에
들어서니, 드로잉을 하는 포르투갈 출신 안드레Andre가
이미 가장 큰 방을 차지하고 있어서 두 번째로 도착한
나는 두 번째로 좋은 중간 방을 차지했다. 그리고
그 다음날 세 번째로 빈Vienna에 사는 코소보 출신의
카데르Kader가 도착해서 내 옆방을 썼고, 네 번째로
상파울루São Paulo 출신 클라라Clara까지 모두 도착했다.
나를 비롯해 우리는 모두 몇 달에 걸쳐 온전히 자신들만의
작업에 집중할 수 있는 귀중한 시간을 보냈다. 그렇게
베를린을 보고 느끼며, 베를린에 대한 내 생각도 서서히
바뀌기 시작했다. 길을 청소하는 환경미화원조차 거리를

청소하는 일은 자신이 하고 싶은 아트를 하기 위한
수단일뿐 그 모두가 아티스트인 이곳, 그리고 나 자신을
아티스트라고 당당히 이야기할 수 있는 바로 이곳이
베를린이었다.

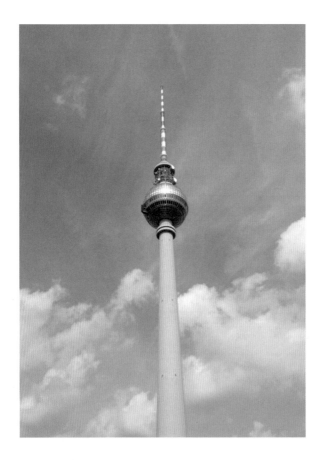

'TV 타워'라고 불리는 페른제투름
(Fernsehturm berlin)

그렇게 프로그램이 끝날 즈음, 나는 대학교 때부터 나의 꿈이자 나를 베를린에 오게 한 가장 큰 이유였던 디자인 스튜디오 HORT에 인턴십 지원을 하게 되었다. 사실 이 지원 계획은 사랑과 평화시장을 하면서도 늘 생각해왔던 일이었지만 생각보다 빨리 지원하게 된 것뿐이었다. HORT의 하반기 인턴모집 기간이 9월이었는데 메일을 보내놓고 답이 계속 오지 않아, 한국으로 돌아갈지 미국으로 갈지 베를린에 머물지를 고민하고 있을 즈음이 되어서야 인터뷰하자는 연락을 받았다.

며칠 후, 학창시절의 롤모델인 아이케 코에닉^{Eike König}과 인터뷰를 하게 되었는데, 그 시간 내내 나는 평소에 자신하던 그 패기들은 어디로 사라졌는지 꿀 먹은 벙어리가 되고 말았다. 내 작업에 대해 이렇다 할 설명 한 번 하지 못하고 얼어있다가 인터뷰를 마쳐 좌절하고 있던 찰나, 다행히도 그는 웃으며 말보다 보여주는 것이 더 중요하다며 HORT와 함께 일해보자고 나에게 손을 내밀었다. 그렇게 베를린은 나의 베를린이 되었다.

Art & Design
or
Art in Design

두섬코 고개를 돌려보면
새로운 시작
베를린과 이웃하기
살어리, 살어리랏다
베를린의 나날

베를린의 일상
그리고
베를리너

©용세라 Sera Yong

베를린의 여름은 짧디짧고, 베를린의 겨울은 길디길다.
나는 베를린의 여름과 겨울을 모두 겪고나서야 베를린의
여름이 얼마나 소중한지 알게 되었다. 서울에 비해
특별히 추웠던 것은 아니었지만, 햇빛을 구경하기 어려워
우울함과 무기력함을 쉽게 느꼈기 때문이다. 결코 독일의
겨울은 만만한 대상이 아니었다. 해가 떠 있는 날에도 몇
시간도 못 버티고 금세 해가 지기 때문에, 일 년 중 절반을
겨울이라 이야기해도 큰 무리가 없을 듯하다. 그래서
베를린의 짧은 여름은 그 무엇보다 소중하다.

베를린에서 첫 여름이 지나가고 (이곳에서 얼마나
지내게 될지 몰라) 담요 두 장만으로 버텨왔던 가을이
지나갔다. 어둠이 빨리 찾아오고 밤에는 스산한 기운이
느껴지는, 담요 다섯 장으로도 버티기 힘든 베를린의
첫 겨울은 아무리 그것이 다 추억이고 경험이었더라도
옹호해주기 힘든, 우울한 나날이었다. 지금이야 베를린을
회색 도시로 부르는 것에 대해 조금도 동의할 수 없게
되었지만, 그때만 해도 온몸으로 회색 도시를 느끼며
몸서리쳤었다.

레지던시 기간 전후로 나는 내 미래에 대한 고민과
'아트와 디자인의 경계'에 대해 끊임없이 고민해왔다.
아트를 큰 범위로 보고 그 안에 디자인이라는 공간이
존재한다고 늘 생각해왔는데, 레지던시에서의 시간들은
그것에 대해 설득할 만한 이유를 찾고 있었을 때였던 것
같다. 내가 다녔던 한국의 예술문화대학 건물 앞에는
'ART & DESIGN'이라는 큰 사인이 있었는데, 늘 학교

베를린의 여름, 그리고 베를린의

입구를 드나들면서 아트와 디자인 두 개로 분리해 놓은
것에 대해 의문을 가졌었다.

　　디자인이라는 분야에 대해 아티스트들이 갖는
생각은 그리 아트 같지 않은, 일종의 고객맞춤 서비스
업종이었나 보다. 적어도 내가 베를린에서 레지던시
생활을 했을 때, 제각기 다른 나라에서 온 아티스트들은
하나같이 나를 위로해준답시고 "너는 디자이너가 아니야,
아티스트야"라고 꽤나 신경이 쓰이는 이야기를 하곤
했다. 그럴 때마다 나는 "난 아티스틱한 디자이넌데?"라고
반문하면 그들은 "그런 건 없다"며 웃어넘기곤 했지만,
정작 그들도 나도 그 경계가 무엇인지 잘 몰랐던 것
같다. 그리고 오픈 마인드로 모든 것에 임해야 한다고
생각했던 아티스트들이 오히려 자신들만의 틀에 보기 좋게
갇혀있다는 사실이 우스운 일이라고 생각했다. 어찌됐건
내가 베를린에 와서 내린 결론은 '좋은 게 좋은 거'였다.
보기 좋은 떡이 먹기도 좋다고 결국은 끌리는 것에 손이
간다. 디자인의 틀이건 아트의 틀이건 보는 사람으로
하여금 흥미를 이끌어내는 작업이 결론적으로 좋은
것이라는 생각이다. 물론, 보는 사람의 취향에 따라 무엇에
끌리느냐가 변수이자 동시에 재미일 것이다.

　　아트의 그 어느 장르든 경계는 없다. 굳이 우리
스스로 작업하기도 전에 그 경계부터 만들 필요는 전혀
없는 것이다. 그게 무엇으로 불리든 관계없이 디자인이든
아트든 뭐든 그냥 나는 내 작업들을 해나가기 시작했다.
그리고 서울이 아닌 베를린에서 나의 첫 개인 전시를

준비해 무사히 마칠 수 있었다.

아티스트 레지던시 프로그램을 끝내고, 한 달 반가량 임시로 머물게 된 곳은 베를린 중심부인 미테Mitte 지역이었다. 베를린 장벽이 남아 있는 역사적인 곳이라 집 앞에는 늘 관광객들로 붐볐다. 지내던 빌딩의 바로 옆 건물이, 남아있는 베를린 장벽에 대한 기념 뮤지엄이어서 관광객 무리들을 피해서 집에 들어가기는 쉽지 않은 일이었다. 재미있는 것은 그곳에서 지냈던 한 달 남짓한 기간 내내 나는 그 뮤지엄에 가보지 않았다는 것이다. 아침에 푸석한 얼굴을 드러내고 관광객 무리들을 뚫고 지하철에 오르는 경험은 썩 유쾌하지는 않았지만, 관광지의 특성상 해가 떨어지면 언제 그랬냐는 듯이 고요했기 때문에 관광객들과 생활패턴을 달리하면 무리 없이 지낼 수 있었다.

베를린의 특별한 관광지를 제외한 거리에는 소규모 갤러리나 문화 공간이 하나씩은 존재한다고 해도 과언이 아니다. 굳이 인터넷이나 사람들에게 수소문해서 찾아다니지 않아도 그러한 공간들을 쉽게 찾을 수 있고, 그 공간의 사람들은 언제나 아트에 대해 이야기하고 들어줄 준비가 되어있다.

찾는 사람이 많으니 최근 몇 년 사이, 갤러리와 문화 공간은 기하급수적으로 늘어나기 시작했고, 다양한 전시 오프닝 행사가 일 년 내내 늘 끊이지 않는다. 특히나 여름에는 일주일에 다섯 번 정도 오프닝을 갈 정도이다. 이러한 이벤트가 많아 좋은 점은 다양한 사람들을 많이

똑똑하지 않은 그리고 똑똑하지

만날 수 있다는 것인데, 그들로 인해 작업하는데 새롭고 다양한 영감을 받을 수 있다. 그래서 베를린에서는 심심하거나 무료할 틈이 없다. 만일 당신이 베를린에 있고, 특별히 할 일이 없다면 그냥저냥 이곳저곳을 걸어보라 귀띔해주고 싶다. 사실 몇 년 전만 하더라도 낯선 누군가와 이야기한다는 것은 나에게 익숙하지도 유쾌하지도 않은 일이었지만 베를린에 오고 난 후 그런 만남에서 작은 재미들을 알아가고 있다.

알렉산더 플라츠(Alexander platz)에 위치한 붉은 시청사(Rotes Rathaus). 구 동베를린의 시청사로 사용되었고 현재는 통일된 베를린의 시청사로 베를린의 시장이 근무하는 곳이다.

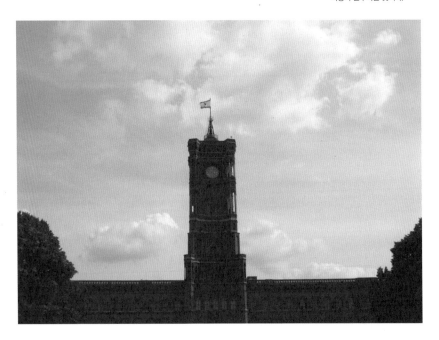

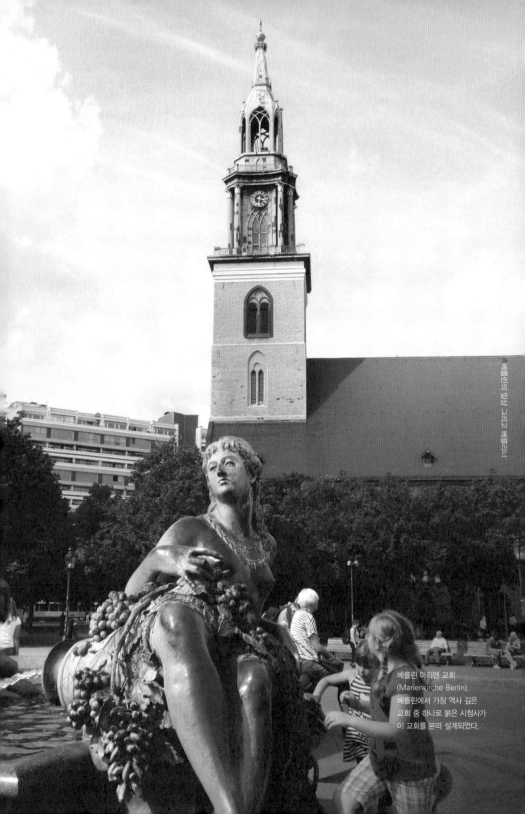

베를린 마리엔 교회
(Marienkirche Berlin).
베를린에서 가장 역사 깊은
교회 중 하나로 붉은 시청사가
이 교회를 본떠 설계되었다.

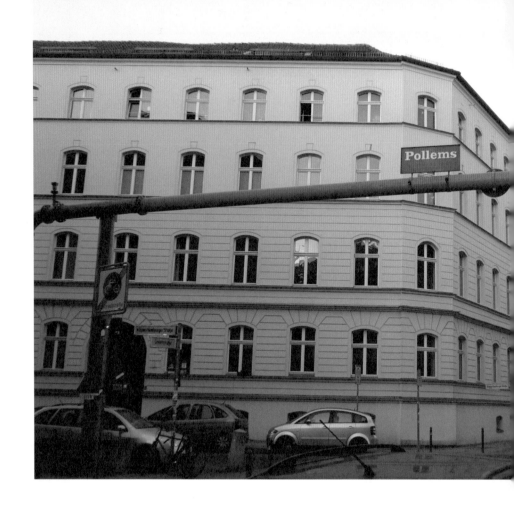

높은 건물들 사이를 관통하는
핑크 파이프는 베를린의 대표
관광상품이다. 베를린은 과거
늪지대였기 때문에 건물을
세우기 위해서는 물을 퍼내어야
했다. 예술 작품처럼 보이지만
필요에 의한 것으로 모두 운하로
연결되어 있으며, 핑크색뿐
아니라 간혹 파란색도 있다.

한적한 숲속길을 걷는 듯한
느낌이 들어 운하를 따라 걷는
코스도 좋아한다.

베를린을 걷다 보면 그래피티가 없는 건물을 찾아보기
힘들다. 어떻게 저런 곳에 그렸을까 싶을 정도의 위치에
그래피티가 존재한다. 15층 높이의 건물 지붕이라든지
지하철이 다니는 통로 건너 사람 손이 닿지 않는 위치에
어떻게 그림을 그렸는지 그 퀄리티와 정성에 놀라울
따름이다.

　　그래피티는 이곳에서 표현의 한 방식으로
인정받는다. 그래피티를 통해 그 메시지가 전달되기도
하지만 전혀 읽히지 않는 것들도 있는데, 그것들이
의도였든 아니든 자신을 표현하는 한 수단으로
베를린이라는 도시 전체를 이용한다는 것은 꽤 멋진
일이다. 그래피티 위에 또 다른 그래피티로 덧칠을 할지
언정 흰색 페인트로 덮는 경우는 극히 드물다. 만약 내가
베를린에서 야심차게 가게를 시작한 사장님이고, 자고
일어나니 가게 앞에 누군가 그래피티를 만들어놓았다면
어떤 생각을 할까? 만일 '누가 감히 내 가게 앞에?'라는
생각보다 그래피티가 마음에 들어 그것을 작업으로
이해하고, 손뼉을 쳐줄 수 있다면 점점 베를리너에
가까워지는 것인지도 모르겠다.

　　여담으로 친구 둘이 술에 거나하게 취해 스프레이 두
통을 주머니에 찔러 넣고 건물 이곳저곳에 그림을 그리다
사복 경찰에 발각된 적이 있었으나, 여차여차 말을 잘해
그냥 무사히 집에 돌아온 적도 있다고 하니 그래피티에
얼마나 관대한지 알 수 있다. 작년엔가 인터넷을 통해
한국의 무궁화호와 지하철 1호선, 영동선 화물열차에

그래피티가 그려진 것이 발견되어서 경찰이 수사에
착수했다는 기사를 본 적이 있다. 심지어 포털사이트 메인
화면에 기사가 있어서 나름 화제가 되는 듯싶었는데,
해결돼야 할 수많은 악범죄들 가운데 그런 사건에 경찰
인력을 낭비하는 것이 매우 안타까웠다.

그래피티는 베를린의 공원들에도 가득한데, 모두가
사랑하는 베를린의 자유로운 분위기는 공원에서도 충분히
만끽할 수 있다.

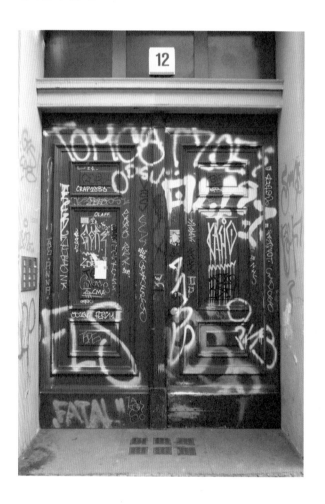

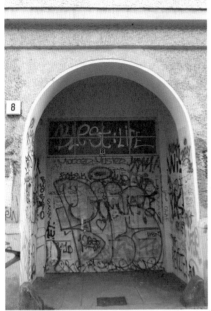
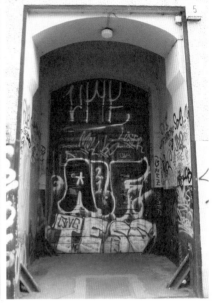

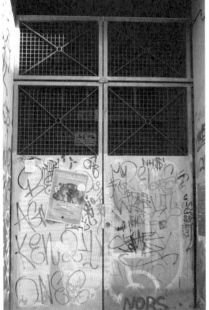

베를린에서는 깔끔한 건물
입구를 찾아보기 힘들다.

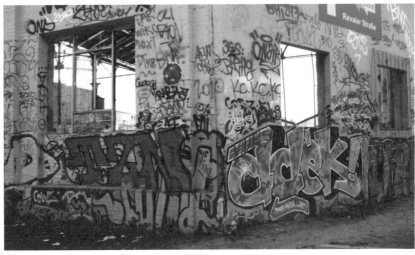

가난한 예술가들의 아지트인 타켈레스
예술의 집(Kunsthaus Tacheles) 내부
모습. 버려진 아파트를 이용해 예술공간으로
재탄생시켰고, 관광명소가 되었지만
소유자와 아티스트들 간의 분쟁이 끊이지
않아 2012년 결국 문을 닫았다.

바르샤우어스트라쎄
(Warschauerstrasse)역에 내려
레발러스트라쎄(Revalerstrasse)쪽을
내려다 본 모습. 여러 가지 다른 느낌의
그래피티가 즐비하다.

S반 바르샤우어스트라쎄
(Warschauerstrasse)역 아래 쪽
레발러스트라쎄(Revalerstrasse)옆으로
폐허가 된 건물들이 많은데 현재는
음식점이나 바, 클럽, 태권도장, 암벽등반장
등으로 새롭게 탈바꿈하고 있다.

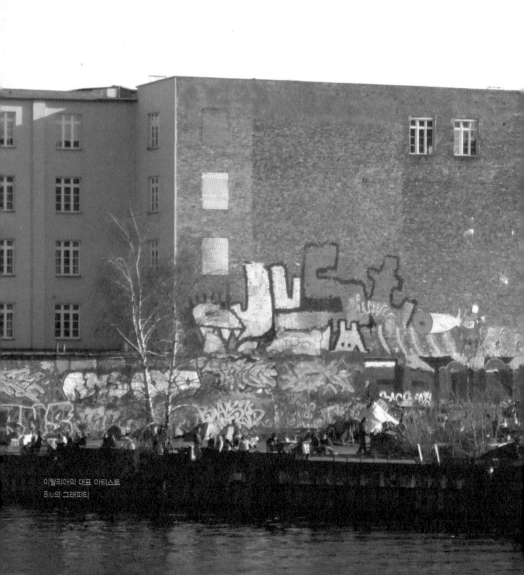

이탈리아의 대표 아티스트
Blu의 그래피티

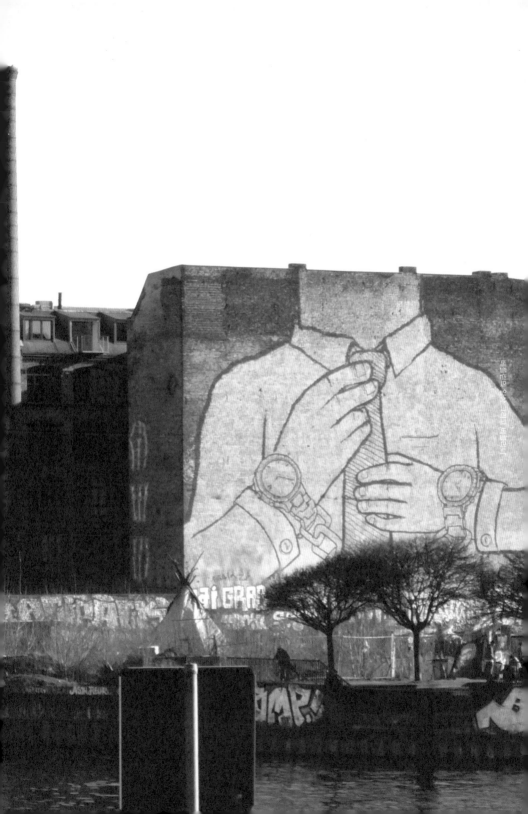

얼마 전 홍콩의 디자인 출판사로부터 도시의
아티스트들이 추천하는 곳들로 구성될 베를린 여행
가이드북에 참여해달라는 연락을 받고, 나는 단연코
가장 먼저 베를린의 공원을 꼽았다. 베를린의 공원 중
내가 좋아하는 공원은 두 곳이 있는데 그중 하나는
템펠호프Tempelhof 공원이다. 이곳은 불과 몇 년 전만 해도
비행기 활주로였던 곳으로, 공항을 폐쇄한 후 공원으로
개방해 여러 문화행사를 개최하고 있다. 특히, 베를린에서
가장 큰 뮤직페스티벌인 베를린 페스티벌Berlin Festival이 매년
이곳에서 열린다. 게다가 공항의 활주로 위에 누워 하늘을
보는 기분은 몇 달 된 케케묵은 마음 속 고민들까지 훌훌
털어버리게 해준다. 또 한쪽에는 누구나 이용할 수 있는
텃밭을 조성하여, 누구든 이 텃밭을 가꾸고 자신만의
표식을 꽂아둘 수 있다.

공항 내부 역시 폐쇄되었던 때 그대로 유지되어
있다. 여행자들의 가방을 실어 나르던 무빙벨트와
인포메이션 센터 등 모든 것이 그대로 있다. 만일
이곳이 한국이었다면 폐쇄한 공항을 어떻게 사용했을지
궁금하다. 짐작하건데 그곳이 이전에 공항이었는지도
모를 만큼 새로운 곳으로 빠르게 변할 것이라 여겨지기에
씁쓸해지기도 한다.

손꼽을 수 있는 또 다른 공원은 괴를릿처Görlitzer
공원으로 내가 가장 자주 가는 공원이기도 하다. 여름에는
그릴 요리를 하기도 하고 친구들과 맥주를 마시기에
최적의 장소라 할 수 있다. 독일의 소시지와 맥주 그리고

템펠호프 공항 건물 안

템펠호프 공원의 일부는 시민들이
자유롭게 텃밭을 가꿀 수 있게끔
조성되어 있다.

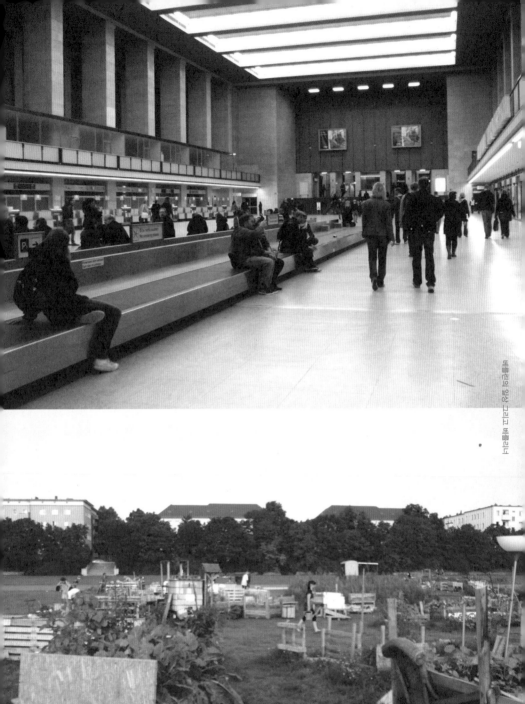

텔레베르크 공항의 모습, 그리고 텔레베르크

2008년 공항이 폐쇄된 후로
시민들에게 템펠호프 공원으로
개방되었지만, 현재 공원 일부를
개발하려는 시의 계획으로 시민
투표를 앞두고 있다.
나는 반대서명에 이미 동참했다.
2014년 5월 25일, 하루 종일
템펠호프 공원에 대한 이야기로
베를린은 뜨거웠다. 템펠호프
공원의 존폐를 가리는 주민
찬반 투표에서 승리한 시민들은
템펠호프를 그들의 공원으로
계속 이용할 수 있게 되었다.

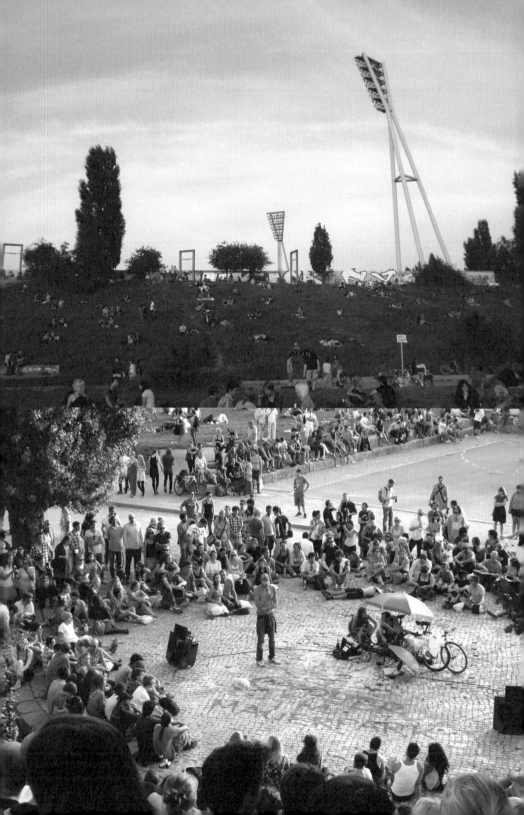

공원은 패스트푸드점의 세트메뉴를 연상시킨다. 이곳 역시 공원 안팎으로 그래피티가 가득한데 첫인상은 지저분한 인상을 받을지 몰라도, 두 번째부터는 나 역시 모든 것을 놓아버리게 할 만큼 편안한 곳이 되었다. 새벽에는 공원입구 쪽에 마약상들이 가득한데, 그들의 험상궂은 외모는 그냥 외모에 불과할 뿐 해코지를 하거나 불쾌한 말을 건네지는 않는다. 사실 거리에 가득한 펑크족이나 스킨헤드족들은 그들의 겉모습만으로도 뒷걸음질치기에 충분하고 처음 온 관광객들에게는 굉장히 위협적으로 느껴질 것이다. 하지만 베를린이 내가 살던 서울에 비해 훨씬 안전한 곳이라는 느낌은 여러 번 받았다. 가끔 베를린 동남쪽인 노이쾰른Neukölln에서 터키쉬 이민자들이 건네는 '칭챙총(동양인을 비하하는 속어)' 같은 말은 상당히 심기를 거슬리게 하지만, 한 번 눈을 흘려주거나 욕을 한 마디 해주고 나면 그냥 가버린다.

베를린의 오래되거나 쓰지 않아 버려진 건물들은 보통 아티스트들에 의해 점령된다. 그리고 그곳은 아티스트들의 작업실로 쓰이기도 하고, 콘서트를 열거나 클럽으로 쓰이면서 뮤지션들에 의해 활용되기도 한다. 서울과 다른 큰 특징이 있다면, 그 건물을 새롭게 개조하거나 멀쩡한 건물을 허물어 다시 짓지 않고, 있는 그대로 쓰는 것이 보통이다. 대부분 쓰이는 용도만 달리하여 재사용되는데, 기존의 특수한 용도로 지어진 건물을 전혀 다른 용도로 새롭게 사용하는 것에서

일요일의 마우어 공원(Mauer park)

여름의 마우어 공원은 일요일에 야외 노래방이 열리며, 미리 신청해서 참여할 수 있다.

베를린이라는 도시의 가장 큰 매력을 만끽할 수 있다.
주변의 친구들만 해도 그러한 건물의 스튜디오에
입주한 경우가 많이 있는데, 늘 하는 생각이지만 너무
깔끔하거나 잘 차려진 곳보다 어딘가 허름하고 자신을
놓아버릴 수 있을 것만 같은 곳에서 좋은 작업들이

집 근처를 거닐다 우연히 발견한
곳으로 예전에 성당이었던
건물이다. 현재는 아트 스페이스로
사용되고 있고, 전시나 연극, 댄스
퍼포먼스 등 프로그램이 다양하다.
내가 방문한 낮에는 공연준비가
한창이었고, 그 공연준비 또한
모두가 구경할 수 있었다. 그날
저녁 공연을 관람하러 다시
방문했는데 티켓은 10유로였다.
www.theaterkapelle.de

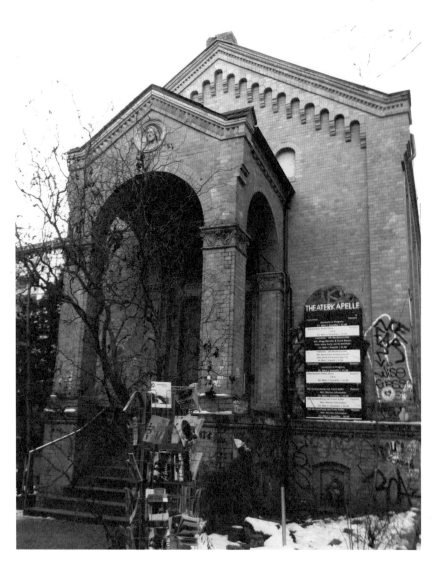

탄생하는 것 같다.

베를린의 수많은 특징 중 또 다른 하나는 정작 이
도시에는 베를린 출신 사람들이 가뭄에 콩 나듯 드물다는
것이다. 베를린에 사는 사람들 중 무려 60퍼센트 이상이
외국인이며 독일 사람들조차 베를린은 독일의 수도임에도
불구하고 독일이 아니라고 이야기하듯, 베를린은 독일
안의 독립적인 섬 같은 곳이다. 특히나 최근 몇 년 사이
세계 각지의 아티스트들이 속속들이 모여들고 있어,
유럽에서 그나마 싼 물가를 자랑하던 베를린의 물가는
하루가 다르게 오르고 있다. 하지만 다양한 아티스트들과
쉽게 교류할 수 있다는 장점이 그 단점을 덮을 수 있을
만큼 크다.

베를린의 한 달 교통 정기권이 일 년 사이 두 번이나
엄청 오른 것을 보면 가까운 미래가 조금 무서워지기도
하지만, 나 역시 외국인인 만큼 달리 불평할 수는 없다.
중요한 것은 그렇게 몰려든 아티스트들로 인해 베를린은
마냥 걸어도 재미있는 도시라는 거다. 그리고 무엇보다
그 누구도 나에게 빨리 걷기를 바라지 않으며 그냥
있는 그대로 내버려두어서 멋진 도시, 베를린은 내게
자연스러움 그 자체이다.

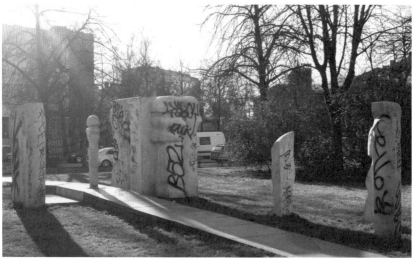

베를린의 대부분 건물은 일층
높이까지 그래피티 차지다.
심지어 조각 작품에도.

번화한 거리에 쓰러져 있는 간이
화장실. 화장실 내부 역시 낙서로
도배되었다.

길을 걷다 발견한 마음에 드는
자동차

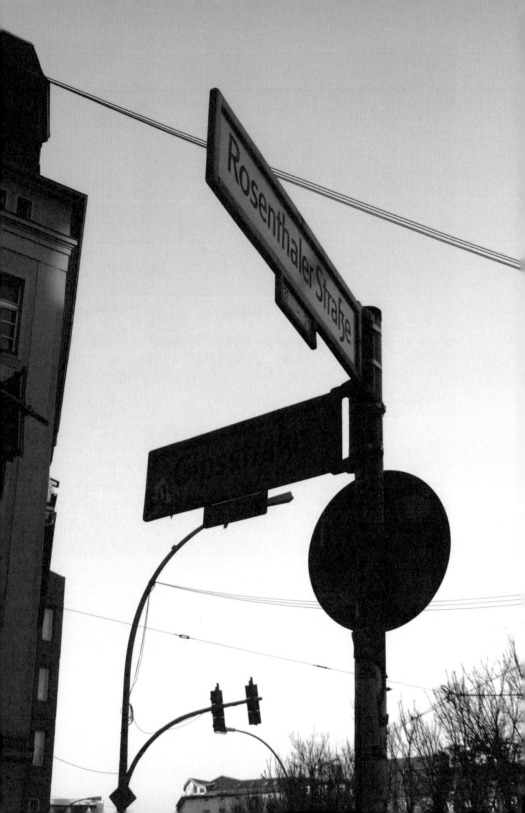

044
045

베를린 거리 사인은 통일된 후에도
동베를린과 서베를린에서 각각의
서체를 사용했지만 점차 서베를린에서
사용하던 서체(FF Cst Berlin West)로
통일되고 있다.

로젠탈러스트라쎄
(Rosentalerstrasse)의 표지판.
보지말아야 할 표지판이라는
점이 재미있다.

집 앞에 붙어있는 포스터들.
포스터들에 의해 가로등의
두께가 어마어마해졌다. 계속
덧붙이다가 꽤 두꺼워지면
환경미화원들에 의해
대대적으로 제거된다. 제거
작업을 실제로 본 적은 일
년에 두 차례 정도이다.

공연. 클럽 포스터

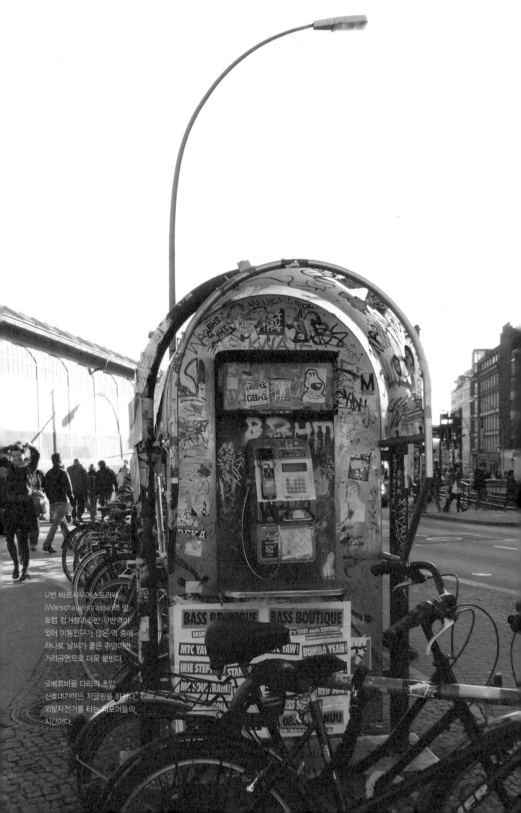

U반 바르샤우어스트라쎄
(Warschauerstrasse) 역 앞.
트램 정거장과 S반, U반역이
있어 이동인구가 많은 역 중에
하나로 날씨가 좋은 주말이면
거리공연으로 더욱 붐빈다.

오베르바움 다리의 초입.
신호대기에는 저글링을 하거나
외발자전거를 타는 퍼포머들의
시간이다.

Stralaue

베를린에 앉은 모습 베를린에

문화 카니발(Karnival der Kulturen)
거리 퍼레이드. 크로이츠베르크에서
일 년에 한 번 열리는 문화 축제로
각 나라의 의상을 입고 퍼레이드를 한다.

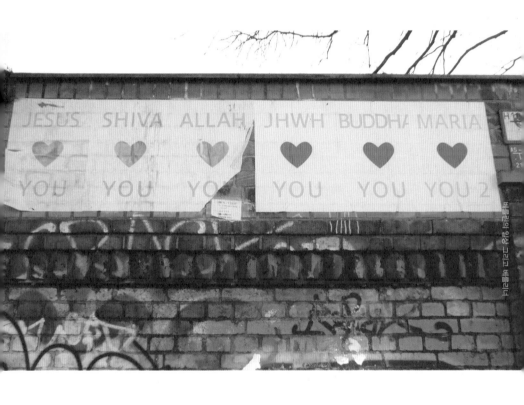

베를린다운 메시지의
포스터

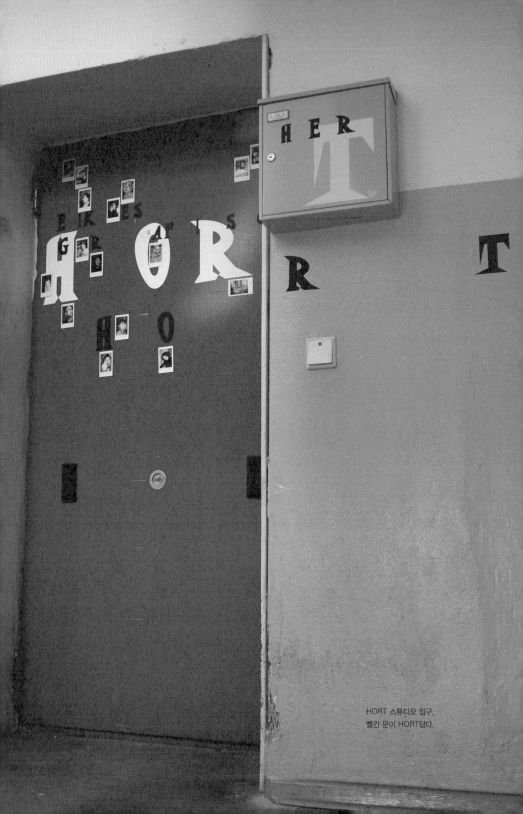

HORT 스튜디오 입구.
빨간 문이 HORT답다.

HORT는 베를린 크로이츠베르크Kreuzberg지역의
메링담Mehringdam에 위치하는데 조금 일찍 도착한 탓에
스튜디오 건너의 작은 카페에서 커피 한 잔을 마시며
긴장감을 풀고 있었다. 스튜디오로 첫 출근을 하기
며칠 전 원인 모를 독감에 걸려 고생하고 있었는데,
좋은 첫인상을 심어주고 싶어서 아픈 내색을 하지 않고
식은땀을 흘리며 어색한 웃음으로 출근했다.

HORT의 빨간 입구에는 스튜디오 사람들의
폴라로이드 사진이 붙어있다. HORT의 대장인 아이케의
사진에는 금색 반짝이풀을 이용해 왕관이 그려져
있고, 현재까지 일하는 사람들과 이곳을 거쳐 자신의
스튜디오를 차려 나간 사람들까지 다양한 HORT 사람들의
모습이 담겨 있다. 첫 출근하던 날, 스튜디오 매니저이자
아이케의 개인 비서이고 현재는 나와 아주 친한 친구인
영국인 리지Lizzy가 문을 열고 반겨주었다.

HORT 크루들을 만나 처음 든 생각은 모두 하나같이
영웅처럼 보였다는 것이다. 그들은 대학 재학 시절, 내가
그리도 열광하던 작업들을 만들어 낸 크리에이터들이기
때문이다. 대학 시절 여러 디자인 블로그나 웹사이트 등
리서치를 통해 나의 눈을 사로잡았던 공통된 스타일의
작업들이 있었는데, 그것들은 모두 어김없이 HORT의
작업물이었다. 독일에 와서 보니 HORT는 내가 생각했던
것 이상으로 인기 있는 곳이었다. 독일에서 가장 유명한
스튜디오 중 한 곳이며, 유럽에서 디자인을 공부하는
학생들의 선망의 대상이었기 때문이다.

내가 처음으로 베를린에 가겠다고 결심이 선 HORT의
작업은 Nike 시리즈다. 잘 만든 듯 보였지만 정성을
들이지 않아 보이는 그 쿨함에 빠져버렸고, 인턴십을
지원하기 전 나는 HORT의 웹사이트에 올라와 있는
스튜디오 인터뷰 영상을 보게 되었다. 그곳의 모든
디자이너들은 HORT를 '자유로움'이라 말하며 그 자유가
무엇인지 몸소 보여주고 있었다. 그리고 일 년 후,
그 자유를 내가 직접 느낄 수 있게 되었다. 어떠한 상하
수직관계에 얽매이지 않는 곳, '직장'이라는 말을 쓰기
쑥스러울 정도로 자유로운 HORT.

작업실에 들어서자 스튜디오에 있던 열 명 남짓한
사람들이 동시에 일어나 나에게 다가와 악수를 청했다.
그것이 강렬한 HORT의 첫인상이었는데, 후에 내
뒤에 들어올 인턴들을 위해 나 또한 저렇게 열렬히
환영해주겠노라고 마음 먹었다.

HORT에는 독일 사람들보다 다른 나라에서 온
친구들이 더 많이 일하고 있다. 그래서 매주 열리는 미팅
역시 영어로 진행된다. 베를린에서 가장 많이 들었던
의문은 학창시절에 어떤 영어 교육을 받았기에 모두가
자신의 모국어처럼 영어를 구사하느냐 하는 것이었다.
그 당시 내 영어 수준은 기본적인 대화만 할 수 있는
정도로, 인턴십을 하는 내내 누가 나에게 말을 걸까
초조해하곤 했었던 영어 암흑기였다. 그래도 어쨌든
지금은 이래저래 영어로 일하며 사람들을 만나는
나 자신을 보면 스스로 장하기 그지없다. 후에 독일어

점심시간의 스튜디오 내부.
날씨가 좋아 모두들 밖으로 나갔다.

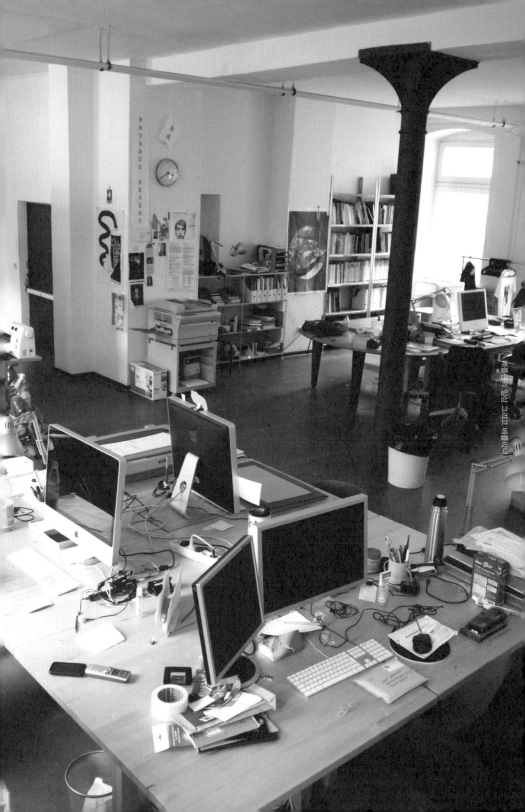

클래스를 직장인반으로 끊어 몇 개월 다니기도 했었는데
독일어는 정말 배우기 어려운 언어인 듯하다. 프랑스어에
비해 몇 배는 더 어렵다. 가령 한 단어의 알파벳 개수가
20개 정도에 달하는 단어도 있다는 데에서는 할 말을
잃었다.

아이케는 1994년에 프랑크푸르트Frankfurt에서
디자인 스튜디오 HORT를 처음 시작했는데, 현재는
스튜디오를 베를린으로 옮겨왔다. 그리고 2011년부터
오펜바흐Offenbach에서 그래픽디자인과 일러스트레이션
전공 교수를 맡게 되어 방학기간을 제외하고는 매주
수요일과 목요일 스튜디오를 비운다. 첫 출근을 한 날
때마침 아이케가 자리를 비운 날이라 직접 만나지는
못했지만 그에게 이메일로 환영 인사를 받았다. 그리고
리지가 미리 준비해둔 파이와 케이크로 다 같이 환영식을
했는데, 정말 어찌할 바를 모를 정도의 환대였다고
기억한다. 그들은 모두 한국에 대해 많이 궁금해하고
있었고, 내가 어떤 디자이너일지 궁금해했다.

처음으로 내가 맡게 된 프로젝트는 오슬로Oslo의
oh yeah 갤러리에서 주관하는 'This is now' 전시를 위한
포스터 작업이었다. 그 갤러리에서 엄선한 유명한 디자인
스튜디오에서 각자 그 주제에 맞는 포스터를 만들어
전시하는 기획으로 HORT에서 홀로 첫 프로젝트를
진행하게 되었다.

뭔가를 보여주겠다는 욕심이 생겨 A1사이즈의

종이에 손으로 직접 패턴들을 그려 넣는, 조금은 무모했던 아이디어로 작업을 시작했다. 처음에 아이디어를 낼 때 머릿속에 완성작의 비주얼을 떠올리고, 그에 맞춰 진행하다 보면 작업에 별다른 무리는 없을 것으로 생각했다. 그렇게 나는 책상에서 백룸back room으로 옮겨가 일주일에 걸쳐 앉아서 오로지 그림만 그렸다. 그래도 점심때마다 잊지 않고 같이 밥을 먹겠느냐며 챙겨주던 동료들이 고마울 따름이었다.

때마침 같은 시기에, 2008년부터 HORT의 인턴으로 시작해 지금까지 함께 작업하고 있는 친구 야콥Jacob과 네이슨Nathan이 운영하는 Haw-lin 무드보드에서 나의 이전 작업 중 하나를 포스팅해 주었다. 그런데 그 작업을 보고 런던London의 의류 브랜드에서 티셔츠 콜라보레이션을 함께 하자는 제안을 받았다. 덕분에 출근과 동시에 정신없이 혼이 쏙 빠지는 베를린에서의 디자이너로 사는 삶이 시작된 것이다. 그리고 그들의 무드보드 블로그 영향력을 다시 한 번 깨닫게 되는 계기는 2013년에 또다시 찾아왔다.

이렇게 나의 첫 프로젝트는 어떻게 마무리되었는지 모를 정도로 바쁘게 끝이 났다. HORT 백룸에 어떠한 미술 재료들이 있는지 알아볼 수 있었던 경험이었으며, 작업 외 부수적인 소동을 치렀던 첫 프로젝트였다. 잠깐 그 날의 사건을 털어놓으면, 포스터의 원본을 직접 노르웨이로 보내기도 하지만, 디지털화한 버전이 필요했기에 A1사이즈의 포스터를 스캔할 수 있는 프린트숍들을

수소문했다. 겨우 롤 스캔을 할 수 있다는 곳을 찾았지만
전화통화와는 다르게 A2사이즈가 그들이 스캔할 수 있는
최대 사이즈라는 말에 허탕을 쳤다. 그곳에서 다른 곳을
소개받아 부랴부랴 그 곳으로 향했지만 픽사티브를 안
뿌린 탓에 다시 돌아와 뿌리고 다시 숍으로 돌아가 무사히
스캔을 마치는 소동을 치렀다.

　　내 책상 옆자리에는 프라하Praha에서 온 파블라Pavla가
앉아 있었다. 나와 동갑내기인 파블라는 키가 184cm인
장신에 소싯적 모델 일을 했을 만큼 몸매 역시 대단하고,
음악에도 재능이 많아 스튜디오에서 HORT 밴드
프로젝트를 맡아서 진행하고 있었다. 나중에 들은
이야기지만 파블라는 처음에 나를 마음에 안 들어 했다고
한다. 내가 무딘 탓인지 그 당시에는 눈치채지 못했지만
본인은 텃세 아닌 텃세를 부렸다고 고백했다. 친목 도모와
술을 꽤 중요하게 생각해서 무슨 자리가 있을 때마다 기를
쓰고 참여하는 편이라, 나는 HORT에 들어온 지 일주일이
채 지나지 않아 열린 야콥의 생일파티에 참석했었다. 그때
바 입구에서 체코 맥주를 마시고 있던 파블라를 보고
반갑게 다가갔었는데 말이 아닌 그냥 미소로 화답해준
정도라고나 할까. 그게 유일하게 내가 그나마 짐작해 볼
수 있는 텃세였다. 어쨌거나 재미있는 사실은 지금은 둘도
없는 좋은 친구가 되었고, 파블라가 다시 프라하로 돌아간
이후에도 우리는 'PRAOUL'이라는 이름으로 꾸준히 함께
작업하는 아주 좋은 팀이 되었다.

After School Club의 Mirko
Borsche의 워크숍

다함께 포스터를 제작 후 야외
촬영에 나섰다.

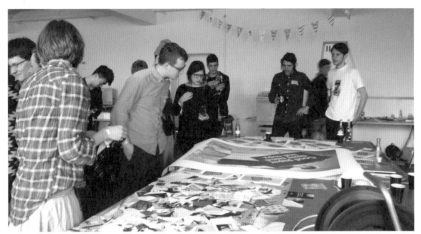

우리가 더욱 친해지게 된 계기는 2012년
3월 오펜바흐에 함께 가게 된 후부터였다. 아이케가
교수로 있는 오펜바흐 Hfg^{Hochschule für Gestaltung Offenbach am}
^{Main}에서는 그의 지휘 아래 After School Club이라는
이름으로 일주일간 디자인 페스티벌을 연다. 2012년
3월에 첫 회를 열게 되었고, HORT에서도 파블라와
나 그리고 프랑스에서 온 인턴 마틴^{Martin}이 함께 가게
되었다. 월요일과 화요일에 걸쳐 하우린^{Haw-lin}, 프레이저
머거리지^{Fraser Muggeridge}, 미르코 보르쉐^{Mirko Borsche}의 워크숍이
동시에 진행되었고, 목요일과 금요일에는 슈테판 막스^{Stefan}
^{Marx}, 니콜라우스 트록슬러^{Niklaus Troxler}의 워크숍이 열렸다.
그리고 피어푼프^{Vier5}의 워크숍은 일주일 내내 이루어졌다.
심지어 그 사이인 수요일에는 워크숍에 참여하는
디자이너들과 일러스트레이터들의 세미나가 진행되는
그야말로 일주일간의 디자인 페스티벌이었다.

　　나와 파블라는 미르코 보르쉐의 워크숍에
참여했는데 그때 맺은 인연으로 2013년 그가 아트
디렉팅하는 〈Tush〉 매거진에 참여하는 기회를 얻기도
했다. 미르코 보르쉐는 HORT와 더불어 내가 좋아하는
독일 디자이너로, 요즘 독일의 잡지나 신문 등 큰 미디어
매체들의 아트 디렉션을 도맡아 하고 있다.

　　After School Club 워크숍에 참여하는 학생들은
유럽 각지, 멀게는 미국에서 포트폴리오 신청을 통해
뽑힌 학생들로 구성되었다. 참여자들은 일주일 내내 학교
내 간이침대에서 먹고 지내며 작업을 하고, 작업 후에는

함께 놀고 마시기 때문에 친해지고 싶지 않아도 일주일 후에는 모두 친구가 된다. 그리고 무엇보다 잊지 못할 추억은 학교 건너편에 있는 복싱클럽에 가서 2유로를 주고 샤워했던 것이다. 내가 언제 한국도 아닌 독일의 복싱클럽에서 2유로를 주고 샤워를 해볼까는 생각이 샤워하는 내내 들었었다. 처음에는 마냥 험상궂게 보였던 관장님도 일주일이 지난 후에는 친구처럼 다정한 미소로 반겨주어, 이곳에서 복싱을 배우면 어떨까 하는 마음마저 들었다.

After School Club의 콘퍼런스

After School Club은 나에게 특별했던 일주일간의
경험을 선사해주었다. 특히, 초등학교 때 엄마 손잡고 간
포스터 역사전에서 가장 감명 깊게 보았던 니콜라우스
트록슬러의 포스터. 그의 작품을 보고 그와 같은
디자이너가 되기로 결심했는데, 실제로 그를 만났던 것은
그 특별함을 더욱 빛나게 해주었다. 이번에 그를 만나기
이전에는 그가 이미 세상에 없는 사람인 줄 알았지만
실존했으며, 심지어 내가 만나기도 한 건강하고 유쾌한
백발의 할아버지였다는 사실은 마냥 신기하기만 했다.
독일에 오고 난 후, 내 작업에서 그의 느낌이 풍겨진다는
이야기를 종종 들었었는데, 나로서는 대단한 영광이
아닐 수 없었다. 그렇게 일주일의 스케줄을 마치고 나는
베를린으로 돌아왔다. 1년 후에 아이케는 나에게 HORT를
대표해 After School Club 2013을 위한 티저 영상을
부탁하기도 했으며, 나는 After School Club을 위해 그
다음 해인 2013년에도 오펜바흐를 찾았다.

스튜디오에서는 판매를 목적으로 일 년에 한두 번
정도 스크린 프린팅을 하고 있다. 많은 에너지와 시간이
소모되는 일이라 보통 인턴들이 도맡아 진행하는데,
한국에 있었을 때 제대로 해본 기억이 없어서 이번 기회에
보고 제대로 배울 수 있을 것 같아 전날부터 들떠있었다.
(하지만 스퀴지를 온종일 밀고 당기다 보면 온몸이 녹초가
되는 탓에 요즘은 하지 않고 있다) 나를 제외한 유럽의
다른 친구들은 웬만하면 대학교 때 모두 스크린 프린팅을

062
063

숙달하고 와서, 친구들의 설명을 듣고 그 원리를 이해하는
데 제법 오래 걸렸다. 문득 서울에서 나는 무얼 했나
아쉬운 생각이 잠시 들었었다.

베를린에서도 스크린 프린팅을 할 수 있는 곳은 그리
많지 않았다. 나의 첫 스크린 프린팅은 노이퀼른에 위치한
SDW^{www.sdw-neukoelln.de}, 두 번째는 베타니엔^{Bethanien,www.betha}
^{nien.de}이었다. SDW는 장소가 협소하고 도구가 많지 않은
탓에 A0나 A1같이 큰 포스터를 만들 때에는 애를 좀
먹기도 했다. 또한 프린팅 틀이 건조될 동안 안료를 다시
사러 베를린의 가장 큰 미술용품점이자 디자이너들에게
필수 관광 코스이기도 한 모듈러^{Modulor}까지 왔다갔다 하길
두 차례 반복하기도 했다.

스크린 프린팅으로 만든 포스터나 카드 등은 그
오리지널리티 때문에 보통 인쇄물과 달리 꽤 비싼
값에 판매된다. 우여곡절 끝에 포스터 20장 내지 30장
정도를 만들고 나면 어느새 해는 저물고 있었다. 스크린
프린팅을 하는 데에는 수고스러운 과정들이 필요하지만,
그래서인지 그 뿌듯함이 배로 느껴진다.

스튜디오에서 작업한 두 번째 프로젝트는
스위스 베른^{Bern}에서 열리는 Soiree graphique N'5
전시 작업이었다. 첫 번째 프로젝트에서 내 역량의
10퍼센트밖에 보여주지 못했다고 느꼈던 터라 여러
다양한 시도의 작업들을 보여주겠노라고 결심했다.
무엇보다 이 프로젝트가 마음속에 남아 있는 이유는 이

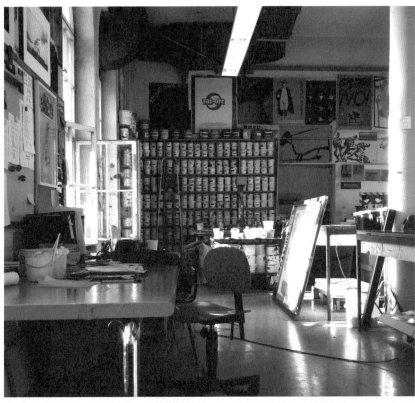

작업 이후부터 작업하는 매 순간이 신나고 흥겨워졌다.
조금 부풀려 말하면 밤에 잠들기가 아쉬울 정도로
디자인에 대한 재미를 깨우치게 해주었던 프로젝트였기
때문이다.

아이케는 늘 온전히 내 멋대로 작업해주길 바라지만
사실 그것이 더 부담스럽다는 것을 몇몇 사람들은 동감할
것이다. 일례로 내가 대학교 3학년 때 들었던 비주얼
디자인 수업이 그렇다. 1학기 때는 가이드라인이 전혀
없이 주제부터 방법까지 마음대로 하는 작업이었는데,
학기 초에 바글대던 교실이 학기 말에는 거의 폐강
수준으로 바뀌었다. 나를 포함한 다섯 명 정도가 겨우
자리를 지켰는데 그 작업 퀄리티도 형편없던 것에 반해,
2학기 때는 교수님도 어느 정도의 가이드라인이 필요함에
동의해 수업 방식에 변화를 주었다. 덕분에 교실에는 학기
말에도 학기 초의 인원이 그대로 남아 다행히 수업을
들을 수 있었다. 게다가 작업 역시 흥미로운 것들이 많이
나왔다.

모든 것을 한국의 교육 시스템 문제로 돌리고 싶지는
않지만, 일정한 틀에 박혀 생각해오다 비로소 주어진
자유에는 적응할 시간이 우리 모두 조금은 필요했던 것
같다. 그래서 베를린에서 주어진 자유에도 어느 정도의
적응기간이 필요했는데, 이 프로젝트를 계기로 나에게
주어진 자유를 어떻게 사용해야 할지 배울 수 있었다.

베를린에 오고 나서부터 그야말로 내 머릿속은
온갖 창의적인 생각들로 가득해져 마음마저 든든해져

버렸다. 그리고 고되게 일만 하던 서울에서 느껴보지
못했던 단 한 가지를 깨닫기 시작했는데, 바로 "일하는
것이 재미있다"는 거다. 집에 돌아오는 길에는 심지어
스튜디오에서 한바탕 놀고 오는 느낌이 들곤 했는데,
그 쾌감이 오래가지는 않았지만 잊을 수 없는 경험이었다.
그렇게 6개월의 인턴 기간 중에는 전시 위주의
프로젝트들을 도맡아 하다가 6개월이 지나가던 마지막
달, 아이케는 나에게 HORT에 남아 달라고 부탁했다.

　　HORT의 전통 중 생일파티를 빼놓을 수 없는데,
생일을 맞은 당사자를 빼놓고 단체 메일을 통해
이야기하면서 조금씩 돈을 걷어 선물을 마련하는 것이다.
베이킹을 좋아하는 애들리^{Adli}가 케이크를 준비하며, 물론
생일 카드도 준비한다. 내가 들어오기 전에는 네이슨이
HORT의 공식 카드 메이커였다고 하는데, 이제는 그가
나에게 완장 아닌 완장을 수여해주어서 한 달에 한 번씩
생일 카드를 만든다. 지금 살고 있는 이곳으로 이사하던
날, 내 생일에 HORT 식구들이 직접 배달해 놓은 여러
가구들과 소품들이 미리 있었기에 빈집에 들어가는
느낌은 들지 않았다.

똑똑한 디자인 스튜디오 운영기

스위스 베른에서 열린 Soiree Graphique N°5
포스터 / 2012

새로운 유형 그리고 새로운

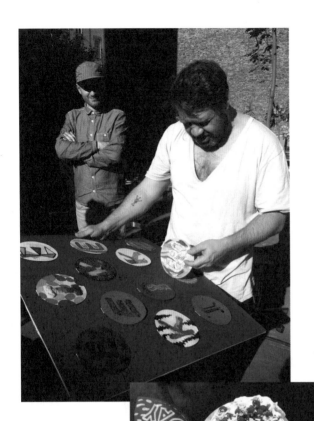

스튜디오 테라스에서 생일
카드를 열어보는 Eike

Adli의 생일 선물을 포장 중인
Cristelle. 그 해의 Adli의 생일
선물은 모두 주방용품이었다.

Adli가 만든 2013년 내 생일
케이크

내 생일을 위해 모두 모인
스튜디오 식구들. 그중 몇은 근래
바빠서 얼굴도 잘 못보았었는데
생일을 축하해주기 위해
스튜디오로 왔다.

한 달 반 가량을 지내던 베를린의 미테 지역은 서울로 치면 강남쯤 되는 중심가로 집값이 비싸고 교통편이 좋다. 출근 전과 퇴근 후를 이용해서 집을 알아보러 다녔지만, 홀로 독립하려니 미테 지역에서 또 다른 집을 찾기는 다소 어려웠다. 하루에 기본 서너 군데 이상을 인터뷰하러 다녔는데, 이 인터뷰라 함은 함께 집을 사용하게 될 룸메이트들이 그들과 함께 살만한 괜찮은 사람인지를 알아보려는 것이었다. 캐주얼한 분위기보다는 30분 단위로 시간을 쪼개 인터뷰 볼 사람을 불러 굉장히 사무적이면서, 피 튀기는 경쟁으로 어색한 웃음을 잃지 않고 있으려니 얼굴에 경련이 나기도 했다. 어떠한 곳에 가면 전 시간에 인터뷰 온 사람과 마주치기도 하고, 인터뷰 중간에 내 다음 차례의 사람들과 마주치기도 했다. 이렇게 베를린에서는 주거 방식 중 하나로 셰어하우스를 택하는 것이 일반적이다. 정말 재미있는 것은 이렇게 지나치며 인터뷰 때 만났던 경쟁 상대였던 사람들 중 두 명을 우연히 각각 다른 장소에서 만난 것이다. 그중 한 명은 베니Benny인데, 오래전에 HORT에서 인턴을 했던 친구로 스튜디오 사람들과 함께 있는 자리에서 자주 보게 되면서 친해졌다. 그리고 또 한 명은 포르투갈에서 온 브루노Bruno이다. 몇 달 후에 직장인반 독일어 클래스에서 브루노를 다시 만나게 되었는데 그 역시 베를린에 정착한 디자이너였으며, 알고 보니 나와 함께 아티스트 레지던시를 했던 포르투갈에서 온 친구의 친구였다.

내가 집을 구하던 4월은 입학 시즌이었기 때문에

특히나 집을 구하기가 더욱 어려웠다. '어려우면 얼마나 어렵겠어'라며 콧방귀를 뀌었던 나 자신에게 도로 콧방귀를 뀔 정도였다. 인터넷에 나오는 매물들에 하루에 열 개씩 이메일을 보내면 그래도 운 좋게도 절반 정도는 답장이 오곤 했다. 그렇게 출근 전에 한두 군데의 인터뷰를 하고, 또 퇴근 후에 한두 군데를 더 돌아보면 집에 오자마자 녹초가 되었다. 그러던 중 4월에는 꼭 다른 곳으로 이사해야 했기에 이것저것 따질 것 없이 최대한 빨리 들어갈 수 있었던 노이쾰른을 임시 거처로 삼게 되었다.

노이쾰른은 베를린의 동남쪽 지역으로 이민자들이 많이 모여 사는 곳이다. 몇 년 전만하더라도 위험한 곳이라는 인식 때문에 잘 가지 않았지만 요즘 들어 그 일대에 많은 바와 클럽들이 생겨나면서부터 소위 말해 뜨는 지역이 되어 많은 젊은이들이 옮겨갔다.

내가 지내게 될 곳은 새로 지어진 건물이어서 깔끔하고 좋았지만 접근성이 나쁘다는 가장 큰 단점을 갖고 있었다. 서울이었다면 혼자 어두운 길을 걸을 때 엄마나 친구와 통화를 하며 거닐었겠지만, 당시에는 통화 1분에 돈이 어마어마하게 깨지는 프리페이드용 전화를 쓰고 있던 터라 무서움을 홀로 달래며 집으로 돌아가곤 했다. 어쨌든 그 두려움이 어느 정도 도움이 된다고 느꼈는데 출근길에 늘 길게 느껴지는 길이 밤에는 나도 모르게 경보를 하게 되어 항상 생각보다 빨리 집에 도착했다는 점이다.

잠시 머물렀던 공간은 2인 아파트로 함께 지내는
친구가 보통은 베를린에 있지 않았던 탓에 혼자 그
공간들을 사용할 수 있어 좋았다. 그래서 떠오른
생각이 HORT 식구들과 친목 도모를 위한 코리안
디너였다. 평소 요리와는 담을 쌓고 살던 터라 만들어
본 한국요리라고는 없었지만, 컴퓨터만 켜면 모든 것이
가능한 시대이니 우선 단체 메일을 통해 스튜디오
사람들을 모두 초대했다. 미국과 핀란드에 잠시 휴가를
떠난 네이슨과 안네Anne를 제외한 모든 사람들이 오기로
했다. 목요일이었으나 공휴일이었던 관계로 애들리와
파블라가 다섯 시쯤 도와주러 오기로 했다. 그 전날

코리안 디너. 노이쾰른에 살던
때의 집이다.

재워둔 불고기와 한인마트에서 산 만두, 잡채와 두부
샐러드, 김치달걀말이를 만들었으나, (게다가 보기에도
좋지 않았고 맛도 그다지 별로였으나) 분위기만큼은
대성공이었다. 불고기는 스튜 정도의 느낌이었고 만두는
차갑게 식었으며, 잡채는 불어있고 두부에서는 쉰 맛이,
김치달걀말이는 그냥 김치와 달걀이었다. 그래도 그 후에
아이케가 그의 학교에 가서 학생들에게 나의 코리안
디너에 대해 자랑했다고 하니 어느 정도는 성공했나 보다.
그때 참석하지 못했던 네이슨은 2회 코리안 디너는 언제
하느냐고 아직도 묻곤 한다.

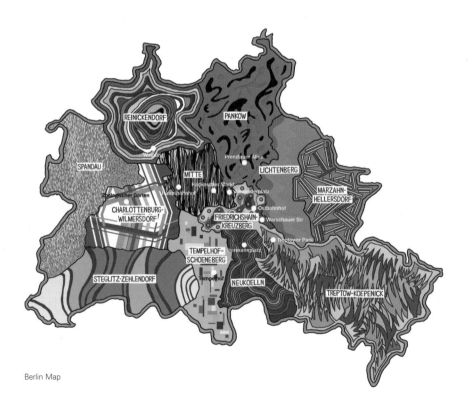

Berlin Map

내가 더는 이사하지 않고 오랫동안 살 집을 구한다는 말을 듣고 파블라는 자신이 사는 건물에 원룸 아파트 하나가 곧 비게 될 것이라는 정보를 주었다. 나는 집의 상태가 좋고 안 좋고를 떠나 원룸이 그만한 가격이면 좋은 조건이라는 생각에 당장이라도 집을 보러 가겠다고 했다. 그 집은 파블라와 네덜란드에서 함께 공부했던 헬싱키Helsinki 출신의 라우리lauri가 살고 있었는데, 그는 같은 건물의 집이지만 그 원룸보다 더 큰 집으로 이사를 하기로 했다니 어쨌든 우리 셋은 모두 이웃이 되었다. 그렇게 옮긴 그 집이 지금 내가 지금까지 살고 있는 곳이다. 작긴 작지만 내 한 몸 뉘일 수 있는 곳이 이 도시에 있다는 게 절로 마음의 위안을 준다. 그리고 하나둘 잡동사니들도 늘어 이제는 조금 더 큰 곳으로 이사하고 싶어도 예전처럼 큰 캐리어 가방 두 개로는 턱도 없어 이사할 생각은 일찌감치 접어 두었다.

우리 건물의 집주인인 안드레아스Andreas는 그 빌딩 1층에서 서점을 운영하고 있고, 그 서점에는 공간의 거의 반 이상을 차지하는 그랜드 피아노가 있다. 음악과 책을 사랑하는 낭만파인 그는 수시로 '피아노의 밤'을 열었고, 그가 아는 피아니스트를 초대해 연주를 요청하거나 파블라가 연주를 하기도 했다. 덕분에 우리는 음악을 들으며 와인을 마시고 수다를 떨 수 있었다. 물론 내가 좋아하는 분위기의 시끌벅적한 이벤트는 아니었지만, 이웃 간의 친목을 위해 이사한 초창기에는 늘 참석하곤 했다. 그렇게 이 집으로 이사 온 뒤로는 베를린에 정착한

새로 이사한 프리드리히사인
지역

베를린에 따라온 오랜 장소들로부터

느낌이 들기 시작했다. 이사할 걱정 없이 필요한 가구들을
살 수 있었으며 우체통과 초인종에도 내 이름을 붙여
두었다.

이 동네는 동베를린이었던 프리드리히샤인Friedrichshain
지역으로 바로 앞에 지하철과 트램 역이 있어 접근성이
늘 만족스러웠다. 프리드리히샤인은 참 재미있는 동네다.
조용하고 안전하며 일요일마다 제법 큰 박스하게너
플라츠Boxhagener Platz 벼룩시장이 열려 편안한 분위기를
자랑한다. 꽤 유명한 공원인 폭스파크Volkspark에는
비치발리볼을 하는 여유로운 사람들이 있다. 하지만
동역을 중심으로는 한번 들어가면 이틀 후에나 나오게
된다는 유럽에서 가장 유명한 클럽인 베르그하인Berghain이
있고 그 주변으로도 여러 유명한 클럽들과 바가 모여있다.

낮에는 아이들과 엄마, 아빠가 손을 잡은 가족 단위의
이웃들이 많은가 하면, 해가 지기 시작하면 바들이 문을
열고 자정이 넘어가면 클럽에 가려는 젊은 친구들이
거리를 활보한다. 그리고 동이 터오는 새벽이 되면
케밥집과 피자가게 앞이 북적인다. 베를린에서는 케밥과
피자가 우리나라의 해장국이나 감자탕 정도 되는 셈이다.
올 초에는 조금 더 큰 집에서 살고 싶은 욕심에 이사를
가볼까 생각하다가도 이 동네를 떠나기는 싫어 마음을
다잡았다.

현재는 프리드리히샤인과 크로이츠베르크의 통합
명칭인 프리드리히샤인-크로이츠베르크를 사용하고
있지만, 1961년에는 그 사이를 기점으로 동과 서를

베를린의 맥주인 베를리너 킨들
(Berliner Kindl), 베를린의
거리에서는 깨진 술병들을 항상
조심해야 한다.

프랑크프루터 토어(Frankfurter
Tor)는 프리드리히샤인 지역의
명물 중 하나이다.

가르는 베를린 장벽이 있었다. 그 경계가 되었던
슈프리강을 매일 스튜디오를 가는 길에 M10 트램을 타고
건너는 것은 무언지 모를 오묘한 기분이 들며 그 매력을
더한다.

 베를린에 온 첫해에 누노^{Nuno}와 함께 터키쉬
플리마켓에서 35유로를 주고 산 작은 중고 자전거를
도둑맞은 후(그 후로도 한 차례 더 도둑맞았다), 출퇴근
시에는 매일 지하철을 이용하게 되었다. 베를린의
지하철과는 얽힌 이야기가 참 많은데, 그 이야기들이
썩 유쾌한 이야기는 아닐지라도 나는 여전히 베를린의
지하철을 사랑한다. 독일의 지하철 안은 독일인들의 맥주
사랑을 보여주듯 평일에도 여섯 시가 넘어가면 맥주병이
들려있지 않은 손을 찾기 힘들다.
 베를린의 지하철은 U반과 S반으로 나누어져
있다. U반은 흔히 우리가 생각하는 지하철이고, S반은
링반으로 불리기도 하는 순환선으로 서울의 국철과
비슷한 느낌이면서 지하철 2호선과 같은 모양이다.
S반은 U반보다 자주 이용하지 않지만, S반을 타면 베를린
근처의 작은 도시까지 갈 수 있어 가끔 타게 되면 기차를
타고 여행하는 느낌이 든다. 베를린은 크게 A, B, C존으로
나누어져 있는데 보통 베를린의 중요 지역들은 A존 안에
밀집되어 있지만, 집값 때문에 B존이나 멀리는 C존에
살고 있는 학생들이나 가족들도 많이 있다. 티켓은
그 존에 따라 가격이 달라진다.

S반 브란덴부르거 토어(Brandenburger
Tor)역의 사인

U반 포츠다머 플라츠(Potsdamer Platz)
역의 입구

베를린의 U반 지하철. 모두 노란색이다.

U반 그나이제나우스트라쎄
(Gneisenaustrasse)역

베를린의 음악 그리고 예술

S반 바르샤우어스트라쎄
(Warschauerstrasse)역

나는 보통 한 달 정기권을 매달 끊어 이용하는데 사실 인턴십 기간에는 월급이 늦게 입금되거나 하면 돈이 빠듯해 표를 사지 않고 무임승차를 하곤 했다. (법을 어긴 사실을 더 고백하자면, 아티스트 레지던시 시절에는 4개월 동안 무임승차를 했으나 한 차례도 걸리지 않았다. 하지만 혹시 걸리지 않을까 하는 속앓이로 인해 속병을 얻었고, 심지어 무임승차 1개월이 되던 때에 모든 사복 경찰의 얼굴을 외우기도 했다)

　베를린의 지하철에는 따로 개찰구가 있는 것이 아니라 양심에 맡겨 표를 사고 이용해야 하는 시스템이다. 하지만 사복차림의 검표원들이 수시로 검사를 하기 때문에 사실 그리 양심에 맡기는 시스템이라 할 수는 없다. 내 몸집에 두세 배는 거뜬히 되는 검표원들에게 걸렸을 때 이러저러한 변명들로 수차례 위기를 간신히 위기를 모면하고는 했는데, 꼬리가 길면 밟히는 법. 울며 겨자 먹기로 한 차례 40유로의 벌금을 냈었던 적이 있었다. 나는 법 없이도 살 사람은 아닌 것 같다고 느꼈던 순간이었다.

독일인, 원리원칙을 제일 우선시하는 사람들.

바꿔 말하면 융통성이 부족한 것은 인정할 수밖에 없다.

모든 행정 업무는 며칠이 걸리든 간에 편지와 같이

반드시 문서로 남겨 놓아야만 직성이 풀리며, 웬만한

곳에서는 신용카드 사용은 꿈도 꿀 수 없기 때문에

늘 넉넉한 현금을 소지하고 있어야 뒤탈이 없다. 그래서

'뭐 이 정도면 되겠지?'라는 생활 태도는 잊은 지 오래이며,

늘 준비해두는 생활 습관이 나도 모르게 조금씩 내 몸에

스며들고 있다.

　　베를린의 거리를 걷다 보면 아이러니하게도, 나도

모르게 시선을 피하는 무서운 용모의 독일 경찰들과

전신 타투와 피어싱으로 무장한 홈리스 펑크족들과의

공존이 이상하리만큼 조화롭다는 것을 느끼게 된다.

칼같이 엄하게 다스릴 것 같은 경찰들이 펑크족들의 삶을

이해라도 해주는 듯한 뜻밖의 모습은 관대해 보이기까지

한다. 시민들에게 딱히 피해를 주는 것이 아닌 이상

그들이 거리에 널브러져 무엇을 어떻게 하든 별로 신경을

쓰지 않는다.

　　서울에 비하면 베를린에는 거지들이 아주 많이

있다. 개, 거지, 외국인이 베를린을 이루는 구성요소라는

우스갯소리를 들은 적이 있을 정도이다. (들은 이야기에

의하면, 베를린의 거지들이 본인이 먹고살 돈도 없으면서

큰 개들을 키우는 이유는 개를 키우면 정부에서 지원금을

주기 때문이라고 한다. 물론 소문에 불과하다) 특히 내가

사는 동베를린은 그 말에 더욱 동감할 수 있는데, 돌이켜

생각해보니 독일에 온 후 서베를린에는 살았던 적이 없다. 일하는 곳이나 노는 곳, 친구들을 만나는 곳들 대부분이 동베를린이기 때문에 본의 아니게 서쪽으로 가게 되는 경우는 드물다. 서베를린이라 하면, 젊은 독일 친구들 사이에는 관광지 혹은 노부부가 사는 조용한 이미지와, 외국인에게 조금 더 배타적이라는 인식이 있다. 독일이 통일된 후 서독과 동독 사이의 경계는 거의 무뎌졌지만, 지금의 분위기로 미루어보면 초창기만 하더라도 그 차이가 얼마나 컸을지 짐작이 간다.

어느 정도 베를린 생활에 적응할 무렵, 슬슬 새로운 비자를 받아야 할 시기가 왔고 머릿속은 복잡해지기 시작했다. 비자에 얽힌 나의 뼈아픈 이야기들은 파리에서 살던 시절로 거슬러 시작되는데, 늘 비자청 앞에서 꼭두새벽부터 몇 시간을 기다려 들어서면 5분 이야기하고 (대화였다기보다 혼났다는 쪽이 가깝다) 울며 나오기를 수차례를 반복하다 보니 비자청에 가는 일은 나에게 일종의 트라우마가 되었다. 그들에게 하루에도 수십 명을 상대하는 외국인에 대한 배려나 동정심 따위를 기대한 것은 아니지만, 인간 대 인간의 대화라고 할 수도 없는 뭔지 모를 수치스러움을 받게 되는 곳이다.

외국에 사는 대부분의 우리 동포들이 느끼듯, 비자 받기란 철저한 준비성과는 별개로 당일 만나게 되는 담당자의 바이오리듬과 관계있다. 그것에 따라 어이없이 비자를 받기도, 못 받기도 할 수 있다. 그래서 비자청을 나서며 늘 드는 생각은 "더럽다, 더러워!"이다. 치사해서

내 나라로 가겠다고 생각하기를 수차례 마음먹지만
그럼에도 불구하고 나는 (그리고 우리는) 또 비자청 앞에
줄을 서고 있다.

불행 중 다행인 것은 HORT의 많은 디자이너 중
비유럽권 출신들이 여럿 있었기에 비자에 대한 조언을
구하기 쉬웠다. 호주 멜버른Melbourne 출신의 애들리는
오랜 비자 획득 경험으로 준비해야 할 서류 목록들을
알려주었고, 작은 팁들도 세세히 알려주어 한결 마음이
편해졌다.

내가 받게 된 비자는 프리랜서 비자로, 소지 시
디자인과 관련된 모든 일을 자유롭게 할 수 있는 비자이다.
HORT뿐 아니라 여러 독일인 디자이너들에게 추천서를
받았고 포트폴리오를 정리했으며, 그밖에 보험 관련 서류,
은행 거래내용, 나에 대한 에세이 등을 준비해서 가져갔다.
서류가 부족해서 돌려보내질 바에 이상한 서류라도 혹시
모르니 모두 챙겨 넣었고, 예상질문들에 대한 대답들을
머릿속으로 열심히 그려보았다. 늘 최악의 경우를 생각해
놓으면 기쁨이 배가 되고 슬픔은 줄어든다는 생각으로
만반의 준비를 해서 비자청에 갔는데 허무할 정도로 쉽게
비자를 받게 되었다.

수년 전에 순풍산부인과라는 시트콤에서였던가,
박미선과 선우용녀가 홈쇼핑에서 생선을 주문해
받았는데 상한 생선이 배달되었다. 반품하고 싶었지만
홈쇼핑 측에서 쉽게 반품에 주지 않을 것을 우려해 여러
상황들을 시뮬레이션해보며 며칠을 준비했는데, 홈쇼핑

회사에서 아무런 언쟁 없이 정말 죄송하다며 반품은 물론
사은품까지 받게 된 에피소드가 있었는데, 딱 그 경우였다.

한국인 중에서 이 비자를 받은 경우가 드물다는 것을
익히 들어 알고 있어서 잔뜩 얼어있었지만 운 좋게도 받을
수 있는 최대치인 2년 프리랜서 비자를 받을 수 있었다.
앓던 이를 뽑은 것처럼 속이 시원해 콧노래가 절로
나왔다. 그리고 함께 떨어준 리지와 스튜디오 근처의 가장
맛있는 베이글 가게에서 신나게 점심식사를 했다.

비자와 별개로 독일에 들어오면 꼭 해야 하는 것이
있다. 입국과 동시에 지낼 거처의 주소를 각 도시의
등록기관에 가서 반드시 허가를 받아야 한다. 이 등록을
해야만 은행 계좌를 열 수 있고, 휴대폰, 인터넷 계약 등
모든 행정업무를 진행할 수가 있다. 집의 크기에 따라서
등록이 허용되는 사람이 제한되어 있으므로 집을 여러
명이 함께 쓰는 경우라면, 계약 전에 자신의 이름을 이
주소 하에 등록할 수 있는지 따져봐야 한다. 베를린에
오기 전 7일 이내에 하지 않으면 벌금을 문다는 소문을
들었다. 하지만 주거지 등록이 가능한 곳으로 이사
오기까지 몇 개월이 걸려 그 후에나 등록할 수 있게
되었는데, 별 탈 없이 지금까지 잘 살고 있다.

비자가 1월 말에 해결되자 3월에는 After School
Club Design Festival이 또다시 열려 프랑크푸르트행
기차에 올랐다. 2013년에는 안투완 에 마뉘엘Antoine et
Manuel, 앤서니 버릴Anthony Burrill, 케이트 모로스Kate Moross,

노드NODE, 로디나The Rodina, 마크 크리머스Marc Kremers, 뉴 텐던시New Tendency가 그 라인업이었는데 평소 좋아하던 디자이너를 만날 수 있고, 아이케 역시 HORT에서 내가 참여해주길 바랐기에 기분 좋은 여행이 되리라 기대했다. 일요일에 도착해 월요일부터는 오래전부터 좋아하던 안투완 에 마뉴엘의 워크숍에 참여했다. 특히나 그들은 나의 워크숍 결과물을 기대 이상으로 좋아해 개인 소장을 하고 싶다며 파리로 가져갔다. 지금쯤 그들의 작업실에 액자와 함께 걸려있길 바라본다.

이번 해에도 독일 학생들이 사랑해 마지않는 일러스트레이터 슈테판 막스가 직접 디자인해서 그려주는 타투숍이 한편에 마련되었는데, 학교 안에서 타투를 하는 광경은 낯설면서도 재미있었다. After School Club을 찾은 많은 학생들이 기념품처럼 이곳에서 몸에 타투를 하나 혹은 여러 개씩 만들어 돌아갔다. 함께 간 크리스텔Christelle

After School Club 한편에 마련되어 있는 일러스트레이터 Stefan Marx가 디자인해주는 타투숍. Cristelle이 스누피에 나오는 Marcie 캐릭터를 팔에 그려 넣기 위해 대기 중이다.

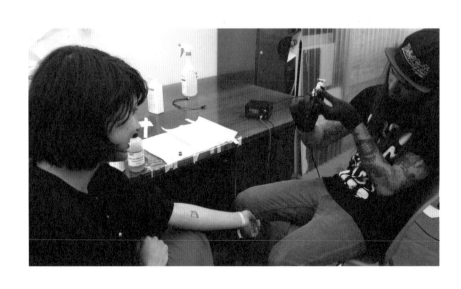

역시 며칠을 고민하다 결국에는 마지막 날에 스누피에
나오는 그다지 인기 없는 캐릭터 마르씨Marcie를 슈테판
막스 버전으로 팔에 그려 넣었다. 정말이지 독일인들만큼
타투를 사랑하는 사람들도 없을 것이다. 전신 타투 뿐
아니라 얼굴 타투까지 서슴없으며, 피어싱도 물론이다.

　　로디나는 체코 출신의 거침없는 작업을
하는 커플인데, 현재 프라하로 돌아간 파블라와
프라하에서부터 차를 타고 함께 오펜바흐를 찾았다.
그들의 작업을 요즘 들어 눈여겨보곤 했는데, 다양한
시도를 서슴없이 하면서도 꽤나 무게 있어 보이는
클라이언트들이 만족하는 것을 보니 두 마리 토끼를
모두 잡는 것 같아 좋게 느껴졌다. After School Club이
끝나고 오랜 커플이던 그 둘은 결혼식을 올렸고, 그들의
청첩장을 파블라와 나에게 부탁했다. 우리는 한 쌍의
3D 구를 만들어 패턴을 입힌 디자인으로 12종의
시리즈를 제작했다. 앤서니 버릴과 케이트 모로스는
After School Club이 끝난 지 얼마 되지 않아 TYPO
Berlin 심포지엄에서 강연하기 위해 베를린을 방문했다.
덕분에 다 함께 다시 만날 수 있었고 강연 후 저녁을 먹고
베를린의 클럽을 정신없이 누빌 수 있었다.

　　프랑크푸르트에서 베를린으로 돌아오자 피로가
쌓여 2주일 동안을 앓아 누웠는데, 그 후로도
프랑크푸르트에만 갔다 오면 항상 2주일씩 아픈, 나만의
이상한 공식이 생겼다. 이제는 여행 전부터 갔다 오면
한바탕 아플 생각에 걱정이될 정도이다. 그래도 혼자

살면서부터는 아프기 싫어 항상 긴장하고 사는 편이다.
예전보다는 잔병치레가 덜한 편이지만 남들과 비교하면
아직도 허약하다고 느낀다. 겉모습은 그렇게 보이지
않지만, 속내는 누구보다 여리고 여리기 때문이다.

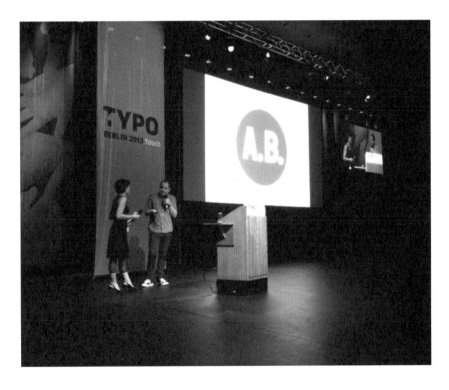

HKW(Haus der Kulturen
der welt)에서 열린 Typo
Berlin의 Anthony Burrill.
고맙게도 초대해주었다.

똑똑리의 인상 그리고 똑똑리다

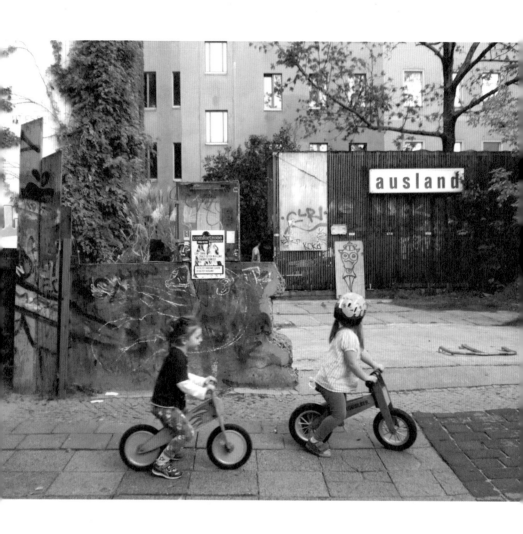

베를린에 온 후 나는 요일 개념을 상실했다. 일요일
밤이면 잠드는 것이 두렵지도, 월요일의 해가 뜨는 것이
부담스럽지도 않고 수요일쯤 되면 주말이 기다려지지도
않으며, 주말이라고 해서 평일과 특별히 다르게
느껴지지도 않는다. 단지 아쉬운 것이 있다면 하루하루가
빨리 가는 것, 단지 그것뿐이다. 중, 고등학교 때 틀에 맞춰
꽉 막히게 살았던 것을 보상이라도 받는 것 같다.

스튜디오로 향하는 월요일, 이곳에서는 특별히
'월요병'이라는 게 없다. 보통 스튜디오에 내가 원하는
시간에 출근하고, 또 원하는 시간에 퇴근한다. 자신에게
맡겨진 프로젝트만 클라이언트가 원하는 기간 내에 끝낼
수 있다면, 내가 오후 일곱 시에 출근하든 새벽 네 시에
퇴근하든 그 누구도 상관하지 않는다. 각자 책임감을 갖고
그저 맡은 작업으로 이야기할 수 있으면 되는 것이다.

한국에서 일했었던 때, 상사가 야근하면 내가 딱히
할 일이 없을 때에도 자리만 지키고 있었던 경우가
다반사였다. 이보다 비능률적일 수 있을까. 누가 누가 오래
버티는 게 뭐 그리 중요했을까 싶다. 물론 그런 것들이
싫어서 박차고 나오기는 했지만, 한국에서는 개선되어야
할 근무 환경이다.

베를린에서 일하면서 나는, 스튜디오에서 같이
일하는 동료를 또 다른 가족이라 생각한다. 그리고 어떤
상하관계에 얽매이기보다 서로서로 능률적으로 작업할
수 있는 환경을 만들기 위해 함께 노력하는 분위기가
익숙해졌다. 다 같이 스튜디오에서 점심을 만들어 먹고

시원한 맥주 한 병씩을 옆에 끼고 일할 수 있다는 것을
행복이라는 단어 외에는 표현할 길이 없다.

날씨가 좋은 날에는 스튜디오 테라스에서 바비큐를
하기도 하고 챔피언스 리그 게임 때나 무비 나이트 때는
모두 모여 맥주를 마신다. 물론 최상의 조합은 독일
소시지와 독일 맥주다. 조금 큰 경기를 하는 날에는 주변
친구들까지 삼삼오오 모이고, 보통 매년 8월에 열리는
HORT 여름 파티에는 큰 스튜디오가 비좁게 느껴질
정도로 많은 사람들이 북적인다.

HORT 여름 파티를 위한
맥주들

베를린에서는 대부분의 상점이 일요일에 문을
닫기 때문에 그전에는 미리 먹거리를 준비해 두어야
한다. 다행히 내가 사는 건물의 1층 서점 옆 구멍가게는
일요일에도 문을 열기 때문에 크게 부담스럽지는
않았지만, 대부분의 상점은 일요일이라고 해서 문을 닫는
경우가 많아 처음에는 낯설었다. 한국에서는 드문 경우라
딱히 필요한 것이 없음에도 초조해하기까지 했다.

독일에는 마트의 종류가 다양한데, 그 브랜드 별로
분위기가 다 다르며 가격도 천차만별이다. 베를린에 처음
왔을 때 마트에 치약이나 샴푸 등 생활용품의 종류가
너무 적어 적잖이 당황했었다. 그 좋은 독일제 샴푸나
비타민들은 도대체 어디 숨어있단 말인가. 알고 보니
독일에는 생활용품만을 파는 마트가 따로 있었다. 그곳에
가면 수십 종류의 샴푸와 바디용품들을 비롯해 영양제나
세제를 살 수 있어, 나는 그곳에서 이것저것 구경하며
이유 없이 시간 때우기를 좋아한다.

베를린에 살면서 한국이 그립거나 돌아가고 싶다고
생각한 적은 없지만, 그곳에 가면 엄마와 마트에서
장을 보던 것을 떠올린다. 엄마와 마트로 가는 길,
마트에서 이것저것 시식을 먹어보며 장을 보는 일
그리고 집으로 돌아오는 길 등 엄마와 나의 작고
소박한 일상이 떠오른다. 내가 가족들이 보고 싶은
것은 어쩔 수 없이 받아들여야 하는 부분이지만, 특히
두 딸 모두 외국에 사는지라 하루하루를 적적하게 보낼
엄마, 아빠를 생각하면 늘 마음이 짠하다. 가끔 엄마가

하는 말로, 우리는 서로 사랑하면서도 다 따로 살아갈
운명인가보다라고 이야기할 때면 마음이 복잡하고
안쓰러워진다. 2013년 여름에는 언니네 가족이 한국에
오는 일정에 맞춰 아이슬란드 출신의 그래픽디자이너이자
일러스트레이터인 친구 시기^{Siggi}와 한국에 잠시
다녀오기도 했다.

한국에서 휴가를 보내고 다시 돌아온 베를린은
그대로였다. 다만 베를린인지 의심스러울 만큼 더운
날씨는, 한국에서의 날씨가 너무 더워 베를린으로
돌아가길 손꼽아 기다리던 날들을 무색하게 만들었다.
다른 나라에서 휴가를 보낸 친구들이 속속들이
스튜디오로 돌아왔고, 스튜디오에는 2013년 After
School Club에서 친구가 된 험블가이^{Humbleguy} 앤서니
버릴이 보낸 소포가 도착해 있었다. 그리고 다홍색의
맞춤 자전거가 내 자리에 있었는데 이것은 내 생일에
스튜디오 친구들로부터 받은 것이었다. 내가 태어날
무렵에 만들어진 이 골동품 자전거는 자전거 전문가들인
안네와 믹^{Mick}의 손을 거쳐 내가 한국에 있는 동안 새롭게
태어났다.
베를리너와 자전거는 정말 뗄래야 뗄 수 없는
관계이다. 다른 유럽의 도시들과 비교해도, 생각했던 것
이상으로 베를린에는 유독 자전거가 많다. 흡사 베트남의
스쿠터에 버금간다. 그래서 대부분이 자전거 전문가라고
해도 과언이 아니다. 또한 자전거가 묶여있지 않은 곳이

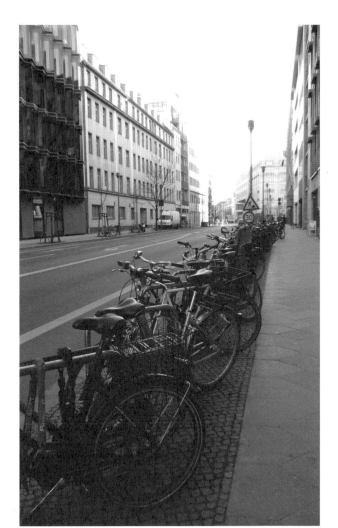

베를린의 얼굴 그리고 베를리너

096
097

어느 빌딩이든 관계 없이
자전거는 어디든 세워져
있다.

고르키 극장(Gorki Theater)
앞의 자전거 주차장

없으며 자전거 생김새도 각각 달라 구경하는 재미도
쏠쏠하다. 베를린에는 우리나라에서 자동차가 하는
역할을 자전거가 대신하는 경우가 많다. 예를 들어, 유치원
차량 대신 선생님이 자전거 뒤에 어린이용 리어카를 달아
아이들을 태우고 각각 집에 데려다 주기도 한다. 하지만
자전거 운전도 자동차 운전과 마찬가지로 딱지를 많이
떼기도 하며, 음주운전 문제도 심각하다.

가끔 전날 함께 거하게 마시고 헤어졌던 친구들이
다음날 눈에 시퍼런 멍이 들어 출근하곤 하는데,
백이면 백 자전거 음주운전 때문이다. 하루는 스튜디오
식구들과 새로 들어온 인턴의 환영파티와 떠나는 인턴의
작별파티를 가진 적이 있었다. 스튜디오 근처에 작지만
맛 하나는 기가 막힌 레스토랑에서 독일 남부 지방의
음식과 맥주를 먹고 있는데 보드카 샷으로 한 잔 두 잔
"위하여!"를 외치다 보니 어느새 그 맞은 편 바에 앉아
또 "위하여!!"를 외치고 있었다. 그러다 시간이 많이 흘러
나는 지하철을 타고 집으로 돌아왔지만, 다음날 스튜디오
식구들은 저마다 멍을 하나씩 갖고 출근했던 웃지 못할
일도 있었다.

자전거 절도 역시 문제이다. 실제로 공원을 산책하던
중 훔친 자전거를 파는 장면을 여러 번 목격하기도
했으며, 주변의 친구들이나 나 역시 도난당한 경험이
여러 차례 있다. 집 건물 안 마당에 자물쇠로 단단하게
걸어놓아도 속수무책으로 당하기도 하고, 같은 장소에
오랫동안 방치해 두어도 자전거 도둑들의 표적이 되기

스케이트, 롤러블레이드를
타는 어린이들을 위한 작은
익스트림 스포츠 놀이터와
어떻게 타는 것인지 모를
놀이기구

애완동물 출입금지 및
강아지의 배설물 관리요망
표지판

베를린 베를린 그리고 아이들나

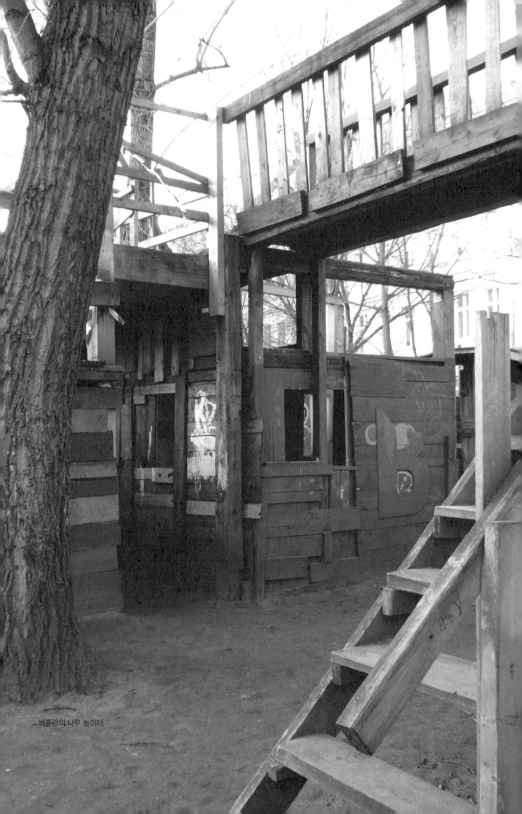
베를린의 나무 놀이터.

십상이다. 내가 아는 어떤 이는 벼룩시장에서 중고로 싼
값에 자전거를 구입한 후, 자물쇠를 자전거보다 비싼 값에
구입하기도 했다.

자전거 도둑들로 편할 날이 없는 베를린은
아이러니하게도 자전거를 타기 위한 최적의 도시이다.
자전거 운전자만을 위한 신호등이나 도로가 잘 정비되어
있으며 자동차 운전자들은 자전거 운전자들에 대한
배려가 몸에 배어있다. 왜냐하면 그들 역시 자전거
운전자이기도 하기 때문이다.

베를린에 와서 흥미롭게 보았던 것 중 하나는 갓 두세
살 된 아이들의 두발자전거였다. 이곳에서는 우리처럼
보조바퀴를 하나씩 떼어가며, 아빠가 뒤에서 잡아주며
배운 자전거에 대한 추억은 공유하기 힘들다. 처음부터
두발자전거를 접하고 땅에 발을 디뎌가며 직접 균형 잡는
법을 터득해간다. 또 한 가지 흥미로웠던 것은 베를린의
놀이터인데 보통은 나무로 만들어진 놀이기구로 정갈하게
기계에서 찍어낸 모양이 아닌 『톰 소여의 모험』에서나
나올듯한 요새와 같은 분위기다. 아이들을 위한 것이여서
인위적이지 않고 자연스러운 느낌이 들며, 놀이터마다
개성이 다 다른 것도 매력적이다. 문득 베를린의 놀이터는
누가 디자인하는 것인지 궁금해졌고, 그러한 디자인을
승인하고 받아들이는 그들의 문화가 부러워진다.

베를린의 일 년 중 '덥다'라고 느끼는 날은 며칠 되지
않지만, 사람들은 바다 대신 베를린 근방의 호수에서

수영이나 선탠을 즐긴다. 베를린의 여름은 짧기 때문에
더욱 달콤하다.

　　베를린 중심에서 자전거를 타고 가거나 S반을 타고
가면 금방 교외에 도착한다. 베를린의 겨울은 한산한
것에 반해, 여름의 베를린 거리는 굉장히 붐빈다. 그들
역시 나와 같은 마음으로 좋은 날씨를 조금이라도 더
만끽하고자 밖을 서성이고 있는 것이다. 3월 말이나 4월
정도가 되면 슬슬 햇볕 구경이 가능해지고 봄의 시작을
알리는 아이스크림 첫 스쿱을 개시한다. 스튜디오 바로
건너편에 있는 아이스크림 가게가 문을 여는 것은 여름의
출발 신호와 같은데, 겨울 내에는 마카롱을 판매하다가
3월 중순이 되면 아이스크림 가게로 탈바꿈한다.

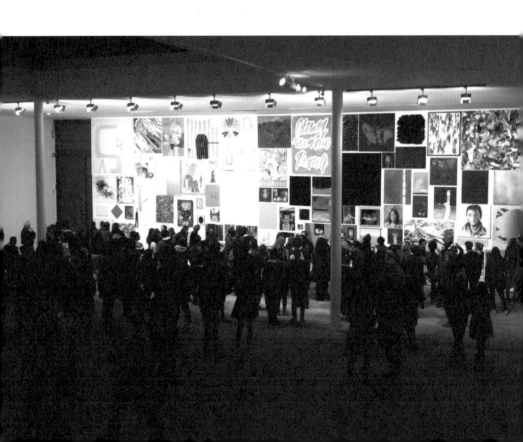

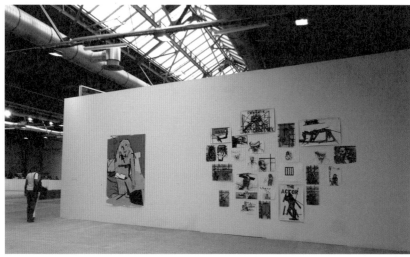

2013년 베를린 아트위크 기간 중
KW(Kunst-Werke) 내부

2011년 abc(art berlin contemporary)

여름이 끝나갈 즈음 베를린 아트위크가 시작되었다. abc art berlin contemporary는 베를린 아트위크 기간 중 열리는 가장 큰 이벤트로, 나에게 영감을 주는 몇 가지 이벤트 중 하나이다. 절대 매년 빼먹어서는 안 되며, 세계에서 모인 좋은 작업들은 흡사 설날 때 어릴 적 친할머니한테 받던 종합 과자 선물세트와 같다. 하지만 어릴 때처럼 마냥 받고 좋아할 수만은 없다. 이미 이 세상에는 좋은 작업들이 끔찍하리만큼 많다는 것을 몸소 체험하고 나면, 가끔 참을 수 없는 질투와 함께 화가 나기도 하기 때문이다. 그리고 그러한 것들이 나를 자극하고, 분발하게 하는지도 모르겠다.

abc의 가장 좋은 점은 작업의 다양성이다. 이런 것들은 어떻게 작업했을까 하고 궁금증을 자아내는 것이 있기도 하고, 보는 순간 피식하고 웃어버리게 하는 것까지 그 장르가 다양하다. 베를린 아트위크는 abc 외에도 KW를 비롯한 다양한 갤러리들이 참여하여 갤러리 안팎으로 행사가 열린다. 오프닝날 거리에는 누가 막지 않아도 당연시 차 없는 거리가 되어 각지에서 모인 사람들로 인산인해를 이룬다.

2013년에는 베를린 아트 북페어인 MISS READ도 abc와 같은 공간에서 열렸다. 작년에 놓쳐서 못 갔던 것이 아쉬워, 올해는 전날의 숙취를 이겨내고 마지막 날인 일요일에 부랴부랴 다녀왔다. 규모는 생각보다 작은 편이지만 아트북에 대한 다양한 접근들을 한 데 볼 수

2013년 베를린 아트북페어
Miss Read

함부르거 반호프(Hamburger Bahnhof)
현대미술관 외부

있어 흥미로웠다. 내가 책의 안쪽이 아닌 책등을 유심히
살펴보자, 한 판매자가 나에게 디자이너냐고 물었다.
그녀는 며칠 동안 부스를 지키며 열이면 열,
그런 사람들은 디자이너라고 확신했다고 했다.

　　이렇게 일 년에 한 번씩 열리는 이벤트와는 별
개로 베를린에서 꼭 가야 할 박물관이 있다면 나는
단연코 함부르거 반호프 현대미술관Hamburger Bahnhof Museum
für Gegenwart을 꼽는다. 함부르거 반호프는 베를린에서
내가 가장 좋아하는 현대미술관이다. 베를린에 놀러
오는 친구들에게 제일 처음으로 추천하는 곳으로, 2차
세계대전으로 파괴되었다가 1987년 복원을 시작해
1996년 다시 문을 열었다. 내부 공간을 보면 애초에
기차역으로 설계되었던 이곳의 역사를 느낄 수 있다.
가끔 이곳의 동선이 불만일 때도 있지만 전시만큼은 늘
좋아서 갈 때마다 좋은 영감을 받고 돌아온다. 백남준과
함께 활동했던 요셉 보이스Joseph Beuys의 작업과 앤디
워홀Andy Warhol, 키스 해링Keith Haring 등의 작품을 상설
전시하고 있는데, 기분에 따라 느끼게 되는 감정 또한
볼 때마다 달라 감상하는 재미가 있다.

　　늦여름 무렵부터 나에게 작은 변화들이 일어나기
시작했다. 여러 디자인 블로그에서 내 작업을 포스팅하기
시작했고, 그 후부터 아침에 일어나 이메일을 확인하기
시작했다. 그리고 세계 각지에서 온 나의 작업에 대한
기분 좋은 메일을 받는 유쾌한 경험들은 계속되었다.

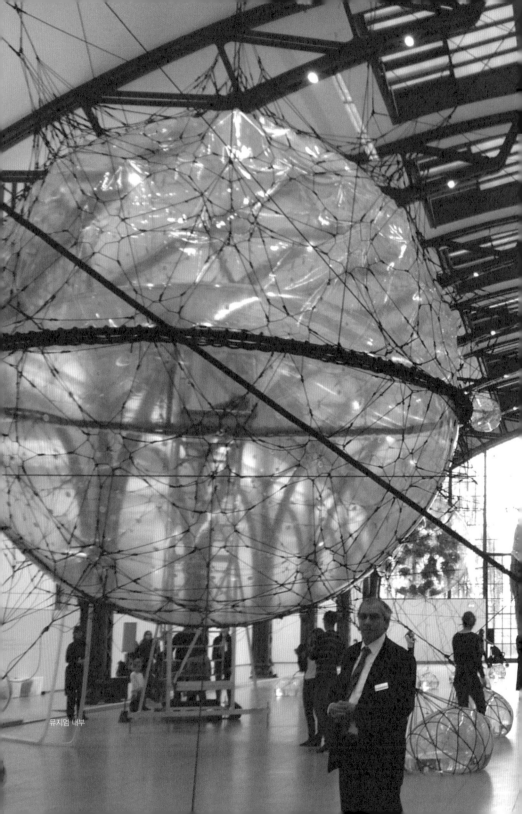

뮤지엄 내부

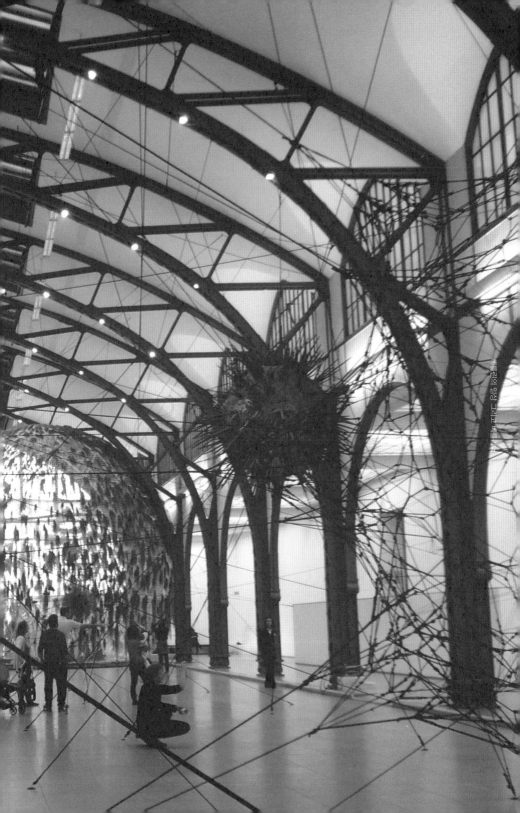

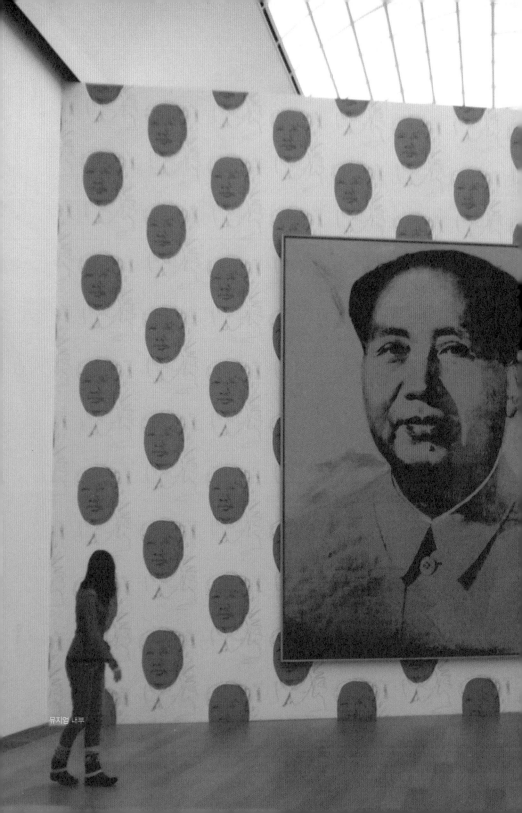

뮤지엄 내부

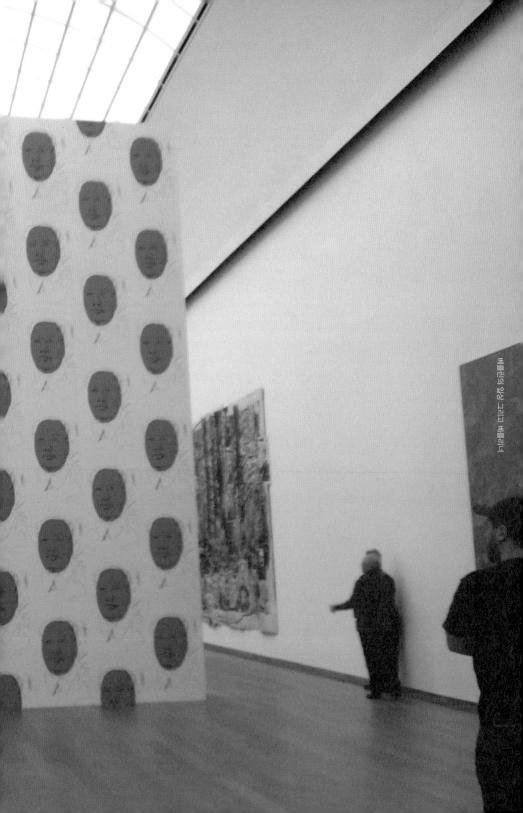
배 그림에 유영 그리고 배경에

뮤지엄 내부

HORT에서 만난 Haw-lin이 그들의 무드보드에 내 작업을
포스팅해주었고, 그것을 본 몬트리올Montreal의 레코드
레이블은 나와 함께 작업하고 싶다는 의사를 보내주었다.
늘 음악과 관련한 일을 해보고 싶었는데, 좋은 기회를
얻게 된 셈이었다. 지금도 새로 나올 앨범에 대한 아트
디렉션을 진행 중이다.

이 일을 전후로 든 생각은 좋은 디자인을 하는 것이
물론 가장 중요하지만, 좋은 디자인을 자기 컴퓨터
하드에만 보관하는 것은 굉장히 어리석은 일이라는
것이다. 우리가 알 수 없는, 빛을 보지 못한 좋은
디자인들이 세상에는 꽤나 존재할 것이다. 그것들이
묻히는 이유는 디자이너들의 자신감 결여와도 관계가
있다. 혹은 너무 자신감이 충만해서 누군가 알아봐 주겠지
하고 기다리는 안일한 생각에서 비롯된다. 죽이 되든 밥이
되든, 멋이 있든 없든, 무엇이든 시도를 해보는 자세가
디자이너에게도 필요하다.

본격적으로 스튜디오 일과 병행하여 프리랜서
일들을 진행하게 되었는데, 베를린에 오기 전에 박차고
나왔던 패션 광고 에이전시와 함께 아트디렉터, 프로젝트
매니저로 한국 패션 브랜드들의 프로젝트를 진행하게
되었다. 그리고 유럽 각지의 매거진으로부터 커버 디자인
의뢰가 들어오기 시작했다. 그렇게 나에게는 새로운
일들이 계속해서 일어나기 시작했다.

레발러스트라쎄(Revalerstrasse)에서
올려다 본 건물

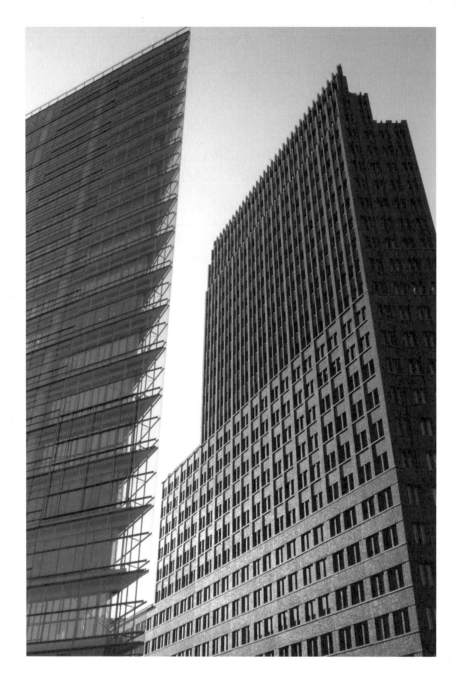

베를린의 대표 관광지 포츠다머 플라츠.
베를린 장벽이 전시되고 있다.

베를린이 궁금하고 그리웁다

가끔씩 베를린의 그래피티와 상반된 정갈한
간판들을 접하는 것은 또 다른 재미이다.

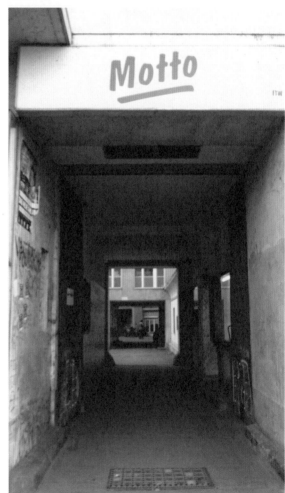

독일의 대표 북 브랜드
Gestalten의 Gestalten Space

아트 관련 전문 서점 Motto

Do You Read Me?!,
베를린의 또 다른 아트 관련
서점으로 다른 곳에 비해 다양한
패션 잡지들을 구비하고 있다.

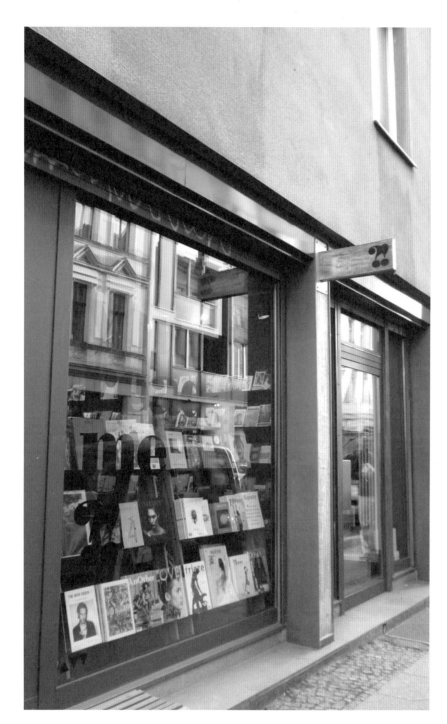

베를린에 겨울이 찾아왔다.
집 안에서 바라보는 눈오는 풍경

Tim und Tim
Haw-lin
Anne Büttner
& Daniel Rother
Hello Me
Schick Toikka
Stahl R
Serafine Frey
Sebastian Haslauer

디자이너
친구들

팀 렘Tim Rehm은 HORT에서 가장 바쁜
디자이너이자 내가 가장 좋아하는
디자이너이다. 스튜디오의 사람들 사이에서도
가장 인기 있는 그는 누구든 동감할만한
인간성까지 갖춘 보기 드문 요즘 청년이라
말할 수 있다.
내가 그를 인터뷰하기 전날은 베를린
크로이츠베르크 전역에서 열리는, 제법 큰
축제인 문화 카니발Karnival der Kulturen 거리
퍼레이드가 펼쳐졌다. HORT 스튜디오가
위치한 메링담을 중심으로 참가자들은
세계 각 나라의 전통의상을 입고 그들의
전통음악을 배경으로 퍼레이드 행렬을
이어나갔다. 거리에는 각종 음식과 디제이
부스들이 즐비했고, 사람들은 너나 할 것
없이 거리로 나와 모두들 춤을 추며 이틀간의
축제를 즐겼다.
스튜디오에서 2분 떨어진 곳에 사는 팀에게
어제 무엇을 했는지 묻자, 그는 얼마 전
뮤지션 켄 이시이Ken Ishii를 위한 앨범 커버를
디자인했는데 그 작업을 함께한 포토그래퍼
친구와 만나 퍼레이드를 돌아봤다고
했다. 그는 팀과 마찬가지로 독일의 작은
도시인 빌레펠트Bielefeld 출신인데 빌레펠트

아트스쿨은 사진 전공이 유명해서 좋은
포토그래퍼들을 많이 배출하고 있다. 어쨌든
그는 팀과 함께한 커버 작업 덕에 베를린에서
일할 기회를 얻었다고 한다. 패션 브랜드
COS의 매거진, 〈The gentle woman〉
매거진과 함께 일할 기회를 얻었다고 하니,
역시 인생에서 언제 기회가 찾아올지는
아무도 모르는 법이라는 생각이 든다.
팀은 나와 함께 할 인터뷰를 위해서 미리 예쁜
조각 케이크들을 준비해 놓았는데, 나는 그
중 체리 치즈케이크를 먹겠다고 했고, 그는
티라미수를 골랐다.
우선 팀과 팀Team을 이루는 구성원은
공교롭게도 이름이 같은 팀 쥬어켄Tim
Sürken이다. 아쉽게도 그는 필리핀으로 3주간
휴가를 떠났기 때문에 팀 렘과 나, 우리끼리
인터뷰를 진행하기로 했다. 팀은 얼마 전
〈Page〉 매거진과 켄 이시이 커버 작업에
대해 인터뷰를 했는데, 그것은 여태까지 그가
했던 인터뷰 중 가장 바보 같았다고 내게
털어놓았다. 그 인터뷰 내용은 작업에 어떤
폰트를 썼는지, 왜 그런 색을 사용했는지에
대한 내용이었는데 내가 그런 것들은
물어주지 않기를 바란다고 말했다.

www.timandtim.com

'Tim und Tim' 이름이 같은 너희가
콜라보레이션한다는 자체가 흥미로워

너희가 어떻게 처음 알게 되었고, 또 같이
작업을 시작할 수 있었는지 알려줬으면 해

우리는 빌레펠트에서 처음 알게 되었고,
고등학생일 때부터 이런저런 일을 함께하기
시작했어. 나는 빌레펠트에서 조금 더
떨어진 데트몰트Detmold 출신이고 쥬어켄은
원래 빌레펠트에서 자랐어. 우리는 아트
고등학교에서 우리만의 셀프 프로젝트를
하기도 하고, 드로잉 클래스나 프린팅
클래스를 함께 들으며 우리가 좋은 팀이라는
것을 알게 되었지. 13년 전인 2000년에
함께 했던 프로젝트가 지금까지 같이 일하게
된 계기가 되었던 것 같아. 그 학교는 조금
특별한 학교여서 나이도 제각각이었고 나
역시 다른 친구들보다는 나이가 많았을 때
입학했어.

독일에는 고등학교에 다니면서도 디자인
에이전시나 스튜디오에서 인턴십을 하는
것이 보통인데, 우리 역시 대학 입학 전에
포트폴리오를 준비해서 인턴십을 함께
지원하게 되었어. 그곳이 바로 HORT였어.
HORT는 그때 우리의 꿈이었던 스튜디오로
그 당시 잘 준비된 포트폴리오가
아니었음에도 불구하고 아이케에게 긍정적인
대답을 받았지. 굉장히 설레고 신났던 기억이
나. 지금 생각해보면 아이케였기 때문에
가능하지 않았나 싶어.
그렇게 여름방학을 이용해서 두 달간 일할
수 있는 기회를 얻었는데, 짧은 인턴십을
마치고 고등학교를 졸업한 후 우리는 같은
대학에 함께 들어가게 되었어. 그 당시 우리는
편집디자인에 굉장히 관심이 많았기 때문에
그래픽디자인과에 진학했지.

Tim Sürken의 빌레펠트 작업실

Artists Unlimited
Nr. 5

Tim und Tim을 본격적으로 시작하게 된
계기는 뭐야

처음부터 우리는 디자인 스튜디오의
의미가 아니라 그냥 말 그대로 Tim und
Tim이었어. 빌레펠트 예술대학 재학시절
Artists Unlimited라는 아티스트 단체에
몸담았었는데, 오래된 공장 같은 건물을
통째로 사용한 아티스트 레지던시였지.
1985년부터 아티스트를 위해 쓰였던
공간이었지만 2007년에 우리가 그곳으로
이사 갔을 때는 거의 텅 비어있었어. 우리가
그곳의 새로운 물결이었던 셈이었는데,
그만큼 무언가 해보고 싶다는 모험심과
기대가 컸어. 그리고 다른 아티스트들을
모아 그곳에 다 같이 살면서 작업도 하고
전시도 하고 파티도 함께 만들어 나갔지.
그렇게 다른 지역의 아티스트들을 초대해서
함께 콜라보레이션하기도 했고 점차 새롭게
그 공간을 만들었어.

그때부터 너희의 장점인 콜라보레이션을
다양하게 경험했구나. 내 생각에
콜라보레이션은 무언가 열려있는
커뮤니케이션이라고 느껴져

우리는 이 레지던시의 아이덴티티, 웹사이트,
퍼블리케이션 등에 관한 모든 디자인을
새롭게 바꿔나가기 시작했고 나아가
빌레펠트의 지역 행사에 관한 디자인까지
하기 시작했었어. 그렇게 그 당시 Artists
Unlimited 모인 멤버들을 중심으로 지역
문화의 큰 변화를 주도했다고 생각해.

우리는 그때 이후로 아마 콜라보레이션의
묘미를 느끼게 된 것 같아. 누구와 함께
작업하느냐에 따라 그 재미가 달라지니까.
1985년부터 지금까지 Artists Unlimited의
아티스트 레지던시 프로그램을 거쳐간 게스트
아티스트들은 거의 80~90명에 육박해.
아마 기회가 된다면 너 역시 지원해봐도
재미있을 거야. 지금도 그 공간, Artists
Unlimited는 계속 진행 중이야.
그때부터 우리는 다양한 분야의 아티스트들과
콜라보레이션을 해왔는데, 항상 다음
프로젝트에 대한 궁금증이 커졌지.
'이 다음에는 누구와 함께 작업하면 재미있는
결과물이 나올까'하는 생각이 자꾸만 들어.
HORT와의 작업도 우리에게 일종의
콜라보레이션으로서 의미가 크지. 예를 들어
HORT를 통해 뮤지션들과 하는 작업들은
뮤직비디오나 앨범 자켓 등을 만드는 일인데,
그럴 때면 우리는 그때마다 그 콘셉트에
맞춰 빌레펠트에서 Artists Unlimited를
통해 알게 된 포토그래퍼나 일러스트레이터,
페인터, 영상 작업을 하는 친구들과 함께
작업을 하지. 우리의 작업을 보면 소위 말하는
디자인이라고 하기보단 좀 더 예술적인
관점에서 항상 접근하려고 경향이 있어.
그래서 우리에게 Tim und Tim은 스튜디오의
의미라기보다 그런 다양한 콜라보레이션을
위한 듀오라고 말하는 편이 나을 것 같아.

너희 둘은 계속 붙어서 생활했던 셈인데, 아무리 작업이 즐거워도 항상 좋을 수만은 없었을 것 같아

한 4년간은 늘 항상 붙어서 생활하고 같이 공부하며 일해왔어. 물론 값진 경험이고 좋은 시간들이었지만 어떨 때는 굉장히 힘든 시간들도 있었지. 그리고 나는 졸업 후인 2011년에 여자친구와 베를린으로 옮겨왔어. 그 비슷한 시기에 HORT 역시 프랑크푸르트에서 베를린으로 옮겨왔기 때문에 좋은 타이밍이라고 생각했지. 또 다른 팀은 아직 빌레펠트에 살고 있지만 스카이프Skype나 에버노트Evernote 클라우드를 이용해서 매일 함께 작업하기 때문에 아직도 떨어져 지낸다는 생각은 들지 않아.

그럼 너희는 어떻게 구체적으로 함께 작업하는 거야

우리의 작업 과정은 먼저 스카이프를 통해 회의를 하면서 브레인스토밍을 해. 보통 매일 아침에 하는 일과가 빌레펠트의 팀과 스카이프를 하는 걸로 시작하지. 그리고 누가 먼저 대략적인 스케치를 할 것인가를 정하면 계속 이미지를 주고받고 각지 만든 작업물들을 보여주면서 완성에 가깝게 맞춰나가는 거야. 작업하면서 서로의 작업과정을 늘 지켜보는 것은 아주 중요해. 그래야 서로 옳은 비판을 할 수 있다고 생각하거든. 각자의 스타일이 조금은 달라서 서로의 작업물에 피드백을 주는데 우리 둘은 이미 서로 너무 잘 알고 있기 때문에 조금만 이야기해도 어떤 뜻인지 바로 알아차리지. 피드백은 작업을 완성하는 데 있어 늘 중요한 요소야.

서로의 작업을 지켜본다는 것은 중요한 것 같아. 한 공간에서도 각자 하는 일에 바빠 피드백을 준다는 것이 쉬운 일은 아니거든. 너희 작업만의 개성은 뭐라고 생각하는지 궁금해

나는 보통 우리의 완성된 작업물에 대해 만족하고 또 좋아해. 이것이 우리가 디자인을 하는 데 있어 굉장히 중요한 점이고. 작업 과정에서는 각기 참여한 사람들의 개성들이 우리의 아트 디렉션을 통해 한데 뭉쳐 표현되는 점과 그냥 자리에 앉아 뻔한 그리드에 맞춰 하는 지겨운 디자인보다 아티스틱한 접근을 하는 게 우리의 장점이라고 생각해. 그리고 우리의 아트 디렉션은 아티스트들에게 굉장히 열려있고, 자유롭게 작업할 수 있도록 여지를 주지. 새로운 시도를 두려워하지 않는다는 것, 동시에 새롭지 않으면 안 되기도 하고. 우리에게는 아티스트 네트워킹을 이용할 수 있다는 강점이 있잖아. 그렇기 때문에 매번 다른 프로젝트마다 새로운 형식의 다양한 매체를 이용할 수 있어. 또 개념적인 그래픽디자인과 예술적인 접근법이 우리의 작업이라고 말하고 싶어. 크게 보면 팀 쥬어켄은 이미지 메이킹을 담당하고 나는 타이포그래피 쪽을 담당하지. 항상 틀에 박히거나 지겨운 디자인은 하지 않으려고 노력하고 있어.

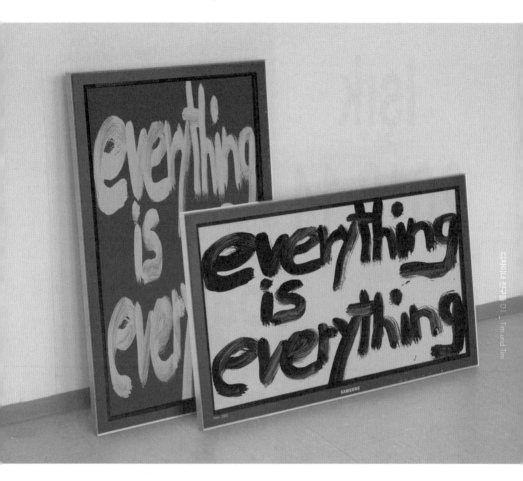

Everything is Everything
Exhibition view
Photography: Dennis Neuschaefer-Rube

Serhat
Işık
2013 14

Serhat Işık
AW 2013 14
Photography: Kirchknopf+Grambow
Fashion design: Serhat Işık

독일에서 디자인 교육을 받고 베를린에서
활동하는 디자이너로서 베를린 디자인의
개성이 뭐라고 생각해

그 질문에 대해서 고민해 보고 있는데
내 개인적인 생각으로 베를린 디자인
시장은 그다지 매력적이지는 않지만, 많은
것들이 일어나고 있는 것만은 확실해. 물론
디자이너를 위한 일자리도 별로 없고.
비즈니스적인 면으로 봤을 때, 돈을 벌 수
있는 프로젝트가 많지 않지만 베를린에는
많은 아티스트들이 모이고 있어. 그 이유는
클라이언트는 없어도 일하기 좋은 환경
때문이라고 생각해. 객관적으로 봤을 때도
베를린에는 이렇다 할 비즈니스가 많지
않기 때문에 만약에 다른 도시에서 일거리를
가져와 이곳에서 작업만 할 수 있다면, 그것이
현재로서는 가장 좋은 옵션이라는 생각이
들어. 베를린에는 훌륭하고 잠재력을 가진
디자이너들이 많지만, 아직은 그들이 일할
수 있는 조건들은 굉장히 제한되어 있어.
그들에게 기회가 주어지지 않는다면 그들의
실력을 볼 기회조차 없으니 안타깝다고
생각해.

내가 생각했던 것과는 조금 의외의 대답인데

독일은 역사적으로도 훌륭하고 좋은
디자이너들을 배출해왔고, 그다음의 새로운
세대라 일컬을 수 있는 아이케 코에닉,
미르코 보르쉐, 마리오 롬바르도 Mario Lombardo,
에릭 슈피커만 Erik Spiekermann 등이 독일
디자인을 이끌고 있어. 그들 각자가 그들의
영역에서 좋은 작업들을 해왔지.
베를린은 잠재력이 있는 도시야. 너처럼
다른 문화 출신의 디자이너들로부터 많은
것들을 얻을 수도 있고, 또 그것이 기존의
독일 문화와 어떤 것들이 합쳐졌을 때
시너지 효과를 낼 수 있을 것 같아. 그것이
베를린만의 문화가 되겠지.
독일의 다른 도시에 있는 친구들도 모두
베를린으로 오고 싶어 해. 지금도 나는 독일
각지의 디자인 공부를 하는 학생들로부터
인턴십 지원메일을 많이 받고 있어. 그들도
모두 베를린에 대한 기대가 있지 않을까?
이곳에 좋은 사람들이 많은 것은 확실하지.

지금까지의 프로젝트 중 가장 기억에 남는
것은 무엇이고, 그 이유는 뭐야

첫 번째로는 얼마 전에 완성한 켄 이시이 앨범
커버 디자인을 뽑고 싶어. 일 년 동안 꾸준히
작업해 온 것인데 기간은 일 년이었지만
중간에 질질 끌어온 프로젝트라서 완성되었을
때 속이 좀 시원했어. 그 프로젝트는 굉장히
좋았던 콜라보레이션이었는데 포토그래퍼의
접근 방법과 우리의 아트 디렉션이 잘 맞아
떨어졌지.
전형적인 LP판의 폼을 이용한 아트
디렉션이었는데 그 구멍을 이용해서
배경의 이미지와 대조되게 강한 인상을
주고 싶었거든. 우리의 친구들 중에는 좋은
포토그래퍼들이 많은데 그들과 작업하는 것은
언제나 설레는 작업이야.
두 번째로는 라스 로젠봄Lars Rosenbohm과 함께
작업한 것들을 이야기하고 싶어. 각기 다른
클라이언트를 위해 작업하면서, 우리는 그에게
아트워크를 종종 의뢰하곤 하는데 그와
함께한 작업물들을 항상 만족하고 또 좋아해.
그와 작업하면서 흥미로운 점은 아트와 상업
광고에 대한 그 대조적인 느낌이야. 얼마 전
우리는 Nike 캠페인 작업을 하면서 그의
작업을 사용했는데, 갤러리에 걸릴 법한 그의
작업들이 지극히 상업적인 광고에 쓰인다는게
이색적이고 재미있었어. 길거리에서 흔하게
포스터나 빌보드를 통해 접하는 광고가 아트,
그 자체라고 볼 수 있지.
세 번째는 요즘 작업하고 있는 프로젝트야.
역시 빌레펠트에서 알게 된 포토그래퍼와
함께 작업하고 있어. 베를린에서 새롭게

론칭하는 패션 브랜드의 룩북을 만들고
있는데, 평소에 함께 하고 싶었던
포토그래퍼와의 작업이라 그런지 굉장히
기대가 커. 이 룩북의 콘셉트는 그야말로
'베를린의 현주소'라고 할 수 있어.
1980년대에 베를린에서 태어난 터키 이민자
2세대들에 포커스를 맞춘 내용으로 이
브랜드가 베를린에서 만들어진 브랜드이기도
하고, '터키계 독일인과 패션' 이것이 베를린을
설명하는 중요 키워드라고 생각해. 실제로
룩북을 위한 모델도 터키 이민자들이 밀집해
있는 노이쾰른에서 직접 섭외했지.
노이쾰른의 터키인들이 운영하는 이발소에
가면 어떤 헤어스타일이 자신한테 어울릴지
얼굴에 헤어스타일만 바꿔보는 형식으로 머리
모양을 고르는데, 거기서 착안한 아이디어의
작업이고 현재 마무리 작업 중이야. 네가 늘
좋다고 이야기하는 티미드 타이거Timid Tiger의
뮤직비디오는 좀 오래된 작업이라 고르기
싫어. (웃음)

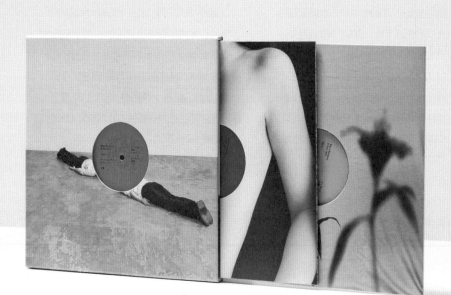

134
135

Marc Romboy & Ken Ishii
Taiyo
In collaboration with Hort
Photography: Michael Kohls and Bene Brandhofer.

프로젝트마다 내포하고 있는 의미가 다양한 것 같아. 콜라보레이션을 통해 서로 배워나가는 작업을 주로 하는 데에는 너희가 받았던 디자인 교육과도 어떤 관계가 있을 것 같아. 나는 종종 한국에서 획일적인 교육을 받았다고 생각하거든. 그래서 너희가 받은 독일의 디자인 교육에 대해서 궁금해

독일의 디자인 교육에 대한 내 의견은 아까 말했던 베를린 디자인 환경에 대한 것과 비슷해. 나는 실제로 학교에서 배운 것보다 HORT에서 일하면서 배웠던 것이 더 많았거든. 아이케는 내가 공부했던 학교의 교수님들보다 좋은 선생님이었어. 물론 학교나 교수들에 따라 교육의 질이 다르겠지만 내가 다녔던 빌레펠트의 학교는 디자인 교육보다 미술과 사진에 대한 교육이 좋았어. 그것들이 현재 우리가 아트 디렉션을 해나가는 데 있어서 좋은 밑거름이 되었지. 교수들이 활동했던 1970년대의 디자인을 나에게 강요하는 것에 있어서는 조금의 반발심도 들긴 했지만 말이야. 특히나 디자인 분야에서는 교수들 역시 항상 공부하고, 새로운 것을 접하는 데 있어 두려움이 없어야 한다고 생각해. 그런 의미에서 HORT는 내가 디자인에 대해 다양한 방식으로 생각할 수 있게 해준 공간이었지. 한마디로 '자유'야. 자유롭게 토론하고 만들어가다 보면 나도 모르게 몸에 체득하는 거지.

몸에 체득하는 것 이상으로 좋은 건 없는 것 같아. 너와 이야기를 나누면서 앞으로 해보고 싶은 프로젝트가 무엇인지 더 궁금해져

나는 항상 다음 프로젝트가 기대가 되는데 지금은 구체적으로 말할 수 없겠지만, 아마도 패션 브랜드를 위한 사진 시리즈 작업들을 하고 싶어. 그리고 말했다시피 다른 아티스트들과 콜라보레이션을 더 많이, 더 자주 하고 싶어. 그런 작업들이 우리에게 있어 원동력이자 가장 중요한 우리의 모토야. 요즘 들어 좋은 아트 디렉션이 무엇인가에 대해 많이 고민하는데 아직도 쌓아야 할 경험들이 많다는 것에 감사하고 있어. 좋은 사람들과 항상 재미있는 프로젝트를 했으면 좋겠어.

작업이 곧 놀이이자, 놀이가 곧 작업인 듯 느껴져. 그러면 쉬는 날에는 주로 뭐해

음, 이게 가장 어려운 질문인 것 같은데? 자전거 타기? 글쎄, 다른 사람들과 크게 다르지 않을 것 같아. 음악을 듣거나 책을 읽기도 하고 수영하는 것도 좋아하고.

인터뷰를 마칠 때쯤 팀의 여자친구인 크리스틴Kristin이 왔다. 둘은 빌레펠트에서 만나 4년 동안 예쁜 연애를 하는 보기 좋은 커플이다. 그녀는 베를린으로 옮겨온 후 훔볼트 대학Humboldt University of Berlin에서 문학을 공부하는 키가 아담하고 보조개가 예쁜 친구다. 몇 번 만나지 않아 우리는 좋은 친구가 되었는데, 그것은 먼 나라에서 온 나를 늘 먼저 걱정해주는 그녀의 따뜻한 배려인 듯싶다.

팀은 늘 한국의 분단상황에 대해 다른 독일 친구들보다도 관심이 많다. 그는 서독에서 태어났지만 통일 후 동독에 있던 친척들을 만나러 갔을 때의 문화적 충격들을 이야기해주곤 하는데 종종 역사책을 읽는 것과 같은 재미를 준다. 게다가 항상 북한에 관한 기사가 인터넷에 뜨면 나보다도 먼저 알고 알려주곤 한다. 가끔 내가 한국말을 하는 것을 보면 늘 소스라치게 놀라곤 하는데 그 모양새가 웃기다.

빌레펠트에 사는 또 다른 팀은 키가 크고 수줍음이 많은 친구다. 가끔 베를린에 방문하며 그때마다 함께 어울리는데, 그 둘을 만날수록 참 잘 만났다는 생각이 든다. '콜라보레이션 듀오'인 Tim und Tim, 함께 작업할수록 보다 넓어지고 새로워지는 그들의 행보가 앞으로도 기대된다.

Haw-lin
Services
☺

Haw-lin

네이슨과 야콥으로 구성된 Haw-lin은 요즘 베를린에서 가장 떠오르는 듀오이다. 미국 캘리포니아에서 태어나 하와이에서 자란 네이슨은 샌프란시스코San Francisco에서 디자인 공부를 하였고, 독일 바렌도르프Warendorf에서 태어나 레다 비덴브뤼크Rheda-Wiedenbrück에서 유년시절을 보낸 야콥은 빌레펠트에서 공부했다. 그들은 대학 졸업 후, 비슷한 시기에 HORT 인턴십을 지원했고, 같은 책상 옆자리에 앉아 일을 시작하면서 친해졌다. 그들을 옆에서 지켜본 사람으로서 가끔 어떻게 저들이 같이 작업할 수 있을지

의심이 들 만큼 그들은 서로 다른 개성의 소유자들이다. 네이슨은 즉흥적이고 짓궂은 농담을 즐기며 모든 행동에 서슴없는 반면, 야콥은 이성적이고 매사에 신중하며 생각이 많은 전형적인 독일 남자 타입이다.
그들은 인터뷰 당시, 2013년 초부터 노이쾰른에서 또 다른 디자인 스튜디오인 New Tendency와 스튜디오를 함께 사용했었다. 그러나 다시 크로이츠베르크로 몇 달 전 옮겨왔다. 깔끔하고 정돈된 느낌으로 새로 페인트칠을 한 그들의 스튜디오에서 인터뷰를 시작했다.

서로 다른 스타일인 너희가 어떻게 같이
Haw-lin을 시작하게 되었는지 알려줘. 그리고
너희의 블로그에 대해서도 이야기해줬으면 해

Nathan 우리는 2008년 HORT의 인턴십을
통해 처음 만났어. 아마 1월에 야콥이
들어오고 내가 그다음에 바로 들어왔을 거야.
우리는 비슷한 시기에 인턴십을 시작해서
함께 맡게 되는 프로젝트도 많았고, 바로
옆자리다 보니까 더욱 친해지게 되었지.
기억을 더듬어보면 왼쪽에는 내가 앉고
야콥이 오른쪽에 앉았던 것 같아. 그리고
서로의 모니터를 힐끗힐끗 보면서 관심사가
비슷하다는 것을 알게 되었어.
보통 누구나 컴퓨터에 영감을 받거나 평소
좋아하는 이미지들을 모아두는 폴더 하나쯤은
있잖아. 그 폴더를 공유하기 시작했던 거야.
각자의 컬렉션 폴더들을 보고 "네가 가진
그 이미지는 정말 좋다. 내가 갖고 있는 이
이미지는 어때?"하면서 우리만의 컬렉션
폴더가 생겨난 거지. 그러다가 우리는
이것들을 우리만 보기에는 아깝다는 생각을
했어. 특히나 그 당시에는 블로그 문화가
붐을 이뤘는데, 블로그에 우리의 무드보드를
만들어 아이디어를 함께 나누고자 했지.
사람들과 우리의 아이디어로 모은 이미지들을
공유한다는 것이 재미있을 거라고 생각했거든.
누군가에게는 그것들이 우리에게 그랬던
것처럼 영감이 될 수도 있었고. 처음부터
우리는 이미지만을 업로드하려고 계획했기
때문에 다른 텍스트는 전혀 없이 아주
단순하게 드롭박스Dropbox를 통해 공유하듯이
블로그를 만들었어. 그리고 그다음부터

로고와 이름을 정하게 되었지. 아주 빠르게
진행된 우리의 첫 프로젝트였어. 우리는
그 무드보드의 이름을 "Haw-lin"
이라고 정했는데 그것은 각각 우리가 지냈던
도시와 우리가 만난 베를린의 합성어야.
힙합의 슬랭slang같은 표현의 이름을 짓고
싶었거든. Haw라는 의미가 영어로 무언가를
공유한다는 느낌을 전달하는 단어이기도 하고.
힙합 음악에 나올 법한 단어라고 생각했어.

너희의 무드보드 덕분에 새삼 블로그의
영향력을 깨닫게 되었어

Nathan 우리의 이 프로젝트는 그냥 우리끼리
재미로 시작했던 프로젝트에 불과했어.
처음에는 사람들에게 알리지도 않았었지.
그러다가 친구들에게 블로그에 대해
이야기하기 시작했고 점점 탄력을 받게 됐어.
우리는 우리의 공통된 관심사 안에서 핑퐁
게임처럼 이 블로그를 운영해.
이미지를 리서치하다보면 작업한 사람들에게
영감도 많이 받고 새로움을 느끼지. 꿈처럼
몽환적이기도 하고, 다소 판타지인 이미지들도
있고 말이야. 이런 이미지들이 쌓여 관심사의
변화를 느낄 수 있는 것 같아.
처음에는 우리의 블로그에 대해서 비즈니스
쪽으로 전혀 생각해 본 적이 없었어. 그렇게
4년 동안 이 블로그를 운영하다 보니 하루
방문자가 어마어마하게 느는 거야. 세계
각국에서 우리의 블로그를 방문하고 또
긍정적인 피드백들을 받게 되고 그러다
보니 주변에서 상업적인 요구들이 생겨났어.
또한 HORT를 통해서 점점 우리의 이름이

알려지기도 했고. 그래서 Haw-lin의 이름으로 무드보드 블로그를 계속 꾸준히 운영하면서 상업적인 부분에 초점을 맞춘 Haw-lin Services를 만들게 된 거야.

Haw-lin과 Haw-lin Services의 다른 점이 비즈니스적인 요소였구나. 그럼, Haw-lin Services를 추가로 운영하게 되면서의 장점은 뭐라고 생각해

Nathan 우선 Haw-lin은 우리가 매일매일 업데이트하는 아티스트와 패션에 관한 우리의 리서치 프로젝트이고, 이것들은 Haw-lin Services와 다르게 상업적으로 쓰이는 것이 아니라고 구분 짓고 싶어.
Haw-lin Services는 그래픽디자인 스튜디오이지만 요즘에는 콘셉트가 강한 이미지를 만들어내기 위해 포토그래피에 더욱 초점을 두고 있지. Haw-lin Services는 Haw-lin에서 비롯된 우리들의 관심사와 아이디어들을 상업적으로 작업해나가는 스튜디오야.
우리의 무드보드는 우리들이 하는 모든 작업의 배경이 되는 셈이지. 그렇기 때문에 또 그 둘이 같은 맥락이라고 이야기할 수도 있어. 우리가 이제껏 모은 셀 수도 없는 양의 이미지들은 우리뿐 아니라 모두에게 영감을 주고 있다고 생각하거든.
인터넷을 통해 우리는 우리가 원하는 이미지들을 손쉽게 얻지만 그렇게 좋은 이미지들을 한데 모아 놓는 것. 무드보드라는 것이 아주 단순하지만 모두가 좋아할만한, 동시에 모두가 좋아하지만 누구나 할 수 없는

것들 혹은 하지 않았던 것을 우리가 그 당시에 했다고 생각해. 그런 사소한 움직임들이 아주 중요하거든. 이런 일을 추진하는 작은 노력들 말이야. 우리는 그 노력들로 인해 좋은 클라이언트를 얻는 행운도 만났고, 세계 각지의 좋은 친구들도 만날 수 있었지. 그런 점에서 너처럼 유럽의 회사에 바로 지원한 것 같은 것이 좋은 예가 되지 않을까.

나 같은 경우는 대학 시절 HORT에서 일하는 것을 꾸준히 상상해왔어. 그리고 운 좋게 이곳에서 일하게 되었고 말이야. 요즘은 더 많은 디자이너들이 베를린으로 오고 있는 것 같아. 베를린에서 활동하는 디자이너로서 베를린 디자인 환경에 대한 너희의 의견이 궁금해

Jacob 베를린의 디자인은 다른 대도시들에 비해서 아직 그 규모가 작아서 딱히 무엇을 이야기해야 할지는 모르겠어. 다만 확실히 이야기할 수 있는 건 좋은 디자이너들이 많이 오고 있다는 것과 그 때문에 다양한 영감을 받기 좋다는 것이랄까.
베를린은 아주 가난한 도시야. 이곳에 사는 디자이너들의 숫자에 비해 일의 숫자는 턱없이 부족하지. 하지만 그들의 수준은 높다고 생각해. 그래서 좋은 디자이너들이 많이 있지만 돈을 버는 건 소수의 스튜디오뿐이야. 하지만 모두가 이곳에서 작업하며 살고 싶어 해. 모든 것이 비교적 가능하고 쉽지. 이미 많은 외국인들이 살고 있기 때문에 다른 독일의 도시들에 비해 외국인들이 적응하기도 괜찮은 편이고

디자이너 친구들 02 _ Haw-lin

2013 Jewelery Collection
Photography: Haw-lin Services
Client: New Tendency

말이야. 하지만 비즈니스적으로 봤을 때 좋은 클라이언트를 얻기란 모두에게 대단히 힘든 경쟁이야.

Nathan 나는 이곳이 유럽의 허브 같은 도시라고 생각해. 다양한 사람들이 모이기 때문에 인터내셔널하고 작업하기도 좋은 편이지. 크기 면에서 파리Paris, 뉴욕New York, 런던과 같은 대도시 같지만, 그 안을 자세히 들여다보면 좀 더 크레이지한 무언가가 있어. 하지만 그 도시들과 차별되는 것이 있다면 야콥이 말한 대로 그만큼 돈이 돌고 있지 않다는 거야.

Jacob 베를린은 아티스트들에게 굉장히 영감을 주는 도시라고 생각해. 역사적인 느낌이 남아있는 서베를린과 요즘 뜨고 있는 동베를린의 대비가 재미있는 곳이고, 현재 그 변화들이 어우러져 뭉쳐 싸우는 중이기도 하고 말이야. 그러나 안타깝게도 이곳의 역사적인 느낌은 서서히 사라지고 젊은 세대들이 베를린을 새롭게 이끌고 있어. 모두가 전쟁의 잔여물들은 잊어버리고 빠르게 전진하고 있지. 우리는 베를린을 아주 많이 사랑해. 이곳에서 살아남을 수는 있지만 많은 돈을 벌며 호화로운 생활을 하며 살아남기는 힘든 걸 알고 있어. 베를린에서의 삶이라는 것이 카페에서 일하며 집세 정도는 낼 수 있지만, 어디든 그렇듯 자기가 좋아하는 일을 하면서 많은 돈을 벌기가 쉽지는 않은 것 같아. 이 분야에서 정말 크게 성공하는 것이 이곳에서 가능할까라는 회의적인 생각이 들기도 해.

다양한 작업을 하면서 느끼는 만족감도 있겠지만, 그 만족감과 함께 따라오는 어떤 물질적인 보상도 분명 중요한 것 같아. 그러면 지금까지 너희가 했던 프로젝트 중에서 가장 기억에 남는 것들에 대해 이야기해줘

Jacob 내 경우에 첫 번째로 PB 0110 프로젝트를 꼽을 수 있어. Philip Bree는 가죽 가방 브랜드로 독일뿐 아니라 유럽에도 알려진 회사야. 그들은 아주 고급스럽고 모던한 느낌의 세컨드 브랜드를 론칭하는 데 있어서 새로운 것이 필요했는데, 그 회사의 디자이너가 우리를 오랫동안 눈 여겨주어서 추천해 주었지. 덕분에 우리는 룩북이나 웹사이트에 쓰일 전체적인 비주얼 콘셉트에 관한 아트 디렉션을 했어.
필립 브리Philip Bree는 아주 겸손하고 진국인 사람이었는데 우리가 작업하는 데 있어 최대한의 자유를 존중해주었고, 폭넓은 기회를 주고 싶어 했어. 그 역시 새로운 브랜드를 시작했기 때문에 그 브랜드와 같이 커갈 디자인 스튜디오를 찾고 있었다고 들었지. 그러한 점이 아직도 그와 좋은 관계를 유지하고 가족같이 일할 수 있었던 계기가 되었던 것 같아. 서로 존중하면서 열린 마음으로 받아들이는 것. 그렇게 신뢰를 바탕으로 일한 작업으로 같이 일하는 것이 굉장히 즐거웠지.
두 번째로는 스웨덴의 패션 브랜드인 Velour와 작업했던 것인데, 그들이 먼저 직접 우리에게 연락을 해왔고 그것이 Haw-lin Services의 공식적인 첫 번째 프로젝트가 되었어. 가장 첫 번째 프로젝트였기 때문에 지금 생각해보면

Modern Collection Nr. 3
Photography: Haw-lin Services
Client: Ursa Major, Kate Jones

아쉬운 부분들이 있지만, 또 그렇기 때문에 가장 애착이 가는 프로젝트야. 우리가 디자인을 하는 데 있어서 포토그래피에 좀 더 애정을 쏟게 하였던 시발점이 아니었나 싶어. 이 프로젝트를 위한 우리의 아이디어는 옷을 둘둘 말아서 추상적인 형태를 만들어내는 것이었어. 그냥 옷만 보여주기 위한 룩북보다는 좀 더 특이하고 일반적이지 않은 시도를 해보고 싶었지. 그렇게 나온 아주 간단한 해결방법이었지만, 완성작들을 보면 뿌듯해. 그것들은 어떻게 Haw-lin Services가 탄생하게 되었는지 그 과정을 보여주는 하나의 역사적인 순간이었으니까.

Nathan 우리의 프로젝트 중에 빼놓을 수 없는 것은 Opening Ceremony와의 작업이야. 본래 세계적으로 유명한 브랜드이기도 하고, 이 작업을 할 무렵 우리가 찍는 사진들에 대해 점점 확신이 들었던 시기이기도 했어. 하루라는 짧은 시간 동안 빠르게 진행되었지만 작업물이 생각보다 아주 잘 나와서 마음에 들어. 게다가 이 작업을 하면서는 좋은 스태프들을 많이 알게 되었지.

다양한 브랜드와 작업하는 것은 너희의 세계를 확장할 수 있는 프로젝트인 동시에 인지도를 향상할 수도 있는 좋은 기회인 것 같아. 그럼, 요즘 작업하고 있는 프로젝트는 어떤 건지 소개해줘

Nathan PB 0110 프로젝트라는 작업으로, 아직 진행 중이야. 다음 시즌을 위한 룩북과 웹 스토어를 위한 준비를 해야 돼. 이번에 새로 맡게 된 선글라스 브랜드인 R.T.CO의 룩북 역시 진행 중이지. 그리고 무엇보다 중요한 것은 우리의 웹사이트 업데이트! 몇 달째 미뤄지고 있는데 정말 조만간 끝내고 싶어.

너희와 이야기하다 보니까 HORT에 대한 이야기가 빠질 수 없을 것 같아. 너희에게 HORT는 어떤 의미야

Jacob 우리에게 HORT는 그야말로 학교 같은 곳, 아주 많이 배우고 함께 자란 곳이야. 우리가 처음 만난 곳이기도 하고. 지금의 내가 있게 한 곳이라고 말할 수 있지. HORT에서는 그 누구나 항상 아이디어를 함께 공유할 수 있는, 그야말로 한 팀이야. 아이케는 굉장히 강한 성격의 소유자이지만 그에게 많이 배웠고 또 그와 같이 일했던 것은 정말 좋은 경험이었어.

Nathan 맞아, 그냥 가족 같아. 각자 너무 다른 개성을 가진 사람들이 어울려 산다는 느낌. 그래서 HORT가 내가 처음 베를린에 와서 느꼈던 느낌 전부였어. 베를린이라는 의미가

디자이너 친구들 02 _ Haw-lin

SS 2014 Lookbook
Photography: Haw-lin Services
Client: R.T.CO

곧 HORT 그 자체였던 거지. 그리고 무엇보다 HORT가 프랑크푸르트에서 베를린으로 옮겨 왔던 시기에 함께 했기 때문에 모두가 베를린에서 함께 성장할 수 있었어. 서로 다른 성격의 사람들이 어떻게 합쳐질 수 있는지 보여지고, 동시에 복잡하고 다양한 목소리를 내는 곳. 그곳이 HORT 그 자체야.

Jacob 아이케는 우리가 작업하는 데 있어 자유도 맘껏 누릴 수 있게 해주면서 압박하기도 하거든. 우리가 그만큼 자유로운 환경에서 재미있게 작업할 수 있었던 것이 HORT의 가장 큰 장점이었는데, 그것을 위해 클라이언트와 싸우기도 하면서 우리의 자유와 엉뚱한 아이디어를 지켜올 수 있었던 것 아닐까.

Nathan 자유도 중요하지만 그러한 아이디어들을 클라이언트와 보는 이에게 어떻게 설득하는지를 배운 것이 가장 중요한 점이지. 자신의 아이디어에 대해서 책임질 수 있어야 한다는 것을 배운 곳이랄까. 지금은 좋은 관계로 서로 지지해주는 든든한 곳이야.

Jacob 그리고 HORT는 좋은 사람들이 모인 집합체야. 모두가 좋은 친구지.

Nathan 그 당시에는 아이케와 같이 사는 느낌이었어. 일이 끝나도 모두가 집에 가지 않아. 영화도 같이 보고 저녁도 같이 먹고, 집에서는 옷만 갈아입고 다시 스튜디오로 돌아왔지. (웃음)

HORT에 대해 듣고 있으니, 내 머릿속에도 많은 에피소드들이 스쳐가는 걸. 다양한 시도들을 받아들여줄 수 있는 클라이언트와 그렇지 않은 클라이언트에 맞서 싸워줄 스튜디오였지. 또 다양한 문화적 배경을 만나고 그들과 함께 작업할 수 있다는 것 자체가 참 즐거운 것 같아.
야콥에게 묻고 싶은 질문인데 대학에서 어떤 디자인 교육을 받았고, 독일의 디자인 교육에 대한 너의 생각이 궁금해

Jacob 나는 빌레펠트에서 디자인 공부를 했어. 타이포그래피에 대해 공부를 하고 싶었는데 그 학교에 좋은 교수가 있다고 들어서 가게 되었지. 그리고 그의 수업을 들은 지 두 학기 만에 그 교수가 은퇴했어. 그 당시엔 어찌할 바를 몰랐지. 사실 그 후에는 학교생활이 그다지 좋게 느껴지지 않았어. 내가 그 학교에 가게 된 이유가 사라진 셈이었으니까.
독일의 디자인 학교들 역시 각 도시의 학교마다 전문분야가 있어. 라이프치히Leipzig 같은 경우에는 북디자인이 유명하고 바이마르Weimar의 바우하우스처럼 잘 구성되고 세세한 커리큘럼 등으로 디테일들을 배울 수 있는 곳도 좋아. 내가 공부한 학교의 디자인 교육에 그리 만족하지 않았기 때문에 나는 내 스스로 리서치를 많이 했어. 건축이나 기하학적인 디자인에 대해 관심이 많았는데, 그러한 것들을 학교 교육만으로는 충족시킬 수 없었거든.

가만 보면 자신이 받은 교육에 대해서
만족하는 사람을 찾기란 어려운 것 같아.
아이러니하게도 그게 우리가 끊임없이 배움을
갈구하는 이유인 것 같기도 하고 말이야.
나는 베를린에 와서 넓은 공원들이 마음에
들었어. 무언가 마음이 확 트인다고 할까.
각각 베를린에서 가장 좋아하는 장소를
소개해줘

Jacob 추천할만한 좋은 곳이 있어.
베를린에서 S반을 타고 갈 수 있는
반제Wannsee근처의 파우엔 섬Pfaueninsel.
옛날에 왕이 주로 가던 곳이고 유네스코에도
등재되어있어. 무엇보다 좋은 것은 가깝다는
거야. 우리집과의 거리는 30km 정도 되는데
자전거 타기 좋은 코스라서 나도 자전거를
타고 가끔 다녀와. 굉장히 오래된 동화 같은
섬으로, 크로이츠베르크 중심지 코트부세
토어Kottbusser Tor에 있는 뷔르크엥겔Würgeengel
바도 아주 좋아하고.
벙커투어는 어때? 조금 비싸지만 한번쯤은
해보면 재미있을 거야. HORT 사람들끼리
다같이 등록해서 같이 간 적이 있는데
헬멧을 쓰고 트레인을 타는거지. 재미있는
것은 벙커가 지하철이랑 연결되어 있어서
헤르만플라츠Hermannplatz역을 지나치는데 아침
출근길에 지하철역에 있는 사람들이 손을
흔들어주며 인사해주었어.

나 역시 스튜디오에서 집에 돌아오는 길에
알렉산더플라츠Alexanderplatz역에서 벙커투어를
위해 정차된 열차를 마주한 적이 있어.
열차에 탄 관광객들은 모두 노란 헬멧을
쓰고 잔뜩 기대하는 표정을 하고 있었는데
퇴근길에 지친 회사원들과 마주하고 있어서
쑥스러워했던 것 같아

Nathan 나는 미테에 있는 코코로cocoro라는
일본 라멘집에 자주 가는 데 정말 맛있어. 그
가게에 있는 모든 그릇들은 다 주인이 만든
것이라고 하는데, 정말 예뻐서 갈 때마다
가져오고 싶어. 갈 때마다 아주 붐벼서 앉기
힘든 곳이기도 하고, 일본인들 역시 굉장히
맛있는 곳이라고 하던걸.

나도 갈 때마다 늘 사람들로 붐벼있던
것을 보았어. 규모가 작아 더 일본 같은
느낌이 들고, 왠지 음식을 먹고 나오면 잠시
일본여행을 다녀온 것 같더라. 그럼, 보통
쉬는 날에는 뭐해

Jacob 집에서 텔레비전 보는 것을 좋아해.
영화나 드라마도 많이 보고. 목적 없이
그냥 걷는 것도 좋아하는데 그냥 아무
지하철역에서 내린 다음에 그곳부터 집까지
걸어오는 것도 좋아해. 몇 년 전만 하더라도
클럽 가는 걸 좋아했는데 요즘에는 별로야.

Nathan 리키 마틴Ricky Martin 의 말처럼,
"삶을 살지." (웃음) 농담이야. 요즘에는 보통
야콥이랑 애들리랑 주로 어울리지. 여자친구와
영화도 많이 보고, 친구들과 만나서 노는 것은
좋지만 클럽이나 파티는 별로 안 가는 편이야.
캘리포니아에서 하던 하우스 파티 같은 것을
하려고 해.
이제는 그냥 친구들이랑 먹고 마시는 편안한
재미를 추구할 나이인 것 같아. 내 여자친구는
스웨덴 출신이라 스웨덴에 자주 같이 가는데
그곳 역시 아침까지 노는 문화는 아니더라.

느긋한 느낌이 드는걸. 작업할 때 나도 모르게
좋아하는 아티스트의 영향을 받기도 하잖아.
너희가 가장 좋아하는 아티스트는 누구야

Jacob 나는 막스 빌Max Bill을 좋아해. 그의
디자인에 대한 접근방식은 나에게 많은
영향을 주었어. 모든 형식에 걸쳐 그는 그만의
시그니처 스타일을 갖고 있기 때문에 어떤
작업을 보더라도 그의 개성을 볼 수 있어.
그리고 콘스탄틴 그리치치Konstantin Grcic도
좋아해.

Nathan 히로시게Hirosige를 좋아해. 어릴 적에
엄마를 따라서 전시에 간 적이 있었는데 그때
그의 작업 프로세스가 굉장히 인상 깊어서
그 후부터 팬이 되었지.

사소한 질문인데, New Tendency와
스튜디오를 함께 쓰게 된 계기가 있어

Jacob 우리는 새로운 스튜디오를 구하고
있었고 그들도 새로운 스튜디오를 함께 쓸
사람들이 필요했어. 무엇보다 중요한 것은
우리는 그들과 관심사가 비슷하고 그의
작업들을 좋아해. 그래서 함께 작업하기도
하고. 앞으로도 스튜디오를 같이 쓰면서
서로의 시너지 효과가 기대돼.

얼마 후 그들은 조금 더 여유 있게 스튜디오를 쓰고 싶어 다른 곳으로 옮겼지만 그 후에도 계속해서 New Tendency의 룩북 촬영 등을 함께 하고 있다. 그 둘은 참으로 흥미로운 조합임이 틀림없다. 그것은 그들의 작업이 말해주고 있다. 그들은 작업하면서 말다툼을 자주 하는데 마치 사춘기 형제들처럼 보인다. 모두 HORT에서 함께 일했을 당시 나는 그 둘 사이의 중간에 앉아 인턴십을 시작했는데, 그들이 나를 중간에 두고 말싸움을 시작할 때면 어찌할 바를 몰랐던 웃지 못할 추억이 있다.

그들이 HORT를 나간 후 나는 야콥이 쓰던 책상을 쓰고 있다. 처음 스튜디오에 왔을 때부터 눈여겨보던 자리였고, 손님들에게 스튜디오의 첫인상을 결정지을 만큼 중요한 위치인 자리라서 책임이 막중한 위치이다.

2013년 여름부터 나는 서울의 패션광고 스튜디오 프로듀서로 프리랜서 일을 병행하면서 Haw-lin과 함께 자주 일하기 시작했다. 그들의 말다툼에 여자 형제가 한 명 더 끼게 된 셈인데 작업과정들이 재미있고 그들에게 많은 것들을 배우기도 한다. 그들의 바쁜 행보만큼이나 점점 더 그들의 작업들을 접하게 될 기회는 많아질 것이다.

Anne Büttner & Daniel Rother

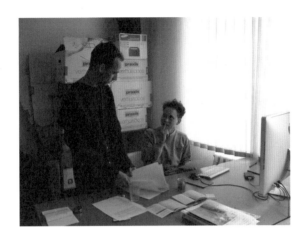

안네는 함부르크Hamburg에서 온 친구로
우리 사이에서 디자인 만능엔터테이너로
꼽힌다. 그녀는 일러스트레이션뿐 아니라
타이포그래피, 에디토리얼 등 모든
분야에서 뛰어난, 멋진 작업들을 선보인다.
다니엘Daniel은 안네를 통해 알게 된 친구로
베를린에서 보기 힘들다는 베를린 토박이이다.
인터뷰하러 가는 날, 나는 지하철역에서부터
한참을 걸어 그들의 스튜디오에 도착했다.
스튜디오는 오래된 공장 같은 붉은 벽돌
건물로, 지금은 많은 아티스트들이 작업실로
사용하고 있다. 그래서인지 들어가는 입구를
찾는 데만 십여 분이 소요했고, 오르는
계단에 있는 많은 물건들을 피하느라 걷는
데 애를 먹었지만 그 분위기만큼은 근사했다.

그들의 스튜디오 안에는 아직 정돈되지 않은
상자들이 한쪽 벽 가득 쌓여 있고 안네는 아직
컴퓨터 본체도 옮겨놓지 못한 상태였다.
그들은 인터뷰를 하러 온 나에게 새롭게 초코
크루아상과 청포도를 권했다. 안네는 인터뷰
전날 새롭게 머리를 잘랐는데 그것이 오늘의
인터뷰 때문이 아니라며 쑥스러워했다.
블라인드 사이로 5월의 햇살이 따사롭게
스튜디오를 비치던 날, 안네는 내 단발머리에
비추는 햇살이 예쁘다며 필름카메라로 찍기
시작했다. 나는 내 얼굴도 함께 찍는 줄
알고 어색한 미소를 지어줬는데, 알고 보니
머리카락만을 찍어 도리어 쓸쓸해졌다.

157

디자이너 친구들 03 _ Anne Büttner & Daniel Rother

buettneranne.com

AB 20 UHR
SOLI PARTY
IM HAFENKLANG

LIVE: MARTHA!
MY FAVOURITE MIXTAPE
DJ FUNKY COOL MARTINA
DJ MARTHA HARI (MIS-SHAPES)
DJ ROCK N ROSA
&
TOMBOLA HAUPTPREIS:
DAUERKARTE SAISON 10/11

DER ERLÖS DER VERANSTALTUNG GEHT AN
OLD IS GOLD SLUM YOUTH, KENIA

**INTERNATIONALES
SOLI-FUSSBALL**
TURNIER
DER FRAUEN
& MÄDCHEN
DES FC ST. PAULI

23 MAI 2010
10–18 UHR
MILLERNTORSTADION

13 UHR, LIVE:
MAIDEN MONSTERS

**INTERNATIONALES
SOLI-FUSSBALL**
TURNIER
DER FRAUEN
& MÄDCHEN
DES FC ST. PAULI

23 MAI 2010
10–18 UHR
MILLERNTORSTADION

13 UHR, LIVE:
MAIDEN MONSTERS

**INTERNATIONALES
SOLI-FUSSBALL**
TURNIER
DER FRAUEN
& MÄDCHEN
DES FC ST. PAULI

23 MAI 2010
10–18 UHR
MILLERNTORSTADION

13 UHR, LIVE:
MAIDEN MONSTERS

너희들의 비하인드 스토리가 궁금해. 처음
어떻게 함께 작업을 시작하게 되었고 만나게
되었는지 소개해줘

Anne 우리는 2009년에 처음 만났지만
스튜디오를 같이 하게 된 것은 몇 달 되지
않았어. 암스테르담Amsterdam의 게리트
리트벨트 아카데미Gerrit Rietveld Academie에서
교환학생을 할 때 그곳의 독일인 커뮤니티를
통해 서로 알게 되었는데, 같은 클래스는
아니었지만 같은 학기였기 때문에 늘 만나게
되었지. 그러다 붙어 다니기 시작했어.
때마침 다니엘이 암스테르담에서 지낼
방을 구하고 있었는데, 방을 구하기가 쉽지
않아서 이곳저곳 돌아다니다 결국엔 우리
집에 들어오게 되었어. 정말 작은 집이었는데
함께 지내면서 더 친해지게 되었지. 그리고
내가 먼저 학교를 졸업하며, 암스테르담을
떠났고 다니엘은 그곳에서 3년을 더 지내다
2011년에 졸업했어.

Daniel 나는 졸업 후에 암스테르담에 있는
디자인 스튜디오에서 3개월간 일하게 되었고
베를린에는 2013년 1월에 돌아왔어. 우리는
우리가 떨어져 지내는 기간에도 항상 연락을
해왔었고, 작업에 대해 많은 이야기들을
했기 때문에 함께 스튜디오를 시작하는 것이
갑작스러운 결정은 아니었지. 자연스럽게
우리는 함께 일할 거라고 생각해왔던 것 같아.

오랜 시간 자연스럽게 서로에게 좋은 영향을
끼친 것 같아. 나는 둘이서 하나의 작업을 할
때 그 과정이 궁금해. 어떤 방식으로 작업이
시작되고, 혼자 작업하는 것과는 무엇이
다른지 말이야

Anne 보통은 서로 토론을 먼저 한 후에 각자
무조건 많이 만들어 보는 식이었어. 중간중간
의견은 항상 공유하고, 그러면서 새로운
아이디어들을 뽑아내기도 하면서 작업해.

Daniel 먼저 각자 리서치를 하고, 그 다음
날에 모여서 다시 생각하고 토론을 하지.
그 과정에서 아이디어를 확실히 하고 각자
같은 주제로 디자인에 돌입한 다음 다시 모여
그 작업들을 한데 모으고 서로 비판도 하면서
의견을 나눠. 보통 우리는 작업을 빠르고 쉽게
하는 편이야.
재미있는 것은 안네가 아직 이곳으로
완벽하게 이사한 것이 아니라서, 지금은
내 컴퓨터를 함께 사용해. 한 컴퓨터로 같이
작업하니깐 좀 웃기기도 한데 그래서인지
하나부터 열까지 함께 작업하고 세세한
디테일까지 토론하게 되니까 나중에
생각해보면 재미있는 경험이 될 것 같아.

FC St. Pauli
Soli-Tournament
Women and Girls
Department of FC St. Pauli
Hamburg 2010

Campaign Identity

Various Printed Matter

Concept, Design: Anne Büttner
Product photography: Anne Büttner

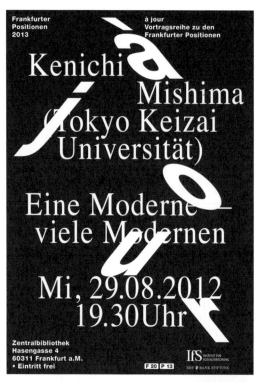

**Frankfurter
Positionen 2013
Festival Identity**

Various Printed Matter
and Digital Media

Concept, Design: Anne Büttner
With and for Hort
Product photography: Anne Büttner

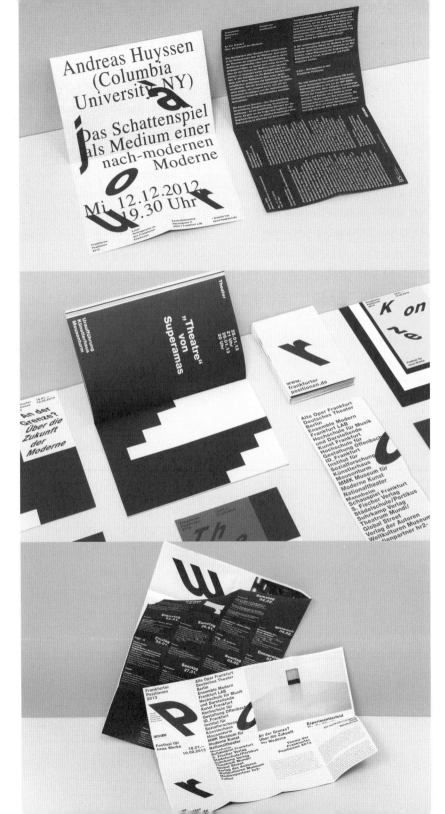

그렇다면 너희 스튜디오만의 장점은 무엇이라고 생각해? 어떠한 점을 클라이언트들에게 어필할 수 있을까

Anne 디자인 분야의 경계를 모호하게 하는 작업들이라고 이야기할 수 있을 것 같아. 다른 분야에서 일하는 사람들과의 콜라보레이션도 즐기고 말이야. 이 건물의 여러 아티스트들과도 함께 작업하기도 하거든. 그들에게 도움을 주기도 하고 도움을 받기도 하면서 탄생하는 디자인이랄까. 그러한 다양성이 우리 작업의 개성이라고 할 수 있을 것 같아.
우리는 출력물을 위주로 디자인하지만, 어떠한 한 매체에 국한되기보다 열린 마음을 갖고 그런 것들의 구분을 무너뜨리고 다양하게 작업하고자 해. 그것이 우리의 목표야.

베를린 디자인 시장에 대한 너희들의 생각은 어때

Anne 한마디로 '힙' 그리고 '크랩'.

Daniel 왜?

Anne 작업물들의 퀄리티가 좋고 콜라보레이션의 기회도 많아서 다양한 형태의 시도들을 할 수 있다는 장점도 있지만, 다른 측면에서 보면 다들 겉모습들에만 치중한 나머지 멋부린 것 같기도 해. 특히 그래픽디자이너들이 그렇지. 베를린은 한 마디로 뜨는 도시인 건 확실하잖아. 그래서 좋은 아티스트들도 많이 있지만 그렇지 않은 부류들도 있지.

Daniel 그리고 스튜디오들은 많이 늘어나고 있지만 그에 비해 돈을 버는 스튜디오는 많지 않다는 게 문제야. 암스테르담과 같은 도시와 비교해보자면 디자인 환경이 모든 비즈니스의 중심이라고 할 수 있을 정도로 주류라고 할 수 있어. 그에 반해 독일의 디자인은 그리 존중받는 느낌은 아닌 것 같아. 독일의 디자인은 역사가 깊고 훌륭한 디자이너들도 많은 데 말이야. 이러한 이유들 때문에 현재 베를린에 존재하는 많은 디자인 스튜디오들은 그냥 그들의 프로젝트를 하거나 혹은 돈을 받지 않고 하는 프로젝트들을 하고 있어. 뱀이 자기의 꼬리를 무는 형상의 '우로보로스' 같은 것에 비유할 수 있을 것 같아.
좋은 디자인 교육기관도 많고 아트에 관한 많은 일들이 일어나고 있지만 디자인 분야에는 장학금이나 보조금 같은 정부 차원의 투자가 아직 미비한 것 같아. 사실 나도 왜 그러한 지원들이 이루어지지 않는지는 모르겠어. 우리는 '바우하우스' 같은 훌륭한 역사를 갖고 있음에도 불구하고 그것들을 더욱 발전시키려는 노력이 없다는 것이 안타깝지. 하지만 다른 유럽 도시들에 비해 베를린 디자인 시장에 대해 확실히 이야기할 수 있는 것은 기회가 많은 도시라는 거야. 지금의 베를린은 아무것도 없는 빈 공장에 하나씩 기계들이 설치되고 사람들이 모이는 느낌이지만 그래서인지 아직 보이지 않는 기회들이 많지.

"Neue Offenbacher Schule"
Madame Boom & Arty Farty Gallery
Exhibition Catalogue

21 x 29.7 cm

Concept, Design: Anne Büttner
With and for Hort
Product photography: Anne Büttner

디자이너 친구들 03 _ Anne Büttner & Daniel Rother

디자이너 친구들 03 _ Anne Büthner & Dan

다소 긍정적이지만은 않은 것 같아. 그럼에도 불구하고 너희는 왜 베를린에서 일하고 있는 거야

Anne 나는 오래 전부터 베를린에 오고 싶었어. 함부르크 근처의 작은 도시에서 자랐고 함부르크와 암스테르담에서 공부를 마치고 돌아왔을 때부터 베를린으로 오겠다는 계획이 있었어. DDR(독일민주공화국의 약자, 구 동독)에 대한 역사적인 면을 볼 수 있는 곳이라고 생각했기 때문에. 그리고 함부르크는 굉장한 상업도시여서 아트와는 좀 멀다고 생각했지. 무엇보다 집값도 비쌌고 말이야.

Daniel 나는 원래 베를린 출신이라 내 고향에 온 것뿐이야. 베를린은 많은 것들이 일어나고 있는 생동감 넘치는 흥미로운 도시지.

많은 것들이 일어나고 있지는 않지만, 무언가 잠재적이고 생동감 넘치는 도시라는 것에 대해서 동의해. 요즘 작업하고 있는 프로젝트는 뭐야

Anne 멜브 베어라그Merve Verlag 출판사를 위한 프로젝트야. 1970년대에 설립된 이 출판사는 초창기에는 이론서나 논문 등을 다뤘어. 조금은 무겁고 사회적으로 금기시되는 주제들이나 역사적 주제를 다루는 책들을 출판해왔어. 하지만 요즘에는 그들도 변화를 꾀하며 아트 분야에 대한 출판도 하기 시작했는데, 우리가 먼저 출판사에 연락해서 그들의 새로운 아이덴티티를 디자인하고 싶다고 제안하면서 시작하게 됐어.

안네로부터 건네받은 책은 독일 버전의 펭귄북 같았다.

그들이 펴낼 책 중 하나가 작가, 일러스트레이터, 페인터, 포토그래퍼들의 작업집인데, 그러한 책들을 펴낸다는 게 흥미로워서 참여하고자 했지. 그들의 오래된 책들은 시대의 변화에 맞춘 디자인으로 재출간할 예정이야. 현재 이 프로젝트를 위한 리서치를 시작했는데 아주 재미있는 프로젝트가 될 것 같아.

둘 다 독일에서 디자인 교육을 받아서 특히나 궁금한데, 독일 디자인 교육에 대해서는 어떻게 생각해

Anne 도시마다 아주 다른데 나는 함부르크에서 공부했고 다니엘은 라이프치히에서 공부했어. 내가 공부한 학교는 나한테 그리 좋은 기억은 아니었어. 학기 내내 보통 전통적인 것들이나 컴퓨터 프로그램을 다루는 방법을 주로 배웠는데 알맹이가 비어있는 듯한 느낌이었지. 하지만 다니엘뿐 아니라 다른 독일 친구들 이야기로는 라이프치히가 교수진들도 좋고 그들이 작업하는 환경 또한 흥미롭다고 들었어. 그리고 무엇보다 다양하고 실험적인 워크숍들을 통해서 새롭고 흥미로운 것들을 접하기 쉽다고 해.

Daniel 맞아. 학교가 학생들에게 배울 수 있는 다양한 기회들을 제공하는건 좋은 경험이었어. 그레이블 프린팅 워크숍 같은 것들은 아직도

기억에 아주 많이 남아. 들을 수 있는 과목이 다양하다는 것도 장점이었는데 그렇기 때문에 어떤 코스를 신청할지 늘 고민했었으니까. 반면에 암스테르담에서는 어떻게 디자인에 접근할 것인가와 같은 브레인스토밍이나 토론 위주의 수업이 많았어. 예를 들어, 책상을 하나 디자인하더라도, 디자인하기에 앞서 왜 책상이 디자인되어야 하는가부터 연속적으로 "왜?"라는 질문을 통해 우리가 이것을 왜 디자인해야만 하는지, 왜 이러한 디테일이 필요한지를 토론하는 진행 방식이었어.

Anne 하지만 독일에는 암스테르담에서 우리가 공부했던 것과 같은 근본적인 것에 대한 고민을 하는 수업은 의외로 전혀 없었다는 게 안타까워. 단순히 어떤 식으로 글자들을 얹으면 좋을까에 대한 기술에만 치중한 교육이랄까. 점점 나아지고 있다고는 하지만 디자인을 하는 데 있어 기본적으로 생각되어야 할 것에 대한 훈련이 없었다는 게 아쉬운 점이지. 내가 공부했던 함부르크에서는 그랬어.

실험적이고 다양한 워크숍과 개념적으로 접근해야 하는 것들이 디자인이건 다른 무엇이건 간에 정말 필요한 것 같아. 또 그게 자유로운 발상을 가능하게 만드는 것이고. 그렇다면, 너희 스튜디오의 목표는 뭐야

Daniel 그냥 돈에 대한 걱정이 없을 정도로만 벌면서 내가 하고 싶은 것들을 하는 거겠지. 그러한 고민이 없어지면 우리가 하고 싶은, 머릿속에 있는 수많은 프로젝트들을 시도해 볼 수 있을 것 같아.

Anne 보통의 베를린 디자이너들이 그러하듯, 돈을 벌기 위한 단순한 작업들을 많이 했음 좋겠어. 그래서 정말로 나를 가슴 뛰게 하는 작업들을 내 마음대로 편하게 작업하고 싶어. 그러한 작업의 균형이 맞으면 좋을 것 같아. 돈을 위해 하는 단순 작업들이 나쁘다고 생각하지 않거든. 어차피 살기 위해서는 돈을 벌어야 하니까. 그런 작업들은 우리가 매일 먹는 음식들을 요리하는 것들처럼 단순 노동 같은 것이야.

Schraubwerk (Bike Shop)
Identity
Printed Matter

Concept, Design: Anne Büttner
Product photography: Anne Büttner

맞아. 늘 설레는 작업만 하기는 힘들지. 보통 쉬는 날에는 뭐해

Anne 우리 둘 다 축구 보는 것을 정말 좋아해. 함께 자주 보기도 하고 말이야. 일부러 작업에 대한 생각을 하지 않으려고 노트북으로 영화를 틀어놔. 그런데 문제는 노트북으로 영화를 켜놓고 동시에 리서치를 하고 있다는 거야. (웃음) 인터넷의 폐해가 따로 없지. 그래서 정말 영화에만 집중하고 싶어서 얼마 전에 작은 텔레비전과 DVD 플레이어를 샀어. 집에서는 작업이 아닌 다른 일상적인 일을 하면서 지내고 싶거든. 인터넷이 없던 시절에 하던 일반적인 것들. 요즘에는 그런 소소한 즐거움들을 되찾으려고 노력하고 있어.

Daniel 나는 도시에 살면서 가끔 자연의 풍요로움을 맛보는 것을 좋아해. 혼자 공원 깊숙한 곳을 거닌다든지 하이킹을 하든지 말이야.

가장 좋아하는 디자이너는 누구인지 궁금해. 어떤 디자이너로부터 영향을 받았는지도 궁금하고

Anne 나는 내가 좋아하는 것에 대해 이야기하는 것을 좋아하지 않아. 어렵기도 하고. 예를 들어서 정말 좋은 영화를 보고 나면, 그 영화를 최고의 영화로 삼고 싶다가도 며칠 뒤에 다른 영화를 보면 또 바뀌니까. 너도 그렇지 않아, 다니엘?

Daniel 나도 마찬가지야. 안네와 같은 이유로.

그렇다면, 요즘 너희들의 관심사는 무엇인지 이야기해줘

Anne 관심사라 함은, 우리가 요즘 늘 이야기하는 것들겠지? 요즘 축구에 대해 많이 이야기해. 혹은 이 건물 바로 옆이 현재는 공사 중인데 새로 들어설 건물에 대한 이야기도 많이 하지. 지금 우리가 현재 있는 이 지역이 점차 변화하고 있음을 거기서 느낄 수 있기 때문이야.

인터뷰하러 오는 길에 많은 공사 현장들을 본 것 같아. 베를린에는 요즘 들어 많은 공사들이 이루어지고 있는데 서울처럼 베를린만의 것을 잃을까 걱정이 돼

Daniel 현재 옆에 짓고 있는 건물에 대해 듣기로는, 두 개의 쌍둥이 빌딩처럼 지어서 하나는 주거 공간, 하나는 회사로 쓰이는 시스템이라고 해. 확실히 돈 많은 회사들에 의한 것인데 못생기고 이상한 건물이 들어서는 것은 분명해. 베를린의 슬픈 현실이지. 더 슬픈 현실은 우리 스튜디오가 있는 이 건물 역시 조만간 다시 리모델링을 하게 될 것이라는 소문이야. 베를린도 여타 큰 도시들처럼 변하고 있어. 이제 높은 건물들이 들어설 일들만 남았나 봐.

Anne 이제 이 슬픈 동네의 미래에 대한 것이 우리의 관심사야. 또 다른 관심사는 아트에 관한 것이겠지. 이번 주에는 어떠한 전시들을 볼까 하는 일상적인 관심. 지난주에 새로운 팝업스토어를 함께 갔다 왔는데 걸려 있던 옷들은 우리 스타일은 아니었지만, 그곳 자체는 정말 특이하고 놀라운 곳이었어. 특히, 그 안에서 상영되던 영상물은 요즘 떠오르는 비디오 아티스트가 만든 것으로 아주 흥미로운 구성이었어. 그리고 전시에 오는 사람들을 살펴보는 것 또한 아주 재미있는데 노이쾰른에 사는 가난한 괴짜 아티스트부터 미테에 사는 갑부 노인들까지 다양한 사람들이 한 전시를 보러 온다는 것, 그렇게 혼합된 느낌이 바로 베를린을 설명할 수 있을 것 같아.

그리고 우리 둘 다 새롭고 좋은 거리를 발견하는 걸 좋아해. 항상 자전거를 타고 다니는데 큰 도로를 달리다가 의도치 않게 옆 골목으로 조금 들어가기도 하지. 그러다 종종 조금 전에 달리던 그 거리와는 완전히 다른 새로운 세계에 온 듯한 경험들을 하곤 하는데, 그것이야말로 베를린의 장점인 것 같아. 골목마다 개성이 다르고 그곳에서 펼쳐지는 풍경들 또한 다양하지. 내 친구인 베니는 계속해서 큰 길로 20분을 달리다가 작은 길로 빠지니 이상한 나라의 앨리스처럼 전혀 다른 곳에 온 듯한 기분을 느꼈다고 하더군. 우리가 흔히 보던 것이 아닌 온전히 다른 세상으로 갈 수 있는 이상한 마력을 지닌 도시야.

도시의 이면을 발견하는 건 꽤나 흥미로운 일인 것 같아. 베를린에서 가장 좋아하는 장소 좀 이야기해줘

Anne 대답하기 곤란해. 미안하지만 우리가 대답하게 되면 이제 더는 우리만의 좋은 장소가 아니게 될 것 같아. 사람들 각자가 자기가 좋아하는 곳을 찾아야 된다고 생각해. 독립적으로!

안네는 늘 돌려 이야기하는 법이 없고 직설적이다. 시니컬하게 이야기하는 친구지만 그만큼 솔직하고 진술한 것이 그녀만의 매력이다. 내가 독일에 처음 와서 그녀를 보고 느낀 것은 굉장히 "독일인답다"였다. 사실 안네와 나는 초창기에 여러 차례 성격적으로 부딪치기도 했다. 아마 그때까지만 해도 나는 그런 스타일의 사람을 만나본 적이 없었기 때문이었을 것이다. 물론 지금은 서로 어떤 성격인 줄 알기 때문에 배려하며 이해하고 있다. 나는 집으로 날라오는 전기세나 수도세 등에 관한 어려운 내용의 편지들을 늘 안네에게 가져가 물어보고, 그녀는 그 자리에서 처리해주는 해결사가 되었다. 반면 처음 본 다니엘에 대한 느낌은 "독일인인가?"라는 의구심이 들 정도로 독일인답지 않았다. 그러한 둘이 만나 함께 작업하는 디자인들은 나의 궁금증을 자극한다. 그들의 스타일이 베를린 디자인의 현주소이자 미래가 될 것이라는 느낌이 들어서일까.

Hello Me

틸Till을 만난 것은 2012년 여름 무렵,
한 전시 오프닝에서였다. 미테에서 열린
그 전시에는 많은 사람들로 붐볐고 오랜만에
만나는 친구들도 많아 정신이 없었다.
그때 처음 보는 한 남자가 나를 안다고 운을
띄며 살갑게 다가왔다. 그가 바로 틸이었다.
그리고 그가 그의 이름을 이야기했을 때,
나 역시 낯익은 이름이었기 때문에 쉽게
친해질 수 있었다. 그 후부터 그의 스튜디오를
항상 놀러 가겠다고 이야기하곤 했는데
그 바람이 미루고 미뤄지다가 이 인터뷰를
통해서 이루어졌다.
크로이츠베르크에 위치한 그의 스튜디오는
큰 건물에 다른 스튜디오들과 파티션으로

나뉜, 일체형 공간을 함께 사용하고 있었는데
그 분위기는 흡사 할리우드 영화에 나오는
해커들의 작업실 같았다.
특히 틸은 팀 해네케Timm Hänneke와 함께 공간을
쓰고 있었는데 그 역시 HORT가 베를린으로
옮겨온 후 함께 일했던 인연이 있다. 팀Timm은
현재 프리랜서로 활발히 활동 중이고 가끔
틸과 공동작업을 하기도 한다고 했다.
마침 팀이 자리를 비운 관계로 그의 자리에
앉아 틸을 인터뷰했다. 그는 오렌지 주스를
권했고 모든 베를리너들이 그러하듯 능숙하게
페트병의 입구를 병따개 삼아 뚜껑을
따주었다.

Hello Me 스튜디오에 대해서 소개해줘

내 이름은 틸 비덱Till Wiedeck이고 Hello Me
스튜디오를 운영하고 있어. 보통은 혼자
작업을 하고, 때에 따라 두 명이나 한 명
정도의 인턴과 작업을 하지. 스튜디오의
이름에 대해서 이야기하자면 조금은
쑥스러워. 2008년에 스튜디오를 시작하면서
웹사이트를 만들 때 나를 소개하고자
하는 느낌으로 "이봐, 여기 좀 봐봐. 이게
나야."라고 하고 싶어서 "Hello Me"라는
이름을 지었지. 조금은 바보 같은 이름이지만
이제 와서 이름을 바꿀 수 없어서 그냥 이렇게
굳혀졌어.
이 스튜디오는 그래픽디자인 파트에 있는
모든 작업들을 포괄적으로 하고 있기 때문에
많은 프리랜서들과 작업해. 그래서 혼자
스튜디오를 운영한다고 이야기할 수만은
없을 것 같아. 내 아트 디렉션에 맞춘 작업을
만들어 내기 위해 좋은 아티스트들을
찾아다니고 있어. 일종의 베를린
시스템이라고나 할까.
나는 뮌스터Münster에서 쭉 살았고 그곳에서
대학을 나왔어. 사실 처음에는 특별한 이유
없이 친구를 따라서 들어가게 되었는데
공부를 하면 할수록 디이포그래피에 관심이
생겼고 이렇게 일도 할 수 있게 된 것 같아.

"Hello Me"라는 이름은 단순하고 귀여운 것
같아. 또 작업과도 잘 어울리는 이름이기도
하고 말이야. 너의 스튜디오만의 장점은
무엇이라고 생각해

아마도 내 포트폴리오를 본다면 보는 사람에
따라 어떻게 느낄지가 다르겠지만, 보통
나는 리서치를 기본으로 시작해. 그 위에
크리에이티브를 얹으며 작업을 진행한다고
볼 수 있어. 그리고 그것을 표현하기 위해
디자인이지만 항상 다양한 매체를 이용해서
표현하려고 노력해.

TROBERG Audio
Studio: HelloMe
Design: Till Wiedeck & Timm Hänneke
Client: Ground, Troberg
Work: Music Padkaging, Visual Identity
2011

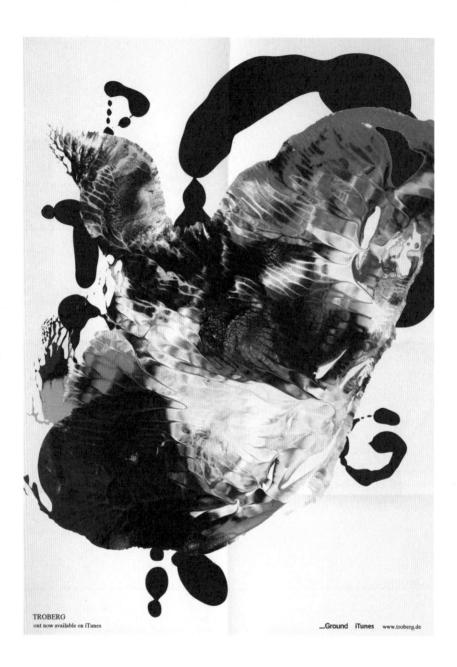

TROBERG
out now available on iTunes

_Ground iTunes www.troberg.de

TROBERG Poster

스튜디오를 운영하면서 지금까지 진행해왔던 프로젝트 중 가장 기억에 남는 것은 어떤 것인지 소개해줘

보통 작업을 하면서 많이 배우게 된 프로젝트들이 기억에 많이 남고 애착이 큰 편인데, 첫째로는 팀과 함께 작업한 트로베르그Troberg 앨범 프로젝트를 꼽고 싶어. 우리는 페인팅을 하지 않는 편인데 이 작업을 위해서 아주 다양한 색을 시도해봤지. 40종류의 페인팅에 타이포그래피를 얹는 작업으로 새로운 분위기의 아티스틱한 결과를 얻었다고 생각해.

두 번째 프로젝트는 Critical object야. 오프닝 때 너도 참석했었지? 이 프로젝트는 기존에 내가 하던 그래픽 작업들에서 조금은 벗어난 작업들이라서 아주 특별한 경험이었어. 이 작업을 하기 이전에는 그동안 해오던 작업들에 신물을 느낄 때쯤이었는데, 마침 진행하고 있던 프로젝트들 사이에 한 달 정도의 자유시간이 주어져서 이 작업을 시도할 수 있었지. 이 프로젝트는 우선 종이 위에 구현되는 것이 아니라는 점이 나에게 새롭게 느껴졌어. 두 종류의 사물 사이의 긴장감을 표현한 것인데 꽤 오랫동안 크래프트나 가구들에 관심이 많았거든.

관심의 연장선에 있는 작업을 계획하게 될 때, 자신의 작업 세계를 확장할 수 있는 기회가 되는 것 같기도 해

그 프로젝트를 진행할 당시에 나는 무언가 새롭게 탐구해보고 싶은 것이 필요했어. 처음에는 단순히 실제 사물로 만들어 내기 위해 60여 개의 아이디어를 스케치하기 시작했고, 진행하다 보니 어떤 사물들 사이에 공존하는 긴장감이라는 요소를 불어넣고 싶어서 3D 모델링을 공부하면서 서서히 구현해나갔어. 결국에는 20가지의 아이디어로 좁혀졌고 모델링을 한 후에는 13가지만이 최종 작업물로 완성되었지. 콘크리트, 대리석, 철, 나무 등 다양한 소재로 실제 사물이 만들어졌는데 워크숍에서 만난 조나단 슈라이버Jonathan Schreiber라는 목수에게 나무 파트를 맡아 달라고 부탁했어. 또 다른 파트들은 다른 사람들에게 부탁하면서 석 달 동안의 총 작업과정을 거쳐서 이 프로젝트에 관한 작은 책까지 완성했지. 다소 짧은 시간 동안 많은 스케줄을 소화한 긴장감 있던 프로젝트였지만 나의 아이디어와 감각으로 밀어붙였던 굉장히 새롭고 신선했던 도전이었어. 그리고 오프닝 역시 성공적이었고, 그 후에 밀라노Milano에서 열린 가구페어에도 초대받았어. 함부르크에서도 몇 주 전에 전시되었지. 결과에 대해서 기대하지 않았던 프로젝트였지만, 보통 해오던 작업들이 아닌 프로젝트에서 반응이 좋았기 때문에 이것을 통해 자신감을 많이 얻었어. 디자인의 새로운 장르에 대해 도전했다는

것이 스스로 뿌듯하다고나 할까.
세 번째는 ATEM이라는 패션 액세서리
브랜드에서 아트 디렉션을 한 프로젝트를
꼽고 싶어. 함부르크에 사는 친구에게
의뢰받은 작업인데, 무엇보다 액세서리들이
정말 마음에 들어서 당장에 승낙한
프로젝트였지. 하이 패션High Fashion같지만
부담스럽지 않게 착용할 수 있는 캐주얼한
면도 가진 브랜드였어. 이 브랜드를 위해
브랜딩, 캠페인, 포토그래피 등 모든 디자인
파트를 작업했지.

베를린 디자인에 대한 너의 생각은 어때

나는 사실 네 생각과는 다르게 베를린 디자인
세계에 깊숙이 관여된 사람은 아니라고
생각해. 그다지 사교적이지도 않고 사람들과
잘 어울리는 스타일이 아니기 때문에. 사실
지금 스튜디오를 함께 쓰고 있는 친구들이나
HORT나 너를 좀 아는 게 다야. 하지만
베를린의 디자인 시장을 크게 나눠본다면,
각기 다른 개성의 10가지 디자인 정도로
이야기할 수 있을 것 같아. 베를린의 디자인
시장을 보면 실제로 베를린에서 벌어지고
있는 일들과 베를린에서 벌어지고 있지만
그 클라이언트는 베를린 밖에 있는 경우,
반반이라고 할 수 있어. 사람들이 우려하는
것처럼 뜨고 있는 도시이지만 알맹이가
없는 가난한 도시, 살기에만 좋은 도시라고
한정지을 수 없다고 생각해. 확실히 세계
각 도시에서 다양한 크리에이티브들이
베를린으로 유입되는 만큼 문화도 다양해지고
그에 맞춰 비즈니스도 많아질 것으로 생각해.

우리의 첫 만남을 생각해볼 때, 나는 네가
굉장히 사교적인 사람이라고 생각했어

그냥 내가 친해지고 싶은 낯선 사람과
이야기하는 것을 좋아하지만, 술도 안
마시고 많이 놀러 다니는 타입이 아니라
스스로 생각할 때 사교적인 사람은 아닌
것 같아. 보통 전시 오프닝에서도 사람들과
말하기보다는 혼자 전시된 작업을 보곤 해.

독일의 디자인 교육은 어때? 네가 받았던
디자인 교육에 대해 어느 정도 만족하는지
궁금해

그 부분에 대해서는 잘 설명할 수 있을 것
같아. 물론 모두 그런 것은 아니지만 독일의
디자인 교육은, 그냥 단순히 이야기하자면
변화를 두려워해. 안전한 것만을 추구하지.
디자인을 대하는 태도 자체가 도전을
두려워하고 있는 것 같아. 그런 면에서
틀에 갇힌 엄격한 사고방식이 독일 디자인
교육의 발전을 저해하는 가장 큰 이유라고
생각해. 독일의 디자인들은 퀄리티는 좋지만
달리 말하면 아주 지루하다고 이야기할 수
있어. 생활방식뿐 아니라 생각하는 태도들,
방식들이 그렇지. 요즘은 많이 변하고 있지만
그 기본을 바꾸기에는 방해요소들이 많아.
빠르게 변화하고 있지만 대학에서 받는
디자인 교육들에 변화가 필요하다고 생각해.
내가 다녔던 학교를 예를 들면, 아주 닫힌
사고방식의 교육들을 받았어. 학생 때 할 수
있는 재미있다거나 흥미 있는 도전들 자체가
결여되었었거든. 생각만을 너무 많이 하고

새로운 아이디어들을 받아들이기 두려워하는 점. 어떻게 생각해보면 그것이 독일 디자인의 특징일 수도 있겠지.

내 여자친구는 암스테르담에서 공부했는데 그 친구들과 비교해보더라도 알 수 있는 것이 그들은 확실히 더 아티스틱하고 컨셉추얼Conceptual한 작업들을 많이 하는 것 같아. 글로벌한 워크숍들이 많이 열리면서 독일 디자인교육에도 이러한 점들이 많이 스며드는 것 같긴 해.

학생 때 여러 시도들을 두려워하지 않고 새로운 사람들과 다양한 교류를 하는 것은 참 좋은 경험이 될 것 같아. 왜냐면 나는 학교 졸업 후에 디자인 세계로 진입하기가 정말 어려웠어. 어떻게 해야 할 지를 몰랐고. 독일의 디자인학교들이 두려움이나 걱정들을 떨쳐낸 새롭고 실험적인 교육을 시도한다면, 독일 디자인이 한층 발전될 수 있지 않을까 하는 생각을 종종 하곤 해.

요즘 인턴 자리에 많은 사람들의 지원을 받으면서 느낀 것처럼 좀 더 틀을 깬 것들이 확실히 독일 학생들에게는 필요한 것 같아. 단순히 배경에 몇 개의 글자들을 얹은 것으로 끝날 것이 아니라, 자신의 작업을 하는 데 있어 어떻게 자신을 끝까지 밀어붙이고, 하나의 완전한 작업을 만들어낼 수 있을까에 대한 자신과의 싸움이 좀 필요하지 않을까 싶어.

기본적인 토대에 새로운 방식을 더하는 것, 그리고 다양한 시도를 두려워하지 않는 것. 네가 보여주는 작업과 일맥상통하는 이야기인듯해. 요즘 작업하고 있는 프로젝트는 어떤 거야

사실 요즘에는 정신없이 바쁜 나날을 보내고 있어. 그래서 새로 들어온 인턴과 하루가 어떻게 가는지 모르게 작업하고 있지. 우선은 올해 새롭게 시작하는 Berlin Art Prize를 위한 모든 비주얼을 작업 중이고, 현재는 그에 관한 카탈로그를 제작 중이야. 빠듯한 스케줄이긴 하지만 재미있게 작업하는 중이지.

이것 외에는 Nike의 작은 프로젝트를 진행 중이고, 오스트크로이츠Ostkreutz 포토그래피 에이전시의 웹사이트를 제작 중인데 이것은 정말 베를린 프로젝트라고 말할 수 있어. 베를린에서 의외로 드문 베를리너에 의한 프로젝트인데 베를린에서 활동하는 젊고 실력 있는 18명의 포토그래퍼들이 뭉쳐 시작한 에이전시를 위한 작업이야.

그리고 뉴욕 기반의 new ancester의 2014 SS 컬렉션을 위한 텍스타일도 디자인 중이야. 또 그와 동시에 텍스타일 디자이너 나딘 고엡펠트Nadine Goepfert를 위한 룩북도 제작 중이기도 해.

Critical Objects
Studio: HelloMe
Design: Till Wiedeck
Client: Self initiated
Work: Installations, Art Direction & Design
2012

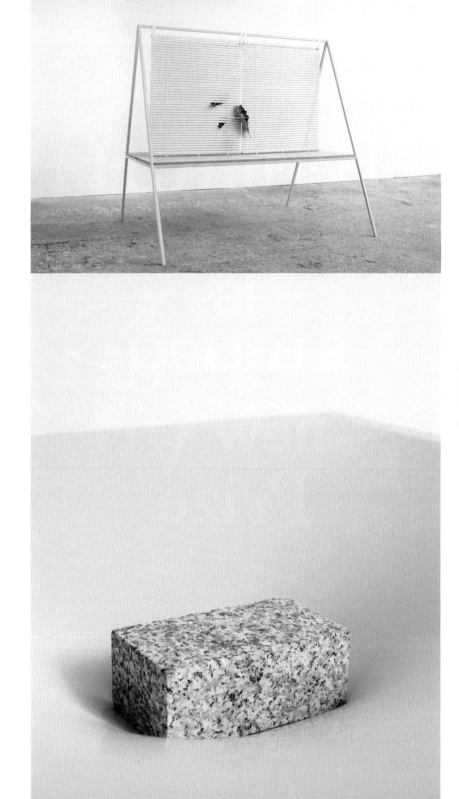

Berlin Art Prize
is
Berlin's
new Art
Prize

Kindly printed by Gallery Print & distributed by

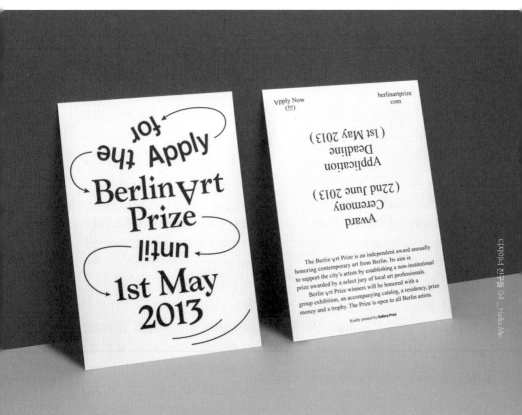

Berlin Art Prize
Studio: HelloMe
Design: Till Wiedeck
Client: Berlin Art Prize e.V.
Work: Visual Identity
2013

다양한 성격의 작업을 진행 중인걸. 좋아하는
아티스트나 디자이너는 누구야

앙리 마티스Henry Matisse를 정말 좋아해. 그는
자기 작업을 하는 데 있어 두려움이 없어
보여. 환상적인 아이디어들과 색감, 그 표현
방법들 또한 누구도 따라 할 수 없는 온전히
그만의 것이야.

워낙 작업이 다양하고 그 수도 많은 것
같은데, 일하지 않는 시간들에는 보통 뭐해

사실 일하지 않을 수 있는 시간이 별로 없어.
근데 아까도 이야기했듯이 나가서 파티도
잘 안 가고 노는 것을 특별히 좋아하는
사람이 아니라서, 그냥 바에 가서 친구들과
조용히 이야기하거나 전시 오프닝에 가는
정도야. 베를린의 바 문화는 정말 좋아해.
크로이츠베르크의 바는 늘 탐구 대상이지.
아니면 진부한 취미지만 자전거를 타거나
요리를 하는 것도 좋아해.

앞으로 해보고 싶은 프로젝트는 뭐야

아직 생각해보지 않아서 지금 대답하기는
좀 어렵지만, 항상 혼자 생각하기에 돈을
버는 수단으로만 일하는 것은 하지 않겠다고
생각해왔어. 지겹게 일하기보다 작은
일이라도 즐겁게 일하고 싶어. 그런 일들을
할 때 비로소 내가 행복하다고 느끼니까.
지금까지 노력해왔듯 스튜디오를 계속해서
잘 운영하고 싶고 디자인적으로는 늘 좀 더
배우고 연구하고 싶다는 생각을 많이 하고
있어. 그리고 앞으로는 타이포그래피에 더
많은 시간을 투자해서 공부하고 싶어.

**틸은 디자인에 대한 욕심이 많은 친구다.
그래서 그를 볼 때마다 스스로 자극받으며
채찍질하게 된다. 함께 이야기를 나눌 때면
그가 얼마나 자신이 하는 일에 열정과
자부심이 있는지 느껴진다.
여름에 한국에 잠시 다녀온 후, 인터뷰 때
그가 언급했던 Berlin Art Prize 포스터를
보게 되었다. 곳곳마다 붙어있는 그가 작업한
포스터를 보고 반가운 동시에 또 그가 지금
어떤 프로젝트를 하고 있는지 궁금해지기
시작했다.**

ATEM
Studio: HelloMe
Photo: Patrick Desbrosses
Client: ATEM – Contemporary Timelessness
Work: Music Packaging, Visual Identity
2012

Schick Toikka

쉭 토이카Schick Toikka는 라우리 토이카Lauri Toikka와 플로리안 쉭Florian Schick이 만든 디자인 스튜디오이다. 그들은 좋은 이웃들로 내 베를린 생활의 시작을 함께한 친한 친구들이다. 라우리는 핀란드 헬싱키 출신이고, 플로리안은 독일 하노버Hanover 출신으로 그들은 네덜란드 헤이그The Hague에서 디자인을 공부하며 처음 만났다. 졸업 후 두 사람은 베를린에 함께 스튜디오를 차리고 본격적으로 활동하기 시작했다. 나는 파블라를 통해 그들을 알게 되었는데 그녀 역시 헤이그에서 공부하며 알게 된 사이라고 했다. 파블라는 그들과 함께했던 시절의 사진을 종종 보여 주었는데, 그렇게 오랜 세월이 지난 것이 아님에도 그들의

모습이 많이 달라져 있었다. 아마도 이제는 학생이라는 굴레 안에 있지 않기 때문인가 싶다. 부모님이 아닌 클라이언트에게 의지하며 생활해야 할 때가 왔다고나 할까나.

인터뷰하기에는 조금 늦은 시각에 그들의 스튜디오를 방문했다. 그들과는 늦은 시간에 종종 집 앞에서 만나 맥주를 마시며 수다를 떠는 것이 보통이다. 그런데 마주 보고 앉아 인터뷰를 시작한다고 하자, 나보다 체구가 두 배나 되는 그들이 평소와는 달리 다소곳이 앉아 긴장하고 있었다. 사뭇 귀엽게 느껴지는 순간이다.

'Schick Toikka' 너희의 스튜디오 소개 부탁해

Lauri 우리는 2011년부터 함께 작업하기 시작했어. 네가 알다시피 플로리안과 네덜란드에서 함께 공부한 이후에 나는 심적으로 핀란드로 돌아갈 준비가 되어있지 않은 상태였고, 베를린을 경험해 보고 싶었어. 그리고 플로리안이 독일 출신이기 때문에 함께 스튜디오를 시작하는데 좋은 여건이 되었지.
우리 둘 다 타이포그래피를 공부했고, 서로의 작업에 관심도 많았기 때문에 공부했던 내용을 더욱 발전시켜가면서 함께 일하고 싶다고 느꼈어. 그래서 우리의 성을 딴 이름의 스튜디오를 시작하게 됐지. 이 이름이 여타 이상한 이름들보다 심플하고 이유 있는 이름이라고 생각해.

무언가 명료한 느낌이 들어. 너희만의 장점이라면 무엇이 있을까

Lauri 우리는 주로 타입들을 만드는데 많은 시간을 투자해. 그것들이 잘 만들어진 타입들이라고 생각하는데 왜냐하면 디테일한 면들이 아주 돋보이거든. 심각하게 작업하기 보다 재미있고 위트 있는 작업들을 만들어내는 것이 우리만의 장점이라 할 수 있어. 또 상업적이라고 할 수 있는 진지함을 가지면서도 그 안에서 사람 냄새나는 디자인을 하는 것이 우리의 목표야.

Florian 우리 스튜디오가 하는 일을 굳이 나누자면 타입디자인과 그래픽디자인으로 나눌 수 있어. 우리는 그것들을 절묘하게 배분하여 일하지. 보통 타입은 우리가 만들어서 파는 것이고 그래픽은 클라이언트가 있는 작업들인데, 돈을 만드는 방법이 각자 달라. 타입 같은 경우에는 우리가 셀프 프로젝트식으로 기획해 만들어서 인터넷을 통해 판매하기 때문에 클라이언트의 유무와 관계가 없어.

너희 둘은 네덜란드에서 함께 공부했지만 베를린에서 일하고 있어. 베를린 디자인에 대한 너희의 생각은 어때

Lauri 재미있는 점은 우리 둘 다 베를린 출신이 아니고 베를린에서 공부하지도 않았지만 여기에서 일하기 시작했다는 거야. 베를린에는 우리 같은 사람들이 많아서인지 베를린만의 개성이 있다기보다 각기 다른 디자인이 종합되어 한데 섞인 느낌이 커. 그러한 이유로 베를린에서 활동하는 디자이너들은 그 어느 곳보다 열린 마음으로 무엇이든 받아들일 준비가 항상 되어 있지.
한편, 인터넷 문화를 통해서 세계 어느 도시나 디자인이 획일화되어가는 점이 아쉬워. 베를린도 마찬가지. 우리는 흔히 베를린 스타일이라고 불리는 디자인에 편승하고 싶지 않아. 그래서 베를린의 디자이너들과는 차별화된 우리의 개성을 지키려고 노력하지만, 그게 생각보다 쉽지는 않네.

Florian 아직 베를린에 머문 지 3년밖에 되지 않았지만, 몇 년 더 있다 보면 우리의 디자인도 더 베를린다워지지 않을까?

Valentine's gone wrong.

GENERALLY regarded

디자이너 친구들 05 _ Schick Toikka

190
191

Ghostwriters custom typeface

Noe Display Black

Charitable purposes

Trio Grotesk Bold

Hair banner

베를린은 그 규모에 맞게 각기 다른 나라 출신의 사람들이 유입되고 그 문화도 점차 변화하며 조화롭게 융화되는 것이 장점이라고 생각해. 언어에 딱히 고집스러운 면도 없지. 베를린에 사는 독일인들 역시 그냥 그것들을 자연스레 받아들이며 살아가고 있고.

무엇으로 규정할 수 없는 것, 그게 베를린 디자인의 모습이 아닐까. 지금까지 진행해 온 프로젝트 중 가장 기억에 남는 것들은 무엇이야

Lauri 우선 'Trio grotesk' 타입디자인이 기억에 남아. 네덜란드에 있을 때 기존에 존재하는 타입을 디지털화시키자는 취지에서 프로젝트를 시작하게 됐어. 그때 한 일이 바로 1947년도에 나온 그로테스크 타입을 개량한 거야. 특히 이 작업이 뜻 깊은 이유는 처음 우리가 만들어 판매했던 것으로 디자인 시장에 우리를 알리게 된 타입이기 때문이지. 더불어 우리 스튜디오가 어떠한 방향으로 나아가야 할 것인가에 대해 생각하게 해주었던 프로젝트였기도 하고. 다른 그래픽디자이너들이 우리가 만든 타입을 디자인에 사용해 주는 것은 정말 고맙고 짜릿한 경험인데, 우리는 타입을 만들기도 하지만 동시에 그래픽디자이너이기도 하거든. 그래서 디자이너들이 어떠한 타입을 쓰기 원하는지 잘 알고 있고, 그것을 발전시켜 보면 좋을 것이라고 생각했어. 그리고 우리의 예상은 정확하게 맞아 떨어졌어. 두 번째로 기억나는 프로젝트는 핀란드의 작은 도시에서 열리는 뮤지컬 〈Hair〉에 대한

아이덴티티 디자인이야. 원래는 뮤지컬의 한 장면만을 캡처해서 이용해왔는데 뭔가 창의적인 것을 만들어 보고 싶다며 우리에게 의뢰가 들어왔던 것이었어. 그 도시 전체에 광고가 걸리는 꽤 큰 프로젝트였기 때문에 신이 나기도 했지만, 한편으로 책임감도 막중했지. 클라이언트는 모던한 느낌을 원했어. 1960년대에 시작한 뮤지컬이었기 때문에 기존의 오래된 느낌에서 탈피하는 것이 가장 큰 목표였지. 그래서 그래픽적으로 신선한 느낌을 주기 위해 노력했어. 무엇보다 건물의 한 면을 덮을 만큼 큰 규모로 작업한 것이 가장 흥미로웠지.

다른 도시를 위한 작업을 할 때 어려운 점은 없었어? 나는 가끔 외국에 있는 클라이언트와 작업할 때 이메일로 주고받는 것에 한계를 느끼기도 하고, 화상채팅을 통한 미팅을 할 때도 시간대가 맞지 않아서 불편했던 점들이 있거든

Lauri 사실 그 프로젝트를 진행할 땐 클라이언트와 미팅을 하러 어쩔 수 없이 핀란드에 자주 갔었어. 물론 큰 프로젝트 때문에 직접 방문해야 하는 경우도 있지만, 보통은 전화나 인터넷을 이용해서 진행하는 데 아직 큰 어려움은 없어.

Florian 우리가 세 번째로 꼽는 프로젝트는 헬싱키에 있는 100년 전통의 대학 매거진 아이덴티티를 다시 새롭게 디자인한 거야. 〈일리오필라스레티 Ylioppilaslehti〉라는 이름의 이 매거진을 위해서 우리는 'Iyyra grotesk'

타입을 디자인해서 이용했지. 우선 이 프로젝트는 기간이 넉넉해서 오랫동안 고민하면서 작업할 수 있었어. 클라이언트와 함께 미팅하고 진행했던 과정들이 아주 좋아서 기억에 많이 남아. 무엇보다 타입 패밀리를 이용해 헤드라인이나 본문 등에 다양하게 적용할 수 있어서 뜻 깊었지. 'Iyyra grotesk' 타입은 조금은 독특한 서체였고 학구적인 느낌은 아니었기 때문에, 어떨 때는 굉장히 딱딱한 내용을 담고 있는 이 매거진에 사용했을 때 그 진지함을 위트로 승화시킬 수 있기를 기대했어. 그래서 그 둘의 만남은 참 적절한 조화가 아니었나 싶어.

요즘 진행 중인 작업은 어떤 내용이야

Lauri Colette display 프로젝트를 진행 중인데 네덜란드에 있을 때부터 시작한 작업이야. 이 타입의 세리프Serif는 아주 날카롭고 삼각형을 연상시키는 느낌인데, 요즘에는 디테일들에 균형을 맞추는 작업들을 하고 있어. 웹사이트를 새롭게 만들 계획도 갖고 있는데, 오픈하면서 타입 판매를 시작하려고 해. 우리는 보통 여러 프로젝트를 동시에, 오랜 시간 진행하는 편이야. 이 프로젝트를 하다가 다른 프로젝트를 꺼내서 보면 새롭게 고칠 것들이 보이고 다른 방식으로 접근하는 것이 가능하기 때문이지. 하지만 너무 오랫동안 붙잡고 있으면 오히려 옳은 판단에 대한 감을 잊을까봐 최대 한 달만 더 진행하고 마무리하려고 해. 타입디자인 같은 경우에는 마감일이 없어서 서두르기가 어려운 것이 늘 문제야.

그래도 혼자보다는 둘이 진행하면 서로 채찍질도 해주면서 잘 마무리될 것 같아. 둘의 작업 과정은 어때

Florian 우리는 보통 토론을 빠르게 진행하고 각자 리서치를 시작해. 그 리서치 한 것을 토대로 다시 토론하고 각자 스케치를 해보지. 그리고 서로의 작업에 관해 이야기하는 과정을 거쳐 가면서 완성작이 나오는데, 사실 토론을 길게 하지는 않고 바로 스케치로 옮겨보는 편이야. 그것이 서로 머릿속으로 어떤 비주얼을 생각하고 있는지 확인하는 가장 빠른 방법이거든. 콘셉트에 대한 서로의 이해가 늘 같을 수는 없다는 걸 잘 알기에 왜 이런 것들을 생각했는지 배경에 대한 이야기를 나눠. 그러다 보면 또 덧붙일 아이디어가 떠오르기도 해. 그때마다 다르지만 각자 꽤 자유롭게 작업하는 편이야. 그렇게 하다 보면 최종적으로는 서로의 동의로 작업의 좋은 점만 골라 발전시킬 수 있어.

Giggly bear
Ben Deville

디자이너를 위한 05 _ Schrift-Grafisch

Ylioppilaslehti custom typeface

플로리안에게 독일 디자인 교육에 대한
의견이 어떤지 묻고 싶어

Florian 나는 타이포그래피를 배우기 위해
네덜란드로 가겠다고 오래전부터 생각해
왔어. 특히나 독일의 하노버와 함부르크에서
공부했었을 때 타이포그래피 교수의
수업방식이 마음에 들지 않았거든. 그래서
조금 더 공부하고 싶은 마음에 좋아하는
교수를 찾아 헤이그에서 공부를 다시
시작하게 되었어. 독일의 타이포그래피
교육이 깊이가 조금 부족하다고 느꼈었고 내
지적 호기심을 채우기에는 충분하지 않았지.

이번엔 라우리에게 묻고 싶은 게 있는데,
핀란드의 디자인 교육에 대한 너의 생각은
어떤지 궁금해

Lauri 처음에 네덜란드에 교환학생으로 가서
플로리안을 만나게 됐어. 헬싱키에 있을 때는
일러스트레이션에 굉장히 관심이 많았지만,
네덜란드에서 공부를 시작하면서부터
타이포그래피에 관심이 많아졌거든. 헬싱키의
디자인 교육도 좋긴 했지만, 교수들은 컴퓨터
프로그램을 어떻게 다루는지에 대해서만
혈안이 되어 있었고, 디자인을 공부하는
나로서도 공부한다는 느낌보다는 굉장히
상업적인 것에만 치중한다는 느낌을 받았어.
학교 분위기 자체가 엄격하고 전통적인
것만을 많이 강조했는데 그래서 학생들이
만들어 낸 결과물이 늘 모두 비슷했지. 요즘은
점점 학생들에게 자유를 부여하고 다양한
것을 시도할 수 있는 분위기가 형성되었다고

들었어. 하지만 내가 수업받을 당시에는
서로의 작업에 대해 비판하는 시간을
늘 가졌는데, 그때는 거의 비난하기에만
급급해서 수업시간에 울며 뛰쳐나가는
학생들이 태반이었어. 디자인을 공부하는데
그런 것들이 굳이 필요할까 싶을 정도로
말이야. 핀란드의 보수적인 디자인 교육 환경
때문이기도 했지만, 무언가 친구들과는 달리
차별화된 것을 하고 싶기도 해서 베를린에
오게 되었지.

베를린에서 가장 좋아하는 장소는 어디야

Florian 집이 최고야. 하하. 농담이고 우리가
사는 프리드리히샤인이 가장 좋아. 공원도
많고 여유 있게 산책하기 최고인 동네지.

**사실 우리는 플로리안을 '집돌이'라고 놀리곤
한다. 그가 그의 집이 있는 프리드리히샤인
지역을 벗어날 때면 그에게 무슨 일이
있느냐고 물을 정도다.**

일하는 시간 외에는 보통 무엇을 하니

Lauri 보통 음악을 듣거나 기타를 치는데,
요즘에는 드럼에 부쩍 관심이 생겨서 집
근처에 있는 합주실에 가서 연습을 많이 해.
일하면서 쌓인 스트레스도 풀리고 좋은 것
같아. 물론 콘서트나 클럽을 가는 것도 좋아해.
머릿속에서 작업에 대한 생각들을 잠시나마
잊을 수 있어서 좋아.

Florian 복싱을 해. 온종일 책상에 앉아서 작업하기 때문에 일이 끝나고 나면 몸 쓰는 걸 좋아하지. 또 요리하는 것도 좋아하고, 친구들과 만나서 수다를 떨기도 해.

각자 좋아하는 디자이너는 누구야

Lauri 어릴 적부터 스위스 타이포그래퍼인 아드리안 프루티거Adrian Frutiger가 내 우상이었어. 그의 작업은 늘 창의적이고 기능적이면서도 시간과 관계없이 아름답고 어느 곳에 쓰여도 어울리는 매력이 있어. 무엇보다 그의 겸손한 인성이 존경스러워.

Florian 카렐 마르텐스Karel Martens의 작업은 훌륭하다는 말밖에 할 수가 없어. 언제나 감사하는 마음으로 그의 작업을 접하곤 해. 나이가 들어도 한 분야에서 그렇게 오랫동안 좋은 작업을 할 수 있다는 것이 대단하다고 생각하거든. 그는 스스로와의 싸움에서 이겨내지 못하면 결코 이룰 수 없는 일들을 해낸 정말 멋진 할아버지야.

그렇다면 디자이너로서 너희의 최종 목표는 뭐야

Lauri 좋은 타입들을 디자인해서 좋은 평가를 받는 것이 우리들의 변하지 않을 목표야. 흥미로운 클라이언트들과 재미있게 타입프로젝트를 해보는 것도! 무엇보다 지금 진행 중인 일들이 다 잘 되었으면 좋겠어.

Schick Toikka의 작업은 정말이지 헬싱키와 베를린 스타일의 그 중간 어디쯤인 것 같다. 헬싱키답다고 하기에는 조금은 독일답고, 독일답다고 하기에는 조금은 헬싱키다운. 어떠한 한 스타일로 그들을 정의할 수 없다는 것이 그들의 장점일 것이다. 게다가 그들은 정말이지 일 마치고 술 한잔 하기 좋은, 내가 사랑해 마지않는 나의 이웃들이자 동료들이기도 하다.

Stahl R

06

Stahl R

처음 토비Tobi를 만났을 때 그는 차갑기
그지없는, 평생 친해지지 않을 것만 같았던
인상이었다. 하지만 어렵게 말을 트고나서
한없이 수줍고 착한 사람이란 걸 알게 되었다.
본인도 잘 웃는 성격이었지만, 그는 남을
웃기기도 잘했다. 그의 여자친구인 수잔Susanne
역시 처음엔 그와 같은 인상을 내게 주었다.
물론 오랜만에 만나면 지난번에 언제 함께
이야기 했었느냐는 듯이 다시 경직된 대화가
오고 갔지만, 이야기하다 보면 금세 벽이
사라지고 농담과 함께 재미있는 대화가
이어졌다.

수잔이 일주일 후에 출산 예정인 관계로
부랴부랴 인터뷰 시간을 잡게 되었는데
실제로 본 그녀는 배가 정말 많이 불러있었다.
(인터뷰 일주일 후 예쁜 여자아이를 낳았고,
친구의 결혼식에서 그 아이를 직접 만났는데
토비보다는 수잔을 더 닮은 것 같았다)
재미있는 것은 아이의 예정일이 나의 생일과
같은 날짜였던 것! 나는 함께 생일파티 할 수
있게 내 생일에 낳아달라고 농담 섞인 부탁을
했었다.

토비와 수잔의 집은 한적한 크로이츠베르크에
있었다. 집안으로 들어서자 한눈에 들어오는
넓찍하고 깔끔한 느낌의 가구들은, 전형적인
디자이너의 집다운 분위기를 풍겼다. 거실
구석 한쪽에는 새 식구가 될 아기를 위해 미리
준비해둔 육아용품들이 가득했다.

너희 둘은 오랜 커플인데 어떠한 계기로 함께
스튜디오를 시작하게 되었는지 궁금해

Tobi Stahl R이라는 이름은 수잔의 성ⁿ인
슈탈Stahl과 내 성인 로에트거Röttger의
R을 붙여 만든 이름이야. 우리가 Stahl
R이라는 이름으로 함께 일하게 된 것은
2013년부터지만, 그 이전부터 종종 함께
작업하곤 했었기 때문에 아주 새로운 일을
시작한다는 느낌은 안 들었어.
우리는 4년 전쯤 HORT의 여름 파티에서 처음
만났어. 그리고 얼마 후 바로 연애를 시작했지.
나는 거의 십 년 정도를 HORT에서 일했는데,
영국 왕립예술대학교Royal College of Art로
공부하러 떠나는 수잔을 놓치고 싶지 않아서
런던으로 따라가게 되었어. 그리고 그녀가
공부를 마치고 베를린의 디자인 스튜디오인
Fons Hickmann M23에서 일하게 되면서
나도 독일로 돌아왔지. 베를린은 이전부터
오랫동안 살았던 곳이라 친구들도 많고 내겐
익숙한 도시야. 그래서 타향살이를 마치고
이곳으로 돌아오게 되어서 정말 기뻤어.

베를린으로 돌아와서 본격적으로 디자인 일을
시작한 걸로 알고 있는데, 런던과 비교해서
베를린의 디자인 시장은 어떤 것 같아

Tobi 베를린의 디자인 시장은 런던과
비교하자면 아직 터무니 없이 작아. 물론
디자인 스튜디오도 많고 디자이너들도
많지만, 대다수가 외국인이고 그들의
클라이언트 역시 그들의 나라에서 데려온
것이라서, 베를린 자체의 디자인 비즈니스는

아직 활성화되어있지 않은 느낌이야. 하지만
최근 몇 년 사이에 눈에 띄게 커지고 있어서
앞으로 어떻게 변화할지 궁금해.

Susanne 베를린 디자인 시장에는 돌고
있는 돈 자체가 별로 없어. 그래서 학교를 갓
졸업한 어린 디자이너들은 돈을 받지 않고
일을 하거나, 아니면 그들의 프로젝트를
하는데 이는 학생 때와 별반 다를 바가 없지.
분명히 베를린은 살기에 매력적인 도시야.
앞으로도 지금보다 더 많은 디자이너가
곳곳에서 몰려들 테고. 하지만 그들이 할 수
있는 일 자체가 없다는 것이 안타까워.

너희 스튜디오만의 강점은 무엇이라고
생각하니

Tobi 글쎄. 우리는 이제 막 시작한 작은
스튜디오라 아직 우리의 스타일을 온전히
아는 사람들이 없다는 것이 강점 아닐까?
누구나 Stahl R의 작업에 대한 호기심이 있을
거라고 생각해.

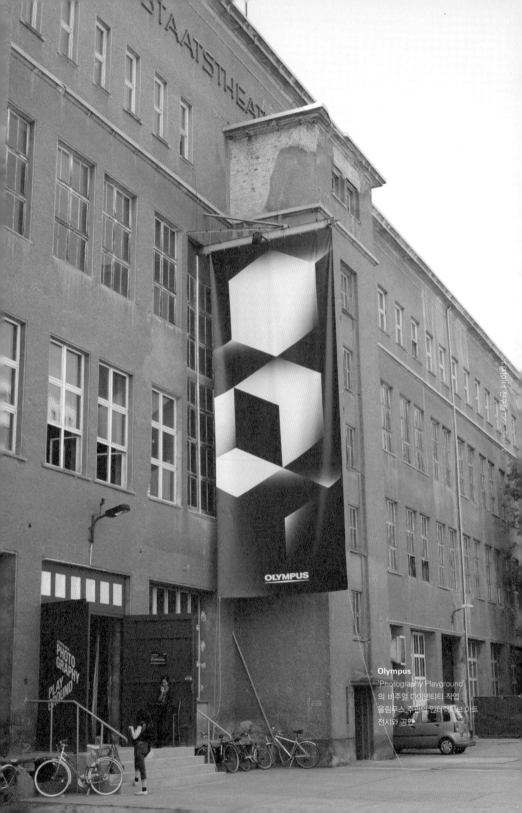

Olympus
'Photography Playground'
의 비주얼 아이덴티티 작업
올림푸스 주관의 인터렉티브 아트
전시와 공연

요즘 작업하고 있는 프로젝트는 어떤 것인지
소개해줘

Tobi 우리는 운 좋게도 이번에 베를린에서
열릴 Olympus 전시에 대한 아이덴티티 작업을
맡게 됐어. 3개월에 걸쳐서 진행한 포스터와
브로슈어 등의 작업을 이제 막 마쳤지. 아는
친구가 그 전시를 주관해서 우리가 그 일을
맡게 되었는데, 친구를 실망하게 하지 않으려고
더 열심히 했던 것 같아. 결과물에는 아주
만족하고 있어.

Susanne Olympus 프로젝트는 우리에게
하나의 도전과 같은 것이었어. 무엇보다 규모가
큰 클라이언트를 상대했다는 점과 상업적으로
큰 프로젝트를 해보았다는 점에서 의미가 큰
것 같아. 이 프로젝트를 계기로 규모가 각기
다른 클라이언트와 디자인 작업을 하면서
어떻게 클라이언트를 상대해야 할 것인가에
대해 많이 깨닫게 하고 배울 수 있었어.

항상 붙어있는 너희지만, Stahl R의 작업은
어떤 과정으로 진행되는지 궁금해

Tobi 우리 둘의 작업 과정은 완전히 달라. 나
같은 경우에는 작업을 굉장히 빠르게 진행하는
편이야. 콘셉트를 빠르게 구상하고 바로
작업에 들어가지. 수잔은 콘셉트 작업에 앞서
우선 컴퓨터 앞에 앉아 이렇게 저렇게 만들어
보면서 콘셉트를 도출해내고, 결과물 중에 어떤
것이 더 나은지 스스로 평가해. 그리고 그것을
보면서 하나씩 제거해 나가는 식으로 작업해.

Susanne 비록 작업 과정은 전혀 다르지만,
어려운 점보다는 함께 작업해서 좋은 점이
더 많아. 같이 이야기하면서 작업을 발전시켜
나갈 수 있고, 혼자 작업하다가 막혔을 땐
조언을 구할 수도 있거든. 각자 작업하고
나온 결과물의 단점은 서로 보완하고,
장점은 존중해주지. 그러다 보면 애초에 혼자
생각했던 비주얼보다 훨씬 나은 결과물이
나오기 때문에 늘 만족스러워.

너희가 했던 작업 중에 가장 기억에 남는
작업은 어떤 거야

Tobi 첫 번째는 망설이지 않고 말할 수 있을
것 같아. Mazine이라는 의류 브랜드의
출판물과 웹사이트 등의 작업을 3년째 맡아서
진행하고 있어. 지금은 클라이언트와 우리가
서로 굉장히 신뢰하는 사이로 발전했지. 그들
역시 우리의 생각처럼 재미있게 작업하고
싶어 하고, 우리의 아이디어를 전적으로
지지해줘서 작업할 때마다 큰 힘이 되곤 해.
또 다른 하나는 Resopal Schallware라는
레코드 회사의 앨범 재킷들을 작업했던
거야. 당시 그 레코드 회사는 베를린 기반의
작은 회사여서 앨범 재킷을 제작하는 데에
많은 돈을 투자할 수가 없는 상황이었어.
그래서 하나의 콘셉트를 가지고 색깔이나
레이아웃만 조금씩 변경해서 시리즈를
만들었지. 동화책에서 착안한 아이디어였는데,
모자를 벗기면 그 안에 내용물만 바뀌는
디자인이어서 처음에 나온 디자인을 가지고
그 후에는 쉽게 작업할 수 있었지.

Mazine
2013년도 브랜드북

NEW

의류 브랜드 Mazine의
아이덴티티 디자인

THE LAND OOF CITIES AND MOUNTAINS

Mazine
웹사이트 디자인과 광고영상
아트 디렉션
stahl-r.com/project/mazine

Resopal
베를린 기반의 레코드회사 Resopal을
위한 앨범 커버 디자인 시리즈

Susanne 또 하나 기억에 남는 건 Pitti Uomo 프로젝트를 했던 거야. 이탈리아의 패션 페어를 위한 빌보드 작업이었지. 이 프로젝트는 클라이언트가 8개의 젊은 디자인 스튜디오에 의뢰한 작업이었는데, 우리와 함께 미르코 보르쉐, 칼 나브롯Karl Nawrot 등도 선정되어 참여했어. 그때 우리는 갓 시작한 스튜디오였는데, 그들처럼 쟁쟁한 디자이너들과 함께 뽑힌 것은 정말 영광스러운 일이야.

독일 디자인 교육에 대해서 누구보다 너희가 잘 얘기해줄 수 있을 것 같아

Tobi 학교마다 디자인과가 전문적으로 특성화되어 있는 편이야. 보통 대학 안의 디자인과는 그리 큰 규모가 아니라 서너 명 정도의 교수들이 있어서 가깝고 친근하게 수업을 받을 수 있어. 그래서 듣고 싶은 과목의 폭이 그리 다양한 편은 아니지만, 자기가 중점적으로 더 공부하고 싶은 분야를 파고들 수 있다는 점에선 유리하지. 그러다 보니 교육의 질도 다른 유럽에 비해 높다고 생각해. 학생들끼리도 서로 모두 알고 있어서 함께 의견을 공유하고 공동 작업을 하기에 좋은 여건을 갖추고 있다고 봐.

Susanne 독일 디자인 교육의 장점이라면 일단 학생들의 나이가 정말 다양해. 런던이나 미국 등에 비하면 학생들의 나이대가 월등히 높은 편이지. 그래서인지 어린 친구들끼리 공부할 때보다 더 열린 마음으로 질 높은 토론이 잘 이루어졌던 것 같아.
독일에서 디자인 공부를 하는 것의 가장 좋은 점은 아직도 많은 학교에 바우하우스 출신의 나이가 지긋한 교수님들이 많이 있다는 사실이야. 독일 디자인을 발전시켜온 그들로부터 무언가를 배운다는 것은 굉장히 뜻 깊은 일이지. 그들에게서 영감을 많이 받는 건 말할 것도 없고. 특히 요즘처럼 인터넷의 발전으로 어느 곳이나 디자인 스타일이 획일화되는 시대에 그들의 영향을 크게 받을 수 있는 것은 더없는 기회지.
단점은 네덜란드나 스위스가 학생들이나 디자이너들을 위해 정부 차원의 문화적인 재정 지원을 많이 해주는데 반해서 독일은 그렇지 않다는 것이야. 실험적인 작업을 마음껏 시도해 볼 수 있도록 지원받는 환경 덕택에 네덜란드나 스위스 디자이너들은 참신한 시도들을 보여주었지. 하지만 정부의 지원으로 클라이언트를 신경 쓸 필요가 없었기 때문에 상업적으로는 도태되는 양상을 보이게 됐고, 최근 몇 년 사이 디자이너들은 새로운 디자인 시장을 찾아 베를린으로 모여들기 시작했어. 그래서 베를린의 디자인 환경은 굉장히 혼합된 모습을 가지고 있는 것 같아.

가장 좋아하는 디자이너 혹은 너에게 가장 큰
영감을 준 디자이너는 누구야

Tobi 우리 둘 다 스위스 출신의 그래픽
디자이너인 칼 게르스트너 Karl Gerstner의 팬이야.
본인의 디자인 룰에 맞춰 그리드 안에서
짜임새 있게 구성하고, 장식적인 것들을 그
후에 얹는 그의 작업 방식이 멋지다고 생각해.
포스터는 기능적인 것도 중요하지만 예쁘기도
해야 하잖아. 그것을 고루 구현해 낼 수 있는
아티스트가 바로 칼 게르스트너라고 생각해.

베를린에서 가장 좋아하는 곳은 어디야

Tobi 크로이츠베르크 근처의 집 앞 운하를
따라 걷는 것을 좋아해. 바로 길만 건너면
다시 시끄러운 도시지만, 운하를 따라 걷는
동안만큼은 도시를 탈출한 것 같은 느낌을
받을 수 있어서 좋아.

Susanne 모리츠 플라츠 Moritz platz 근처에 있는
프린쩨씨넨 Prinzessinen 정원도 같은 이유에서
좋아하는 곳이야. 벽 하나를 사이에 두고
도시와 분리된 정원 안에는 도심을 떠나
온전한 휴식을 누리고 싶어하는 사람들을
위해 꾸며놓은 것 같은 작은 카페가 있어.
음식들도 신선하고 맛있어서 자주 찾곤 해.
도시를 떠나 잠시 다른 세계에 다녀오고
싶다면 이곳에 가보길 추천해.

아기 이름은 정했어

Susanne 아직 못 정했어. 아기가 나오면
얼굴을 보고 직접 지어주려고.

인터뷰 중간에 중년의 남성이 그들을
찾아왔다. 그들이 500유로에 사서 250유로에
팔겠다고 인터넷 중고장터에 올린 척추에
도움이 되는 디자인 의자를 사러 온 것이었다.
HORT에도 같은 의자가 있었는데 그렇게 비싼
의자인 줄도 모르고 이케아에서 산 의자로
착각한 것이 미안해졌다.
토비는 요즘 좋은 아빠가 되기 위해 생각이
많아졌다고 했다. 반면 수잔은 한결 여유로워
보였는데 그들이 작업할 때 좋은 팀이듯,
아이를 기르는데 있어서도 좋은 팀이 될
것이라 믿어 의심치 않는다.
그들을 이야기할 때 떼어놓고 생각할 수 없는
이들이 있다. 또 한 명의 토비라고 부를 수
있을 만큼 그와 닮은 훈남 동생 파비앙 Fabian은
여자친구인 비비안 Vivien과 함께 'A Nice Idea
Every Day'라는 영상디자인 스튜디오(www.
aniceideaeveryday.com)를 운영하고 있다.
그들 역시 딸 하나를 둔 단란한 가족으로
유해보이는 인상과 달리 그들의 작업은
굉장히 개성있다. 그들의 부탁으로 나는
영국 밴드의 뮤직비디오 촬영 중 아우토반
중간에 물고기를 들고 서 있는 엑스트라로
참여하기도 했었다. 얼마 전에는 촬영을
위해 로스앤젤레스 Los Angeles에서 몇 개월간
체류하다 다시 돌아왔다고 하는데, 그들의
비디오는 늘 나의 기대를 충족시켜준다.

07

Serafine Frey

세라핀Serafine은 스위스에서 온 사랑스러운
친구로 잘 웃고 친절하며 마음이 따뜻하다.
나와 이름도 비슷해서 왠지 모르게 더
친근한 그녀를 인터뷰하기 위해 몇 개월
만에 베를린의 서북쪽 베딩Wedding 지역으로
향했다.

베딩은 평소에 갈 일이 별로 없기 때문에
방문할 때마다 낯선 느낌을 주는 곳이다.
이곳에만 가면 늘 떠오르는 추억이 있다.
예전에 베를린에서 웹사이트를 통해 집을
알아보던 중 베딩 쪽에 있는 집에서 인터뷰를
보러 오라는 연락을 받고 간 적이 있다. 그
당시에 다녔던 인터뷰들과는 다르게 이메일에
답신을 받은 20명 정도의 사람들이 한꺼번에
그 집에서 인터뷰를 보기 위해 몰려들었다.
일명 '오픈하우스'식이었는데 집을 둘러보고
마음에 든다면 본인의 이름과 번호를 남기고
가면 되는 것이었다. 집 주인은 짧게 짧게
말을 건네며 나름의 인터뷰를 진행 중이었다.
집은 7층 정도 높이 건물의 꼭대기였고

엘리베이터는 없었으며 전체적으로 더럽고
방문의 잠금장치는 고장나 있었다. 집을
둘러보던 중 아래층에 사는 게이 커플이
본인의 집에도 방 한 개가 빈다며 사람들에게
집을 보러 오라고 했다. 그래서 나 역시
구경을 가게 되었다. 놀랍게도 그 집은 먼저
본 집과는 전혀 다른 건물인양 리모델링이
싹 되어 윗집과 구조부터 달랐고, 입구부터
향기가 났다. 결국에는 그 두 집이 아닌 전혀
다른 곳에 살게 되었지만, 베딩에 갈 때마다
그 기억이 생각나곤 한다.

아무튼 세라핀은 베딩 지역에 살고 있었다.
그녀의 어릴 적부터 가장 친한 친구이고
베를린의 바이센지Weissensee에서 패션 공부를
하는 에바Eva와 함께 말이다. 그들은 옆집에
집 하나를 더 렌트해서 작업실로 쓰고 있다.
(얼마 전 에바는 학교를 졸업하고 런던의
패션 브랜드에서 러브콜을 받아 떠났다)
그날은 마침 그녀의 친구들이 스위스에서
놀러 와서 묵고 있었는데 모두 세라핀을 닮아
왁자지껄했다.

210
211

serafinefrey.ch

디자이너 친구들 07 _ Serafine Frey

안녕, 세라핀. 너에 대해 간단하게 소개해줘

나는 스위스의 비엘Biel이라는 작은 도시에서
그래픽디자인을 공부했어. 2007년 졸업
후에는 두 번의 인턴십을 했는데 한 번은
스위스에서 그리고 또 한 번은 베를린에서
하게 되었지. 스위스에서 반 년간의 인턴십을
마치고 HORT 인턴십에 지원했는데
합격하면서 2009년 베를린에 오게 되었어.
그리고 지금까지 계속 이곳에 살고 있어.
베를린에 살아보고 나니 다시 스위스에
돌아가고 싶은 마음이 없어졌지.

**HORT 인턴십을 위해 베를린에 오게 된
거구나. HORT가 너에게 어떤 의미인지
궁금해**

HORT는 내가 베를린으로 오게 된 결정적인
이유야. 나에게는 이미 가족 이상의 의미가
되어버린 곳이기도 해. 무엇보다 HORT에
있던 시간은 내가 무엇을 좋아하는지, 앞으로
무엇을 해야 할지, 어떤 방향으로 나아갈지
고민하게 해 준 소중한 시간이었어.
이 모든 건 아이케가 그 방향으로 나를
이끌어 주었고 밀어주었고 신뢰해 주었기
때문에 가능했다고 생각해. 물론 가족이라는
존재가 항상 좋기만 한 것은 아니듯, 나에게도
힘들고 어려운 순간들이 있었지만 돌이켜보면
하나하나가 소중한 경험들이었지. 적어도
HORT는 나에게 그냥 출근하고 일하고
퇴근하는 일터는 아니었어.

HORT 인턴십이 끝나고는 어떻게 지내고 있어

인턴십을 마치고 스위스로 돌아가야만 하나
싶었는데, HORT 밴드 프로젝트를 맡게
되면서 베를린에 계속 머무를 수 있게 되었어.
그렇게 베를린에 온지도 벌써 4년이 넘어가.
2013년부터는 프리랜서 일을 시작하게
되었어. 그래서 스튜디오 공간이 필요하게
되었는데, 마침 내가 사는 옆집에 빈집이
하나 생겨서 바로 계약을 했어. 조용하고
넓은 공간이라 스튜디오로 사용하기에 아주
적합하다고 생각했어. 다른 예술가들에게
방을 렌트하면서 공간을 함께 나누어 쓰고
있어.

**주로 어떤 작업들을 하고 있는지 궁금해.
그리고 네 작업이 가진 강점은 무엇이라고
생각하는지 이야기해줘**

나는 일러스트레이터야. 한 장의 그림에 많은
이야기를 담되 표현방법에 있어 단순하게
만드는 것이 나만의 방식이지. 스타일이
화려하고 추상적이거나 많은 색을 쓰는 것은
아니지만, 콘텐츠를 표현하는 나름의 체계가
있어. 어떻게 보면 단순화하는 방법 때문에
내 작업을 아이들을 위한 작업, 또는 마냥
재미있어 보이는 내용만을 다루는 작업으로
오해하기도 해. 하지만 오히려 심각한
콘텐츠를 다룰 때 클라이언트들은 이 방식을
선호하지. 그리고 작업 안에 쓰이는 글씨들은
모두 손으로 직접 쓰기 때문에 요즘같이
컴퓨터를 이용하는 작업들이 쏟아지는 시대에
조금은 차별화되어 보이지 않을까도 생각하지.

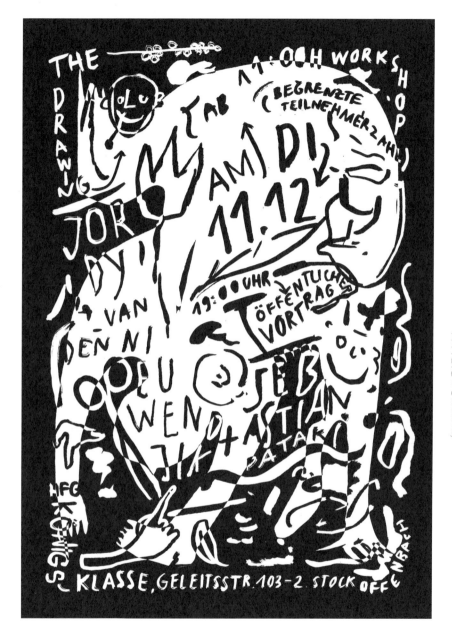

디자이너 친구들 07 _ Serafine Frey

The Drawing Club
The Drawing Club의 Sebastian Pataki
와 Jordy van den Nieuwendijk 워크숍을
위한 포스터

지금 나에게 준 질문은 굉장히 시기적절해.
요즘 들어 어떤 식으로 더욱 발전시켜야 할지
스타일에 대한 고민을 자주 하고 있거든.
그래서 조금씩 다른 시도들을 해보는 중이야.

지금까지 수많은 프로젝트를 진행했을 테지만
그중에 특별히 기억에 남는 프로젝트가 있을
거 같아. 어떤 것들이 있는지 이야기해줘

첫 번째로는 책을 만들었던 『Haiku
Endlos(franz dodel)』 프로젝트를 이야기할
수 있을 것 같아. 2005년도에 작가가 먼저
이 프로젝트를 시작했고, 마침 글에 맞는
일러스트레이션이 필요해서 나에게 연락을
했지. 그렇게 2008년부터 이 프로젝트에
참여하게 됐어. 우리의 프로젝트는 그가 글을
쓸 때마다 내가 그림을 그려나가는 방식으로
진행되었고, 그가 생각하는 비주얼에 대한
조언을 받아 내 스타일대로 바꿔 그려나갔지.
두 번째로 기억에 남는 건 HORT에서 맡았던
Adidas와의 협업인데, 사실 이 작업 이후로
나만의 스타일 체계를 세우지 않았나 싶어.
기존에는 굉장히 디테일한 것에 집착하면서
그림을 그렸었는데, 그런 것들에 신물이 나던
찰나에 이 프로젝트를 만나게 되었지. 무조건
난순화시켜 골자가 되는 중요한 내용만을
그리기 시작했는데, 그 작업 방식에 대한
반응이 아주 좋았어. 이때부터 종이를 잘라
그림을 그리는 방식의 드로잉을 시작했고
지금은 그것이 내 스타일이 되었어.
마지막으로는 백지상태에서 시작했던 HORT
밴드 프로젝트가 기억에 남아. 실체가 없는
밴드 멤버의 캐릭터와 그들의 스토리에 관한

전체 콘셉트를 디자인하는 일이었어. 밴드의
구성원은 세 명인데 상상 속의 캐릭터 같은
느낌이었지. 그래서 캐릭터들의 얼굴과 몸은
의상에 모두 가려져 그 안의 사람이 누구인지
확인할 수 없어. 캐릭터들은 늘 그대로이지만
공연 때마다 그 구성원은 늘 바뀌기 때문에
다양한 뮤지션들과 협업을 할 수 있지.
에바와 함께 캐릭터 의상을 제작하는 것
역시 재미있었어. 그래서인지 결과적으로는
하나의 밴드가 아닌, 판타지 세계를 만들어
낸 것 같은 느낌이야. 큰 프로젝트를 맡아서
진행하는 것이라 힘들기도 했지만, 굉장히
중요한 경험이 되었어.

HORT 밴드 프로젝트의 첫 번째 공연은
바르셀로나Barcelona에서 열린 HORT 전시에
올려졌다. 세라핀의 친구들이었던
킴 트리오Kimm trio가 연주를 맡았고, 두 번째
공연은 HORT의 여름 파티에서 열렸다.
파블라가 음악과 VJ를 맡아 진행했고, 여러
명의 DJ가 참여했다. 두 차례에 걸쳐 성공리에
공연을 마친 HORT 밴드 프로젝트는 이제
내가 맡게 됐다. 지금까지 그녀가 워낙 잘
해줬기 때문에 전혀 새롭고 신선한 또 다른
세계를 창조해야 한다는 부담감이 있는 것이
사실이다.

디자이너 친구들 07 _ Serafine Frey

ADIDAS SPORT
ADIDAS를 위한 일러스트레이션,
티셔츠와 가방 등으로 제작되었다.

HORT BAND
HORT 밴드를 위한 일러스트레이션

요즘 진행 중인 작업을 소개해줘

스위스에서 온 친구와 함께 내가 졸업한 베른, 비엘 예술학교Schule fuer Gestaltung Bern und Biel를 위한 브로슈어와 포스터를 디자인하고 있어. 새로운 아이덴티티 작업부터 시작했는데 요즘 그에 대한 회의가 한창이야. 학교의 여러 전공을 아우를 수 있는 디자인을 해야 해서 콘셉트에 대해 아직 고심 중이야. 그리고 얼마 전엔 킴 트리오의 앨범 커버 작업에 들어갔어. 이미 한차례 실크스크린을 이용한 커버 작업을 한 적이 있는데, 이번에 나올 새로운 앨범은 어떤 콘셉트로 갈지 회의 중이야. 현재까지 나온 아이디어로는 수록곡들의 내용 전부를 이어서 코믹북 형식으로 만들면 어떨까 해. 아니면 500개의 커버를 각각 조금씩 다르게 디자인하는 게 어떨까 싶어. 하나씩 수공예로 만들려면 손이 많이 가겠지?

스위스의 디자인 교육에 대해 좋은 이야기를 많이 들었어. 너의 의견은 어때

스위스에는 좋은 디자인 학교들이 많이 있어. 내가 공부한 학교는 아주 작은 학교여서 다른 곳에 비해 좋은 시설이 부족해 아쉬웠지만 말이야. 학교 전체 인원이 100명 정도였으니까 규모는 대충 짐작할 수 있을 거야. 요즘 스위스에 많은 변화가 생기고 있다고 들었어. 내가 공부하던 때만 하더라도 졸업 전에 인턴십을 하는 데 제약이 있었는데 요즘은 없어졌대. 학생 때 스튜디오에 가서 실무를 경험해보고 여러 프로젝트에 함께

참여해보는 것도 아주 좋은 기회라 생각해. 독일의 학교도 그렇다고 들었지만 스위스도 기본적인 이론에 대한 수업을 철저히 하는 편이야. 그리고 타이포그래피에 특수화된 학교들도 많이 있어서 유럽 각지에서 모여들기도 하지.

스위스와 비교했을 때 베를린 디자인 환경에 대한 너의 의견은 어때

베를린에는 젊고 재능 있는 사람들이 정말 많아. 그런 사람들을 만날 때마다 종종 놀라곤 하지. 물론 모두가 성공하는 것은 아니지만, 마음만 먹으면 스튜디오를 차릴 수 있다는 것도 스위스와는 다른 점이야. 모두가 입을 모아 이야기하듯이 이곳에서 직장을 구하기는 정말 어렵지만 그만큼 다양한 시도를 해 볼 수 있다는 것이 장점이기도 해. 본인의 스튜디오를 열어도 일거리가 없어 정작 개인 프로젝트를 하다가 흐지부지되는 경우도 많지. 그런 사람들이 여러 분야에 많이 있어서 기존에 관심 있었던 분야의 아티스트들과 다양한 협업이 가능하고 또 그런 것들이 모여 열린 마음을 가지게 하는 것 같아.
내 친구의 경우엔, 카페에서 아르바이트를 하다가 "사실 나는 디자이너지만 생활비를 벌기 위해 이곳에서 일하고 있어"라고 이야기했더니 카페 주인이 "그럼 너, 이곳을 디자인해보지 않을래?"라고 말했었대. 이 친구의 경험에서도 볼 수 있듯 베를린은 모든 가능성이 열려 있는 곳이야. 그리고 젊은 디자이너들은 스위스의 작은 도시보단 베를린처럼 큰 도시를 선호해. 영감을

받기에도 쉽고 특히 스위스보다 물가도
비교적 싼 편인 베를린은 그에 맞는 최적의
도시라고 생각해.

베를린에서 가장 좋아하는 곳이 어디야

이 집 바로 아래층에 있는 구멍가게에서 맥주
한 병 사서 베딩 근처를 산책하는 것을 가장
즐겨. 지난번 내 생일 파티를 했던, 꽤 높은
곳에 있었던 솔라 바Solar bar는 베를린의
탁 트인 전경을 볼 수 있어서 좋아해.
여름에는 호수에서 수영하는 것을 좋아하는데,
베를린에서 조금 북쪽으로 가면 볼 수 있는
립 니츠 호수Liepnitzsee와 우리 집 근처에 있는
플로에쩬 호수Ploetzensee를 즐겨 가곤 해.
그 호수 근처에 가면 작은 바가 있는데 수영을
하거나 보트를 타고 놀다가 그 바에 가서 맥주
한 잔 마시면 정말 기분이 최고야.
다음 여름에 같이 가자.

자유 시간에는 보통 어떤 일을 해

요리하는 것을 좋아해. 집 근처에 아주 맛있는
한국 음식점이 있어서 자주 가는데, 그곳에
다녀올 때마다 늘 한국 음식을 만들어 보고
싶다는 생각이 들어서 여러 가지를 시도해
보곤 해. 친구들과 맥주를 마시거나 공원을
산책하는 것도 좋아해. 그것 외에는 특별히
자유시간이라고 할 만한 것이 없어. 앉아서
그림을 끄적이는 것이 내 일이자 취미거든.

좋아하는 아티스트나 디자이너는 누구야

'색채의 마술사'인 앙리 마티스의 색감을
정말 좋아해. 그의 작품은 늘 나에게 영감을
주곤 하지. 지금의 내가 하고 있는 페이퍼 컷
드로잉에 가장 많은 영향을 주었어.
그리고 호안 미로Joan Miro의 작업도 좋아해.

요즘 댄스 강좌를 듣고 있다며

그래서인지 요즘 나의 모든 관심이 춤에
집중되어 있어. 처음에는 재미 삼아 가볍게
시작했는데 점점 흥미가 생겨서 댄스
퍼포먼스도 해볼까 생각 중이야.

또 다른 관심사가 있어

내 작업이 보통 흑백 위주이기 때문에 조금
더 다양한 시도를 해보고 싶어. 그리고 패션을
공부하는 에바의 영향 때문인지 패브릭에
대한 관심도 높아졌지. 패브릭 패턴 작업들도
해보고 싶어.

늘 새로운 것을 많이 해보고 싶다고
이야기했던 걸로 기억해. 혹시 앞으로 생각해
둔 계획이 있다면 말해줘

우선 현재 진행 중인 프로젝트를 끝내는 것도
중요하겠지만, 조만간 뉴욕에 있는 아티스트
레지던시 프로그램에 지원하고 싶어. 항상
다른 대도시를 여행해보고 싶었는데 작업을
하면서 여행도 함께하면 좋을 것 같아. 올해
네가 한국에 놀러 갈 때 나도 가고 싶은

마음이 굴뚝 같았지만 함께 가지 못해 너무 아쉬웠거든. 그래서 아시아 여행도 계획 중이야. 또 다른 계획은 주얼리를 만들어 파는 것이야. 요즘 공방에 나가 내가 스케치한 그림을 토대로 주얼리를 만들고 있어.

말을 마치자마자 그녀는 주머니에서 무언가를 꺼내서 보여주었는데, 사람 캐릭터의 정말 귀여운 펜던트였다.

이와 비슷한 것들을 하나의 주얼리 라인으로 발전시켜보려고 해. 그리고 무엇보다 개인 전시를 하는 것이 목표인데 아마 내년 정도에는 할 수 있지 않을까?

인터뷰 당시 세라핀은 여권이 없었지만, 그 후 그녀는 여권을 만들어 뉴욕여행을 다녀왔고 내 선물도 한아름 가져왔다.
그녀와 나는 늘 우리의 고민에 대한 이야기를 많이 해왔다. 생각하는 것이 비슷해서인지 나를 가장 잘 이해해 주는 친구 같은 세라핀. 재미있는 프로젝트를 함께 하자고 늘 이야기해왔는데 그녀와 함께한다면 분명 재미있는 작업물이 나올 것이라는 확신이 든다.

VOID
독일 뒤셀도르프에서 열린
디자인 심포지엄, 워크숍을 위한
일러스트레이션

Sebastian Haslauer

베를린에 온 지 얼마 안 되어서부터
어떤 남자의 우스꽝스러운 표정이 담긴
증명사진을 곳곳에서 보게 되었다. 친구의
하우스 파티에서도, HORT에서도, 친구의
스튜디오에서도, 심지어는 길거리의 벽에서도.
그리고 얼마 지나지 않아 그 사진 속의
실재 인물을 만나게 되었는데 그가 바로
세바스티안Sebastian이다. 나는 사실 그가
실존하는 인물이라고 생각하지 않았었다.
그만큼 내가 접한 그 사진 속 남자의 모습이
합성사진처럼 보였기 때문이다.

그와 인사를 나눈 적은 많았지만, 대화를
나누어 본 적은 없었는데 8월에 있었던
HORT 여름 파티를 계기로 우리는 친한
친구가 되었다. 그가 먼저 내게 다가와 나의
작업들을 얼마나 좋아하는지 귀띔해주었기
때문이다. 우리는 그를 하지Hasi라는 애칭으로
부른다. 얼마 전에는 독일의 아트 채널인
아르떼Arte에서 뮤직쇼를 진행했었고, 마누엘
부에거Manuel Buerger, 플로리안 바이엘Florian
Bayer와 함께 〈Shake Your Tree〉라는 매거진을
만들고 있으며, 현재 4권까지 나왔다.

www.hasimachtsachen.com

너에 대해 소개 좀 해줘

이 말을 들은 그는 쑥스러운지 엄청나게
큰 소리로 웃기 시작했다. 그리고 잠시 뒤,
심호흡을 가다듬고 내 질문에 답변하기
시작했다.

나는 일러스트레이터이자 비주얼
아티스트로 활동하고 있는 세바스티안
하스라우어Sebastian Haslauer라고 해. 독일 남부의
슈투트가르트Stuttgart 옆 작은 도시 출신이고,
베를린에 온 지는 벌써 7년이 되었어.
마인츠Mainz에서 커뮤니케이션 디자인을
전공했지만, 예술적인 것에 관심이 많아서
전공에 구애받지 않고 다양한 수업들을
들으며 공부했어. 학교에 다니면서 리서치도
하고, 이것저것 다양한 작업도 해보면서
나의 작업 스타일을 찾으려고 많이 노력했지.
그래서 지금은 클라이언트들에게 '나는 이런
방식의 작업도 할 수 있고, 또 이런 것도 할 수
있다'고 보여줄 수 있는 나만의 포트폴리오를
갖게 되었어.

평소 작업 스타일이 궁금해. 혼자 조용한
곳에서 작업하는 편이야, 아니면 다른
사람들과 함께 작업하는 편이야

디자이너에게는 커뮤니케이션이 중요한데,
나는 혼자 고립돼서 작업하는 스타일이야.
그래서 나 스스로 디자이너보다 아티스트에
가깝다고 생각해. 시간이 날 때마다 혼자
작업을 하지만 돈이 필요해지면 세상에 나와
클라이언트와 소통하지. 돈을 벌려면 하기

싫은 것도 해야 하니까. 내 포트폴리오는
그들에게 음식점의 메뉴판 같은 거야.
클라이언트가 내가 한 작업 중 그들이 원하는
것(혹은 그것에 가까운 것)을 고르면 나는
그것에 맞춰 작업을 시작해. 이런 시스템
자체에 불만은 없지만 상업적인 작업과 나
스스로 진행하는 프로젝트들이 그 균형을
잘 맞춰야 한다고 생각하지. 그 균형을
잃어버리면 더는 나다운 작업을 못 하게 될 거
같거든.

나는 이전까지 이렇게 진지한 모습의 그를
본 적이 없어, 이런 그가 반가우면서도
한편으로는 '역시 누구에게나 겉으로 잘
드러나지 않는, 숨겨진 면들이 있구나!'라고
생각했다. 내가 늘 고민해오던 것들이 나만의
것이 아니었다는 생각이 들었기 때문에 그의
진지한 인터뷰에 공감할 수 있었다. 나는
인터뷰 후에 비로소 그의 작업들에 대해서
다시 생각해보게 되었는데, 늘 유머러스하게
보였던 그의 작업 깊숙한 어딘가에 고독한
무언가가 있다고 느껴졌다.

베를린에 산지 7년이 되었다고 했는데,
그동안 네가 보고 느낀 베를린의 디자인 시장
혹은 아트에 대한 생각을 말해줘

베를린에는 많은 디자이너가 있지만 내가
아는 디자인 세계라 해봤자 너도 이미 다
알고있는 내 주변의 디자인하는 친구들
정도야. 아주 좋은 사람들이고 작업도
좋지. 사실 나는 그 시장이라고 불리는
메인스트림에 들어가길 원하는 사람은 아니야.

CRYSIS

디자이너 친구들 08 - Sebastien Fouldure

crysis
네온 작업 / 2011

그보단 조금 곁도는 아웃사이더에 속하는 사람이라고 생각해. 하지만 좋은 작업을 하는 사람을 만나면 작업을 좋아한다고 꼭 먼저 다가가서 이야기하는 편이지.

나는 아트 전공이 아니었기 때문에 아트쪽에서는 그야말로 아웃사이더야. 중간에 애매하게 껴있는 사람이지. 그 무리 안에 들어가 보려고 노력했던 적이 있었지만 거절당한다는 느낌을 받은 이후에는 시도할 필요성을 못 느꼈지. 어쩌면 보기와는 다르게 폐쇄적이기도 해. 자연스럽지 못한 느낌이어서 불편하고 나와는 많이 다르다는 느낌을 받았어.

베를린에서는 아트 관련 이벤트들이 많이 열리고 있어서 아티스트들에겐 활동할 기회가 많아지고 있어. 하지만, 반대로 너무 많은 숫자의 아티스트들이 모여들고 있어서 그들 개인에게 가는 기회는 점차 줄어들고 있는 추세야. 그런 점에서 이 도시는 점점 뜨거워져 가고, 이 도시에 사는 사람들은 점점 차가워져 가는 것 같아.

독일에서 어떤 디자인 교육을 받았는지, 그리고 어떻게 공부했는지에 대한 이야기를 듣고 싶어

내 경우만 놓고 보자면, 대학 시절 내내 혼자 공부했다고 해도 과언이 아니야. 내가 궁금해하고 배우고자 하는 것에 대한 욕구를 학교가 충족시켜주지 못했기 때문에 혼자 책을 보거나 리서치하면서 보낸 시간이 많았어. 좋은 선생님을 못 만났던 것 같아 아쉽지만 오히려 내가 만나온 사람들을 통해

많은 것을 배웠지.

지금 나와 〈Shake Your Tree〉 매거진을 함께 만들고 있는 친구들은 모두 십년지기 친구들이야. 그들이 나의 선생님이 되어 주기도 해. 그들에게 많은 것을 배우기도 하고, 영감을 받기도 하지.

마누엘은 콘셉트의 방향을 잡는 능력이 탁월하고, 플로리안은 컴퓨터 프로그램을 잘 다뤄. 그들은 나와 전혀 다른 성향의 사람들이지만, 지금은 서로서로 아주 잘 알고 있어. 파트너에 대한 신뢰를 바탕으로 각자의 개성을 존중하기 때문에 누군가의 결정을 대부분의 경우 지지해줘서 작업하기 쉬워.

독일에는 디자인을 배우기에 좋은 학교들이 많이 있어. 보통 학생들은 학교의 이름을 보고 선택하지 않고, 자신이 어떤 교수 밑에서 배우고 싶은지에 따라 학교를 선택하지. 좋은 교수들 밑에서 그들이 독일 디자인을 어떻게 이끌어왔고 지켜왔는지 보고 배우는 가운데, 좋은 작업을 할 수 있는 동기가 생기게 되거든. 교수들과 인간적으로 친분을 쌓는 게 좋다고 생각해. 그래야 그들이 무엇을 우리에게 가르치고자 하는지 확실히 알 수 있을 것 같아.

흥미 있는 작업을 접할 때면 나는 늘 그 작업을 한 사람의 삶이 어땠는지를 찾아보곤 해. 그래야 그 작업들이 어떻게 만들어졌는지 비로소 알 수 있거든. 내 작업에도 내가 평소에 고민하고 생각하는 것들이 묻어나겠지.

memento moni
아크릴, 종이, 에나멜 콜라주 작업 / 2012

항상 너의 작업은 나에게 기대감을 가지게 해. 지금까지 진행했던 프로젝트 중 가장 좋아했던 작업이 무엇인지 말해줘

어릴 적부터 작은 플라스틱 장난감을 모으는 걸 정말 좋아했어. 그래서 그걸 모티브로 작은 모형을 만들어 전시했었지. 어린 시절의 추억을 떠올리게 하기도 하고, 키치하면서도 우스꽝스러운 느낌이 드는 작업이었어. 20개 정도를 만들었는데 시간도 얼마 걸리지 않았고 만들면서 내가 정말 재미있었을 뿐 아니라 결과물도 마음에 쏙 들었어. 보통 평면작업을 주로 하는 내게 3D 작업은 새로운 시도였지.
그리고 친구와 둘이 하루 동안 커피숍에 앉아 머리 맞대고 고민해서 일주일 만에 만들어 버린 팬진Fanzine(팬Fan과 매거진Magazine의 합성어로 '동호인들이 만드는 잡지')이 기억에 남아. 그런 소규모 책자들을 직접 만드는 것은 빨리 만들 수 있어서이기도 하지만, 끝내고 나면 정말 큰 보람을 느끼기 때문이기도 해. 요즘 만들고 있는 〈Shake Your Tree〉 매거진은 정말 많은 미팅을 거듭한 끝에 오랜 시간을 두고 만들기 때문에 팬진과는 잡지에 쏟는 시간이나 정성에서 차이가 크게 나지. 세 번째로는 요즘 하고 있는 작업인데, 아트 이벤트의 하나로 핍아이Piepei를 만들고 있어. 아티스트 별로 에디션을 만드는 프로젝트인데 평소 이 기계를 정말 좋아하기 때문에 신나게 작업할 수 있을 것 같아.

핍아이는 달걀을 삶을 때 냄비에 같이 넣고 끓이면 반숙부터 완숙까지 자신이 원하는

삶기 정도에 맞춰 조리가 다 되었음을 노래로 알려 주는 달걀 모양의 기계이다. 독일에 오기 전까지만 해도 이러한 기계의 존재를 알지 못했는데 독일인들에게는 꽤 중요한 것인 듯싶다.

가장 좋아하는 아티스트나 디자이너 누구이고, 그들에게 어떠한 영향을 받았는지 궁금해

킴 히오르토이Kim Hiorthoy라는 노르웨이 디자이너를 가장 좋아해. 이유를 딱 집어 말할 수는 없지만, 그의 작업은 아주 러프하고 단순하면서도 보는 사람의 마음을 교묘하게 건드리는 것 같아. 북유럽 특유의 느낌을 풍긴다고나 할까. 굉장히 감성적인 작업들이지만 눈물을 흐르게 한다거나 하는 것은 아니야.

작가의 책을 가져와 보여주는데 그가 말하는 것이 무엇인지 조금은 이해할 수 있을 것 같았다. 그리고 그 책은 그가 그의 돈으로 가장 처음 구매했던 책이라고 했다.

그는 책을 만들되 얼마나 팔리는지는 전혀 신경 쓰지 않는 것 같아. 무언가 무신경하지. 이 책을 구하기도 굉장히 어려웠어. 또 룬 그라모폰Rune Grammofon이라는 노르웨이 출신 아티스트도 좋아해. 그는 음악과 관련한 작업들을 많이 해왔는데, 음악을 정말 그의 스타일에 맞게 시각적으로 잘 표현하는 것 같아. 그의 작품들은 보는 사람들의 호기심을 자극할 뿐만 아니라 정형화된 느낌도 전혀

oT
면 위에 아크릴, 에나멜을 입힌 작업 / 2012

mm
오일칼라, 아크릴, 에나멜 작업 / 2012

없어. 잘은 모르지만, 왠지 학교도 안 다녔을
것 같아. 내가 추구하는 작업 세계와는
전혀 다른 방향이지만 룬 그라모폰의
작품은 늘 나에게 영감을 줘. 북유럽 출신의
아티스트들에게는 겸손함 같은 것이 느껴져서
좋은 것 같아.

쉬는 날에는 보통 무슨 일을 해

보통은 그림을 그리는데, 남는 시간에 틈틈이
친구들과 팬진을 만들기도 해. 얼마 전에
아빠가 쓰시던 아코디언을 얻었는데 이걸
제대로 연주해 보고 싶어서 본격적으로
연습에 돌입했어.
작년에는 일을 너무 많이 했어. 그래서 잠도
잘 못 잤고, 휴식도 충분히 취하지 못했지.
올해부터는 일이 아무리 많아도 저녁에는 꼭
운동하려고 해. 농구를 하거나 헬스클럽에
가려고 생각 중이야.

베를린에서 꼭 가보아야 할 곳은 어디일까
혹시 추천해 줄 만한 곳이 있으면 말해줘

정말 많아서 고르기 힘든데, 강 근처를 따라서
산책하는 것도 좋고 공원에 가는 것도 좋아.
특히 트렙타워 공원Treptower Park이나 빅토리아
공원Victoria Park을 추천하고 싶어. 그래도
베를린에 왔다면 베르그하인 클럽은 꼭
가봐야 하지 않을까? (웃음)

**베를리너들은 흔히 농담처럼 베르그하인을
이야기한다. 사실 베를린에 왔다면 한 번쯤은
경험해 보아도 나쁘지 않을 것이다.**

내가 베를린에서 가장 싫어하는 곳은
바로 말할 수 있을 것 같아. 프랑크푸르트
토어Frankfurt Tor! 정말 그렇게 예쁘지 않은
건물도 찾기 힘들 것 같아. 그것을 제외하고는
베를린은 다 아름다운 것 같아.

너의 꿈은 뭐야

최종 목표라고 딱 하나를 짚어 말할 수는 없을
것 같아. 나는 그때그때 맡은 일에 최선을
다해 사는 것에 만족해. 대학을 다닐 때만
하더라도 하고자 하는 것도 많고 이루고자
하는 꿈도 컸는데, 졸업 후에는 그 생각이
많이 바뀌었어. 숲에 들어가 산림관리를
하거나 목수가 되고 싶기도 했는데 지금은
아티스트가 되기로 마음을 정했어.
나에게 기회가 찾아오면 그 기회를 잡되
성공하기 위해 너무 안달복달하긴 싫어.
그것보단 그냥 내가 하고 싶은 작업들을
하면서 살고 싶어. 그래서 얼마 전에 끝난
뮤직쇼 제안이 들어왔을 때도 기존에 내가
해오던 것이 아니었지만 '우선 해보자'하는
마음으로 하게 된 거야. 순간순간을 잘
헤쳐나가며 살고 싶어.

**인터뷰를 마친 후, 계단을 내려와 빌딩 밖을
나서는 나를 그가 다시 불렀다. 그의 전시
카탈로그를 주기 위해서였다. 카탈로그
표지에는 검은색의 볼드체로 'Ohne'(독일어로
'-없이')이라고 적혀있었다. 왠지 모르게
그 타이틀이 그에게 꽤 어울린다는 느낌이
들었다.**

디자이너 친구들 08 _ Sebastian Haslauer

deine mudder
플라스틱, 아크릴 장난감을 이용한
시리즈 작업 / 2012

230
231

totem1

개성 찾기
이미지메이커가 되다
Better Than One
독일 디자인과
베를린 디자인
함께 작업한다는 것

디자인
인
베를린

©용세라 Sera Yong

디자이너는 이미지 위에 텍스트를 얹는 것 이상으로
새로운 비주얼을 창조해야 한다. 하지만 소싯적, 그림
좀 그렸다하는 사람들도 막상 대학에 가면 컴퓨터
프로그램에만 얽매여야 하는 경우가 수두룩하다.
그래서 그런지 손으로만 그림을 그리다가 컴퓨터로
무언가를 만들어내야 하는 경우가 생기면, 얼빠져 있던
적이 한두 번이 아니었다. 포스터 크기의 백지 한 장을
채우는 일이 그땐 왜 그리 힘들었는지.

학생이라는 울타리를 벗어나서는 스튜디오를 열었고,
동시에 취직해 일도 시작했다. 당시에 내 의지대로
재미있는 프로젝트들을 하길 바랐지만 그것은 내 욕심에
불과했다. 사실 보통 부지런하지 않고서야 일을 하며
자기 프로젝트를 따로 진행하기란 정말 어렵고 힘들다.
(그럼에도 후배들이 조언을 구할 때면 늘 뭐라도 재미있는
디자인을 해보라고 권하게 되는 건 참 아이러니한 일이다)
그리고 결국 부업으로 삼고자했던 회사에 잡아먹혀 나의
정체성을 잃게 될 즈음 베를린에 오게 된 것이다.

이곳에 오고나서 한동안은 자연스레 서울에 있었을
때와 같은 연장선상의 작업들을 주로 했다. 핸드 드로잉을
위주로 한 추상적인 이미지들, 그리고 화려한 색깔을
사용한 작업들이 바로 그것이다. 사랑과 평화시장의
작업실에서 주로 해왔으나 회사를 나니기 시작하며
잊혀졌던 나의 '드로잉 스킬'들을 이곳 베를린에서 한껏
끌어올릴 수 있었다. 그렇게 새로운 형태의 오브제
소스들을 그려나가며, 규모와 매체에 구애받지 않는

작업들을 해나가기 시작했다. 사실 베를린에 온 후로는
금전적인 문제때문에 낮은 제작비용으로도 재미있고
생산적인 활동을 하는 것이 초창기 나의 과제였다.

실제로 한국과 달리 독일은 재료비가 금값이다.
한국에 있을 땐 재료비가 저렴하기도 했거니와 원하는
재료를 을지로나 동대문에서 쉽게 찾을 수 있었다. 하지만
독일에선 구하려는 재료가 있는 것은 그나마 다행인
경우다. 내가 항상 사용하는 미국제 색연필은 베를린에서
구할 수가 없어 미국에 갔다올 때 한 움큼, 한국에 들렀을
때 한 움큼, 잠시 미국에 갔다 오는 미국인 친구를 통해
한 움큼씩 구매할 수밖에 없었다. 조금이라도 부러질 것
같거나 누가 좋다며 빌려가는 경우에는 가슴이 찢어지곤
했다. 그래서 필요한 재료가 없을 때면 한국에 있었을
때가 떠올랐다. 친구와 둘이서 낑낑대며 2m가 넘는 철로
된 봉을 지하철을 타고 운반하거나 양문형 냉장고 크기의

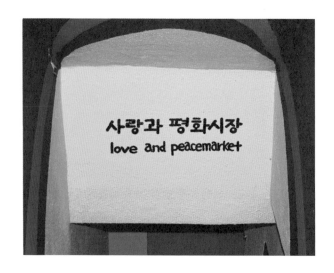

2010년 방배동에 만들었던
'사랑과평화시장' 갤러리 입구

합판을 사서 나르던 그때, 비록 몸은 힘들었지만 내
머릿속에 들어있는 비주얼을 표현해내기 위한 에너지가
충만했기에 참 행복했던 순간이었다. 그렇게 나는 훌쩍
떠나온 이곳에서 그 누구와도 아닌 내 스스로 '홀로서기'를
시작해야만 했다.

레지던시 프로그램에 참여하면서는 오롯이 내 작업의
방향성에 대해 고민하는 시간을 갖게 되었다. (레지던시
프로그램을 하는 동안에는 각기 다른 작업들을 하는
아티스트들이 선발되었기 때문에 딱히 그들의 작업에서
공통점은 찾지 못했다. 하지만 그들이 어떤 작업들을
하는지는 흥미롭게 지켜볼 수 있었다) 모순된 느낌의
이미지들을 한데 모아 조화롭게 만드는 것이 당시 내
작업의 주제였는데, 이를테면 회색 느낌의 황량한 고층
빌딩들과 대비되는 자연현상이나 기하학적인 느낌을
표현하는 것이었다. 정적인 형태의 도형들과 유기적인
선들을 한데 모아 그것들을 시각화하여 원래 작은 형태의
것들을 크게 만들고, 크기가 커야지만 이상해 보이지
않는 것들을 작게 그리는 등 여러 가지 시도를 해 보았다.
어울리지 않을 것만 같은 것들을 조화롭게 만드는 것에
재미를 느껴서다. 그런 것들을 한데 모으는 작업에선
무엇보다 레이어가 중요한 요소로 자리 잡기 시작했는데,
한 장의 포스터를 만드는데 줄이고 줄여도 백 개정도의
레이어들이 생겨나기도 했다.

디자인의 배를린

작업 안에서 여러 레이어들을 가지고 놀기
시작하면서 층층이 쌓여가는 작업 구조에 대해 흥미가
붙기 시작했을 때, 작업에 나만의 개성을 입히기 위한
방법들을 생각해보게 되었다. 사실 이름만 바꿔 놓으면
누가 한 디자인인지 전혀 모를 작업들을 보다보니,
(비록 그 작업이 매니아적 성향을 갖거나 예쁘지 않은
디자인일지라도) '개성'을 찾는 일이야 말로 가장 중요한
것이라고 깨닫게 되었다. 사실 이 때문에 딜레마에
빠지기도 했다. 남의 작업을 보며 영감 받지 않기 위해
'리서치를 많이 하지 않아야 한다는 것'과 남의 작업들과
비슷한 느낌을 피하기 위해 오히려 '리서치를 더 해야
한다'는 두 가지의 갈림길에 놓이게 된 것이다. 결과적으로
컴퓨터 앞에만 앉으면 게을러지는 탓에 자연스럽게
전자의 길을 걷게 되었지만, 디자이너에게 어느 정도의
리서치는 필요하다는 생각도 든다. 디자이너라면
트렌드를 읽어낼 수 있는 안목도 갖추어야 하기 때문에.

인턴십을 하는 동안에는 여러 프로젝트들을 진행하며
새로운 작업 방식들을 시도해 볼 수 있었다. 한국과
달랐던 점이 한 가지 있었다면, 한국은 디자이너와
일러스트레이터의 경계를 구분짓는 반면 베를린에서는
그 경계가 모호하다는 것이다. 한국에서는 손으로 그림을
그려가며 포스터를 만드는 사람이 B급 취급을 받기
일쑤였다면, 이곳에서는 오히려 환영받는 분위기였다.
그들은 모두 이미지메이커라고 불렸는데, 사람들은 내게
그 이름을 붙여주었다. 나는 그 표현이 정말로 좋았다. '그
어느 곳이든 이제는 만능엔터테이너가 사랑받는 시대가
온 것인가'라고 생각하며 스스로 우쭐해지기도 했으니
말이다. 그도 그럴 것이 사랑과 평화시장의 첫 번째
전시이자 한국에서의 내 졸업 전시는 이상한 시선들을
감내해야 했던 작업이었다. 하지만 베를린에서는 꽤 많은
사랑을 받았고 심지어 많은 유럽 학생들이 인턴십 지원
메일들을 보내주었을 정도였다. 기존의 디자인 영역에서
많이 벗어난 작업들, 우리가 했던 일종의 실험들이
이역만리 낯선 타국 사람들에겐 인정받은 것이다.

이런 생활 덕택에 베를린에 온 이후, 나는 하루하루
작업하는 재미를 느꼈고 내 작업에 대한 확신을 가지게
되었는데, 아쉽게도 이는 한국에서 대학을 다니며 느끼지
못했던 것들이었다. 하얀 바탕 위에 거침없이 무언가를
새롭게 쏟아낼 때의 그 시원한 순간들. 심지어 작업이
더하고 싶어서 어떨 땐 점심 먹으러 다함께 나서는 길조차

호주 예술전문 매거진 〈desktop〉의
커버 디자인 작업 / 2013

〈ZEIT〉 Campus Berufsbilder의 커버 및
내지 일러스트레이션 전부를 맡아 진행한
작업 / 2014

아쉽게 느껴졌다. 대학 때부터 본의 아니게 아끼고 있던 타블렛도 베를린에 온 후 제 역할을 다하기 시작했다. 그 시기에는 스튜디오에서 집으로 돌아온 후나 스튜디오에 나가지 않는 주말에도 계속해서 무언가를 만들고 싶어 이것저것 많이 시도해보았다. 나만의 스타일을 찾고 싶어 어떻게 해야 보는 이들이 새롭고 신선하게 느낄까, 어떻게 하면 독일 친구들과 차별성을 가질 수 있을까에 대한 고민을 계속하였다. 그런 고민 끝에 나온 작업물에 대한 반응은 보통 신선하다는 것이었다. '이번에는 이런 식으로 해봤으니 다음번에는 또 다른 식으로 해봐야지' 하며 스스로 배워나가고 있는 느낌은 나에게 새로웠지만 기분이 좋은 것과 동시에 '어떻게 하면 더 새로울 수 있을까? 실망시켜서는 안될텐데…….' 같은 걱정이 이어졌다. 걱정이라기보다는 일종의 전략세우기라고 말하는 쪽이 가깝겠다. 타입디자인이나 콘셉트, 일러스트레이션, 애니메이션 등 다양한 분야를 아우르는, 한 마디로 활용성이 큰 디자이너가 사랑받게 되는 것은 당연했다. 그래서 나는 여러 면들을 모두 보여주기 위해 고군분투했다. 스튜디오는 한 분야에 치중해 잘하는 사람보다는 멀티플레이어와 함께 일하고 싶어 하므로 나의 숨겨진 역량까지 보여주려 스스로 노력하게 되었다.

프로젝트를 받고 나면 아이디어 구상과 함께 작업을 시작한다. 그리고 며칠 후에 일차적인 아이디어 스케치를 갖고 프레젠테이션을 한다. 대부분 서양권

출신이고 내가 한국에서 와서인지 내 차례가 되면
모두들 몰려와 내 작업의 어떤 점이 좋고 또 어떤 점이
더해지면 더 좋겠다라는 의견을 자유롭게 공유했다.
나에게 스튜디오는 곧 학교인 셈이었다. 기존에 생각하지
못해봤던 방식으로 작업을 풀어나가기도 하고, 어떻게
마무리를 하면 완성도가 더욱 높아질지에 대해 배울 수
있었던 시간이었다. 가끔은 한 프로젝트를 다른 인턴들과
동시에 작업한 후에 한 작업만을 뽑는 경쟁시스템을
하기도 하는데, 그마저도 경쟁이 아닌 재미있는
놀이같았다.
인턴으로 들어온지 얼마되지 않았을 때 독일의
마인츠라는 도시에서 열리는 독립출판 페어의 한
이벤트에 참여하게 되었다. 스튜디오의 디자이너 4명과
플래그flag를 만들게되었는데 내 디자인이 뽑히지는
않았지만, 디자인을 하는 내내 재미있다는 생각이 계속
맴돌았다. 동시에 서로 다른 스타일의 디자이너들이 같은
주제를 가지고 판이하게 다른 작업을 만드는 모습을 보는
것만으로도 많은 것을 배우게 된다. '저 사람은 저런식으로
접근을 했고, 또 이 사람은 전혀 다르게 접근을
했구나.'라는 것을. 그리고 우리의 디자인은 스튜디오에서
아이케가 직접 뽑아 추려서 보내지 않고 다함께 모여
서로의 작업을 보고 코멘트하는 것으로 마무리하였다.
모든 디자인은 클라이언트에게 보내지며, 그들이 최종
디자인을 결정하게 했기 때문에 뭔가 납득할 수밖에 없는
합당한 시스템이었다.

독립출판 페어를 위해
디자인한 플래그 / 2012

영국 맨체스터 기반의 아티스트 Jon Bland의
No fly posters 프로젝트를 위한 포스터 디자인.
라운드별로 유명 디자이너, 스튜디오들이
참여했다. / 2012

에콰도르에서 열린
HORT 전시 포스터 / 2012

Better Than One

인턴십이 끝나고 프랑크푸르트에 위치한 아트센터 무종투름Mousonturm의 작업들을 여러 차례 맡게 되었다. 클라이언트에게 독일어 텍스트를 받고 그것을 토대로 포스터를 만들어 내는 것은 나에게 큰 어려움이었다. 같은 텍스트를 읽더라도 독일 디자이너들이 이해하는 텍스트와 나를 한 번 거쳐 이해되는 텍스트는 전혀 다른 종류의 작업물들을 만들어 냈기 때문이다. 특히나 예술 관련 이벤트에 관한 것이어서 더욱 내 상식 선에서는 이해가 되지 않는 모호하고 애매한 주제들을 다룰 때가 많았다. 하지만 그것이 신선해 보일수도 혹은 쌩뚱맞아 보이기도 했다.

특히 'Glauben zu wissen안다고 믿는 것들' 타이틀의 캠페인을 진행할 때는 스튜디오 친구들이 내 이해를 돕기 위해 모두 한 마디씩 덧붙여 주었지만, 그들도 완전하게 설명할 수는 없었다. 그도 그럴것이 독일인들에게도 모호한 주제였기 때문이다. 그 캠페인과 묶여 진행되는 여러 공연들의 내용이 대체로 '믿음이라는 것에 대한 통찰'을 주제로 삼았는데, 내가 보는 것을 그대로 믿을 것인지, 과연 보이는 것이 전부일지에 관한 의문으로 시작되는 것들이었다. 어찌됐든 나는 마감일 전에 무언가를 만들어내야 했고, 그래서 다른 친구들이 하나의 종류를 만들 때 다섯 가지 이상의 작업을 만들었다. 이 순간만큼은 질보다 양으로 승부해서 그중에 하나라도 좋은 것이 나오길 바랐다.

스튜디오의 디자이너들은 내 작업을 좋아했지만 정작

246
247

디자인 인 베를린

클라이언트에게는 너무 모호하다는 이유로 선택받지
못했다. 하지만 브레인스토밍에서부터 막혀버린 최초의
프로젝트라 지금까지도 잊을 수 없는 추억이 되었다.

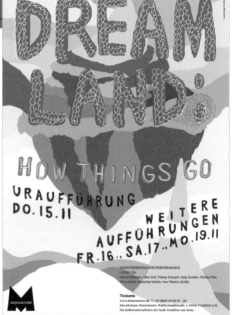

Mousonturm 'Dream Land' 캠페인 포스터
(하단이 실제 사용된 디자인) / 2013

디자인 의 베를린

Mousonturm 월 프로그램 전단 / 2012(상), 2013(하)

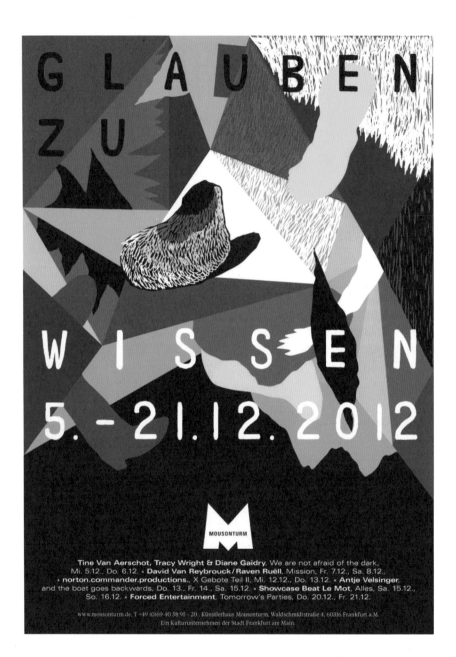

Mousonturm의 'Glauben zu wissen' 캠페인을 위해
만든 포스터로, 채택되지는 못했다. / 2012

Tine Van Aerschot, Tracy Wright & Diane Gaidry, We are not afraid of the dark,
Mi. 5.12., Do. 6.12. • **David Van Reybrouck / Raven Ruëll**, Mission, Fr. 7.12., Sa. 8.12.,
• **norton.commander.productions.**, X Gebote Teil II, Mi. 12.12., Do. 13.12. • **Antje Velsinger**,
and the boat goes backwards, Do. 13., Fr. 14., Sa. 15.12. • **Showcase Beat Le Mot**, Alles, Sa. 15.12.,
So. 16.12. • **Forced Entertainment**, Tomorrow's Parties, Do. 20.12., Fr. 21.12.

www.mousonturm.de, T +49 (0)69 40 58 95 – 20 , Künstlerhaus Mousonturm, Waldschmidtstraße 4, 60316 Frankfurt a.M.
Ein Kulturunternehmen der Stadt Frankfurt am Main.

Mousonturm 'Schultheatertage' 캠페인
포스터, 접어서 전단으로도 사용되었다. / 2013

디자인 읽는 베를린

Mousonturm 'Arab contemporary'
캠페인 포스터 / 2012

Mousonturm을 위한 'Tanz im Mousonturm'
캠페인 전단 / 2012

서울에서 나고 자란 내가 독일인들과는 다른 감성을 가진 것은 장점으로 작용하기도 했다. 그들이 브레인스토밍을 할 때 떠올리는 것과는 다른 것을 떠올릴 수 있기 때문이다. 그들에게 당연스럽게 느껴지는 것이 나에게는 전혀 다르게 이해되기도, 내가 떠올리는 어떤 것이 그들에게 신선하게 비춰지기도 했다. 그래서 전혀 다른 문화권에서 자라온 사람들과 하는 콜라보레이션은 늘 새로운 작업물을 만들어 낸다.

파블라와 나는 바로 그런 점에 재미를 느껴 함께 작업을 시작했다. 우리 둘은 HORT에서 인턴십을 할 때 처음 만났고, 그녀는 인턴십 후에 프라하로 돌아갔다. 나는 계속 베를린에 남아 살고 있지만 우리는 여러 매거진에서 작업을 의뢰받아 지금까지 좋은 팀워크를 자랑하고 있다. 그녀는 지금 석사를 마치고 프라하의 아티스트에게 지원되는 건물의 한 스튜디오를 친구들과 공유하며 작업하고 있고, 우리는 따로 또 같이 작업을 이어가고 있다.(2014년, 그녀는 체코의 방송국에 취직해 각종 영화와 드라마의 티저영상을 만들고 있다)

우리가 함께 작업을 시작하게 된 건 After School Club 디자인 페스티벌 워크숍에 참여하면서부터였다. 함께 오펜바흐로 향하던 버스 안에서도 우리는 따로 앉아 긴 시간 동안 잠만 청하며 그리 친해질 기회가 없었는데, 우연히 이야기를 나누다보니 비슷한 관심사와 꽤 많은 공통점을 발견했다. 그덕에 금방 친해질수 있었고, 워크숍에서 돌아온 후 브뤼셀Brussels에서 열린

Visual Grammar 프로젝트에서 우리는 본격적으로 함께
작업하기 시작했다.

이 프로젝트는 'We want soul'이라는 콘셉트로
디자인한 포스터인데, 처음 함께 작업해보는 탓에
우리만의 방식이랄 것이 아직 만들어지지는 않았다.
그래서 지금이야 하루이틀이면 끝낼 작업을 그땐 꽤
오랜 시간이 걸려 마칠 수 있었다. 결국에는 SOUL 중 두
자씩을 맡아 작업했고, 완성된 각각의 작업을 이리저리
붙여본 끝에 좋은 조합을 만들어냈다. 처음에는 각자의
스타일대로 작업을 했고 그것들이 조화를 이룰지도
의문이 들었지만, 합쳐보니 의외로 좋은 결과가 나왔다.
그리고 이 작업을 계기로는 서로 어떤 식으로 함께
작업하면 좋을 지 명확해졌다.

우리는 초창기부터 PRAOUL www.praoul.com 이라는 이름을
지어 사용했다. PRAOUL은 프라하와 서울의 합성어로
Haw-lin의 이름을 농담처럼 따라하다 짓게 된 것인데,
작업 초창기부터 사용하기 시작해서 이제는 바꿀 수가
없게 되었다. 우리는 핑퐁게임처럼 이미지를 교환해가며
완성작을 만들어 낸다. 주제에 대한 아이디어가 일치되고
나면 우리 중 한 명이 이미지를 만들기 시작하고, 그다음
상대방에게 이미지를 전달한다. 그리고 그것을 고치거나
덧붙이거나 하며 작업을 이어나간다. 이 과정은 둘 다
베를린에 살고 있을 때부터 해왔기 때문에 떨어져 있다고
해서 크게 달라진 점은 없다.

Pavla Nesverova와 함께
디자인한 Modern Theory의
'Visual Grammar' 프로젝트
포스터. 부제는 'We want
soul'이다. / 2012

팀을 이뤄 작업하는 가장 큰 이유는 내가 가지지 못한 상대방의 좋은 능력으로 시너지 효과를 얻기 위함인데, PRAOUL은 딱 그에 적합했다. 작업물에서 하나가 아닌 두 사람의 개성을 보여주기 때문에, 그녀와의 작업은 늘 든든한 보험 같았고 신나는 모험이었다. 파블라는 보통 추상적인 형태를 이용해 작업하는데, 그 분위기가 내가 만든 형태를 만나 이전에 내가 만들어 보지 못했던 오묘한 분위기를 발생시킨다. 그리고 우리가 함께 작업하는 것을 좋아하는 이유가 하나 더 있는데, 그것은 우리 둘 다 그리 어려운 사람이 아니라는 점이다. 웬만하면 서로의 의견을 수긍하고 특별히 부딪칠 일이 없었는데, 이는 서로에 대한 신뢰가 바탕이 된 것이었다. 우리는 보통 만들고자 하는 아이디어가 겹치면 그것을 그대로 밀고 나가고, 각기 다른 의견이 있으면 그 둘을 모두 수용해서 작업한다. 어떨 때는 몹시 시끄러운 작업물이 나오기도 하지만 그것도 하나의 콘셉트라 이야기하고 싶다.

Pavla Nesverova와 디자인한
독일 〈Tush〉 매거진 아트워크.
구약성서의 내용을 차용해 사과와
뱀의 이미지를 이용했다. / 2013

Pavla Nesverova와 디자인한
스페인 〈Ponytale〉 매거진
아트워크 / 2013

Pavla Nesverova와 디자인한
PRAOUL 2014 새해 카드 / 2013

파블라와 이야기하다 알게 된 사실은 북유럽과
동유럽의 다른 국가 친구들에게 독일은 내가 생각했던
것 이상으로 친근한 국가라는 거였다. 우리가 영어를
배울 때 그들은 독일어를 배울 만큼, 기본적인 독일어를
습득하고 있다. 심지어 그들 중엔 언어를 막론하고
독일에서 일하며 사는 것을 꿈꾸는 사람도 있을 정도이다.
베를린에도 그들만의 꽤 큰 커뮤니티가 존재하는데, 우리
집 주변에만 해도 체코 음식점이나 폴란드인이 운영하는
바, 오스트리아인이 하는 편집숍 등이 많이 있다. 그래서
파블라 역시 언젠가 베를린으로 다시 돌아오기를 꿈꾸고
있다.

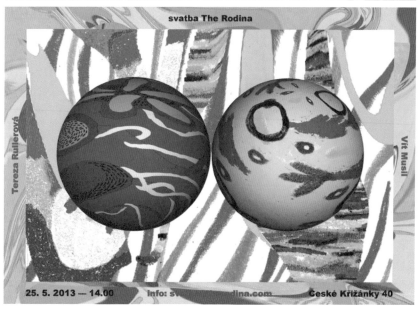

디자인의 베를린

Pavla Nesverova와 디자인한 체코
디자인듀오 'The Rodina'의 웨딩
카드 / 2013

Pavla Nesverova와 디자인한
'No light, No shadow' 포스터.
플라톤의 동굴이론에서 내용을
차용했다. / 2014

나는 특별히 독일 디자인에 매료되어 독일행을 결정한
것은 아니다. 그도 그럴것이 한국 디자인과 학생들의
로망이었던 네덜란드나 스위스 디자인에 비해, 독일의
디자인에서는 독일만의 특별한 개성을 찾을 수 없었기
때문이다. 하지만 막상 유럽에 나와보니 유럽의
디자이너들은 독일이란 나라에 주목하고 있었다.

독일의 대표적인 디자인 스튜디오들의 작업들을 보면
색과 그리드의 사용이 자유롭다. 정제되고 단순하지만
강렬한 바우하우스만을 생각해서는 요즘의 독일 디자인을
설명할 수 없다. 독일의 디자인에선 그들이 정해 놓은
시스템 안에서 디자인을 하지 않으려는 자유분방함이
느껴진다. 물론 그 시대에 유행하는 디자인 경향에
동떨어져 있다고 할 수 있을 만큼 자유롭지는 않지만,
다양한 스타일의 디자인이 공존하기에 신선하다.
마치 한 사람이 작업한 것 같은 천편일률적인 디자인을
탈피한 것처럼 보인다. 내가 좋아하는 독일 디자이너들의
작업들을 보면 갤러리에 걸릴 작품인지 수백 장이 붙여질
포스터인지 헷갈릴 정도로 장르와 장르의 경계에 있는
작업들이 많다.

베를린에 오기 전 독일의 디자인에 대해 가져왔던
생각과 베를린은 잘 연결되지 않는 조합이다. 그나마
동베를린 지역의 DDR 건물들이 내가 가져왔던 생각에
부합되는 정도였다. (각잡힌 모양에 군더더기 없는
겉모습이 내가 독일에 대해 떠올려온 이미지다) 실제
베를린은 억눌려있던 것에서 기지개를 펴듯 개인의

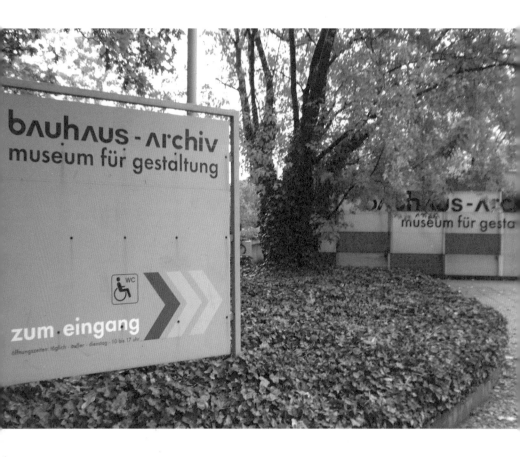

바우하우스 아카이브 뮤지엄
Klingelhoeferstrasse 14, 10785 Berlin

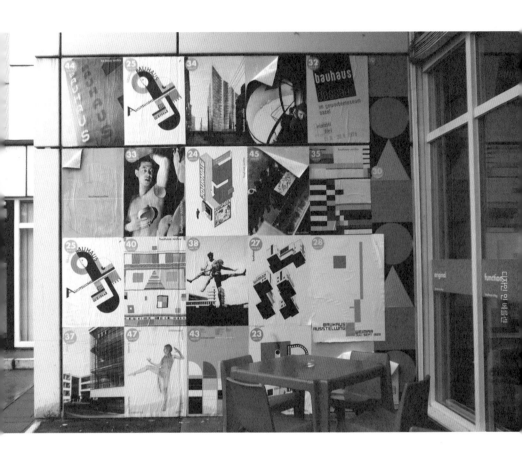

활발한 개성이 굉장히 존중받고 있다. 마치 도시 전체를
온통 뒤덮고 있는 그래피티와 비슷한 맥락으로 이해하면
좋을 것이다. 동시에 단순하면서 구조적이지만 강렬하고
뚜렷한 매력도 갖고 있다.

　　제 2차 세계 대전 이후 독일에는 바우하우스를
계승하기 위해 울름조형대학이 설립되었는데, 1968년
폐교되기 전까지 독일의 그래픽디자인에 많은 영향을
미친 곳이다. 현재 독일의 그래픽디자인은 독립적인
개성을 추구하는 스튜디오들이 늘어나는 추세이지만
그럼에도 불구하고 독일 디자인은 보다 개념적이라는
특징을 가지고 있다.

　　나는 독일의 디자인 스타일을 세 부류로 나누는데,
하나는 구조적인 형태에 집중하는 '독일다운' 디자인,
다른 하나는 독일다움에 트렌드를 더한 (학생들이나
새로운 스튜디오들에서 흔히 볼법한) '덜 독일다운'
디자인, 그리고 나머지 하나는 그 두 부류를 벗어난
'베를린다운' 디자인이다. 베를린다운 디자인은 비단
베를린의 스튜디오들을 부르는 표현은 아니다. 나름
비주류를 추구하는 마이너 감성의 강렬한 스타일을
말한다. 흥미로운 것은 그들의 '마이너' 스타일이 이제는
'메이저'가 되었다는 사실이다. 나에게 그러한 작업들은
무료한 디자인 세계에 단비같은 존재로 다가온다.

현재 독일다운 디자인을 하는 디자이너들은 쉼없이 바뀌어가는 디자인 트렌드를 맞춰가면서도 그들의 스타일을 고수하고 있다. 시안Cyan, 우베 뢰쉬Uwe loesch, L2M3, 폰스 힉만Fons Hickmann, 하이네/렌쯔/지즈카Heine/lenz/Zizka 등이 그 스타일의 명맥을 이어가고 있으며 HORT, Bureau Mirko Borche, Vier5 등이 독일에 베를린다움을 더한 스튜디오들이다. 그들은 독일다움을 기반으로 출발했기 때문에 그 특징들을 가져가면서도 동시에 다양한 개성들을 보여준다. 스튜디오들은 아티스트들과의 콜라보레이션을 자주 선보이는데 딱 하나를 그들의 스타일로 정립시키기보다는, 자유분방한 시도를 통해 자신들의 스타일을 대변하고자 한다. 그들의 다음 작업들이 계속해서 기대되는 건 바로 이 때문이다. 어떤 아티스트와 작업하면 좋을지, 그들을 어떻게 활용할지가 중요하기 때문에 스튜디오들의 아트 디렉션 능력은 다른 무엇보다 주목할만 하다. 그들을 보며 느낀 점은 지금까지 단순히 책상 앞에 앉아 작업하던 디자이너의 모습에 변화가 필요하다는 것이다. 디자이너가 아트디렉터가 되면 결과물에 대한 예상이 빠르기 때문에 시행착오가 줄어든다. 또한 적재적소에 아티스트와의 콜라보레이션을 진행할 줄 안다는 장점이 있다. 그렇기 때문에 독일 디자인은 점차 그 폭을 넓혀가는 중이다.

서울에서 친구와 스튜디오를 할 때에는 콜라보레이션의
개념이 미비한 상태였다. 한 포스터는 내가 만들고 또
다른 포스터는 다른 사람이 만드는 식으로, 당시에는
콜라보레이션이 주는 시너지 효과에 대해 전혀 체감하지
못했다. 게다가 나의 작업에 누군가가 터치를 한다든가 또
내가 다른 사람의 작업에 간섭하는 자체를 꺼려했었다.
지금 생각해보니 한국에 있는 동안 무의식적으로 이상한
자존심을 부렸었지 싶다. 그래서 베를린에 오고 나서야
새롭게 시작하는 기분이 들었고, 이런저런 시도들을 하는
것에 거리낌이 없어졌다.

　　스튜디오에서 일하면서 가장 처음으로 한
콜라보레이션 작업은 〈Wallpaper*〉 매거진 핸드메이드
이슈의 커버 디자인이다. 다섯 디자이너가 한 테이블에
앉아 시작된 작업은 누구의 진두지휘 하에 진행되는 것이
아니었다. 우리는 모두 동등한 위치에서 어떤 식으로
작업을 할지 머리를 맞대고 어떤 스케치를 할 것인가에
대해 고민했다. 그러다 우리 모두 각자 다른 스타일을
가진 디자이너이므로 굳이 어려운 의미를 붙여가며
힘들게 작업할 필요가 없다는 결론을 내렸다. 결국에는
심각함은 잠시 접어두고 재미있게 게임처럼 작업을
하기로 결정했는데, 무엇을 그렸는지 명백하고, 보는
사람들 또한 어떤 것을 그렸는지 빠르게 인지가 가능한
것에 초점을 맞추었다. 가장 우스꽝스럽고 별뜻없는
스케치를 그린 후 12조각으로 잘라 각자 원하는 대로
꾸미고 다시 한 화면에 원래의 스케치대로 붙이든,

영국의 〈Wallpaper*〉
매거진의 핸드메이드
이슈를 위해 디자인한
커버 / 2012

디자인의 발롤린

뒤죽박죽으로 붙이든 시도하기로 했다. 우리는 작업실에
있는 스프레이, 테이프, 파스텔, 색연필, 펜, 마카 등
다양한 재료들을 이용해 스케치들을 제각각 채워나갔고
이 작업은 몇 시간이 안돼서 끝이 났다.

　　다른 누군가와 작업하는 것이 쉽지만은 않았다.
나 혼자 작업하면 금방 끝날 지름길을 두고 멀리 돌아가는
기분이 들기도 했었다. 하지만 무언가 새로운 것을 시도해
보고 싶다거나 내 작업에서 또 다른 장점을 찾고 싶다면
이것만큼 좋은 대안은 없다는 것을 그때 몸소 깨달았다.

　　유럽 친구들의 이야기를 들어보면 학교에서부터
프로젝트를 진행할 때 팀 작업을 많이 한다고 한다.
하지만 한국에서 학교를 다니며 개인작업을 주로 한
나로서는 팀 작업에 대한 명백한 이유를 찾지 못했었다.
베를린에 와서야 그 이유들에 대해 알게 되었는데,
오펜바흐에서 커뮤니케이션 디자인을 공부하고 있는
박영은에게 좀 더 자세한 이야기를 들어볼 수 있었다.

독일 학교에서는 그룹으로 작업을 굉장히 많이 한다고 들었어.
얼마나 자주 팀 작업을 하며, 그들이 이것을 선호하는 특별한 이유가
무엇이라고 생각해

독일 예술학교에서 팀 작업의 비중은 학교에 따라 다르지만,
대부분의 디자인학과에서는 팀 작업을 실전의 한 예로 생각하여
중요시 여기는 편이야. 팀 작업이 완성되었을 경우 개인작업보다 더
높은 평가를 해주며, 그 팀의 각각 구성원이 역할분담을 얼마나 잘
했는지 그리고 한 팀으로서 그 팀이 얼마나 서로 잘 융화되어 작업을
진행하였는지를 중점적으로 보지. 독일 학생들 역시 그룹과제를
선호해. 독일의 사회민주주의, 즉 사회 전체의 이익을 개인의 자유나
권리보다 우선시하는 사상 때문에 독일의 학생들은 뭐든 같이하는
것이 혼자하는 것보다 이롭고 더 좋은 성과를 이룰 수 있다고
믿고 있어. 좀 더 솔직히 말하면 팀 작업을 함으로써 좀 더 잘하는
친구의 도움을 받아 본인이 가지고 있는 부담이나 능력을 커버하기
위해서이기도 해. 이러한 이유로 독일 학생들에게는 팀 작업을 할 때
'(교수들도 인정한) 능력자 찾기'가 하나의 과제이기도 하지.

그렇다면, 팀 작업은 어떤 식으로 진행되는지 궁금해

팀 작업의 첫 순서는 그룹 찾기야. 외국인 학생으로서 팀 작업에서
가장 불편한 부분이기도 하지. 팀 작업이 의무로 수업에 정해져 있는
FH Fachhochschle의 경우에는 그룹을 찾는 것이 어렵지 않지만, 수업의
내용이나 주제를 중요시 여기며 자유롭게 작업 방식을 선택할 수
있는 예술학교나 조형학교에서는 호흡이 맞는 팀을 찾지 않는 이상
굳이 팀 작업을 할 이유는 없어. 게다가 안전함과 확실함을 추구하는
독일인의 특성상 커뮤니케이션의 위험과 불편함을 무릅쓰고 외국인
학생과 작업하려는 학생은 드물어. 이 때문에 종종 동양인 학생들은
언어가 잘 통하는 같은 나라 학생끼리 그룹을 지어 작업하거나
작업에 필요한 기술이나 도움을 스스로 찾아가며 힘들게 혼자
작업을 하기도 해.

>>So Social<<

스튜디오 L2M3를 이끄는 디자이너이자 타이포그래피 클래스의 교수인
Sascha Lobe가 그의 학생들과 계획, 주최하는 International Type
Symposium hfg Offenbach를 위한 전반적인 디자인을 맡았다.

Play, Roll and Jump
뒤셀도르프의 슈멜라하우스(Schmelahaus)에서 열린 Aldo Van Eyck의
(2차 세계대전 이후 아이들을 위해) 약 700개 이상의 놀이터 건축 디자인
전시에 참여한 포스터로 타이포그래피 클래스 프로젝트이다.

내 경우 그룹으로 작업을 하는 것은 특별한 시너지를 낼 수 있어
긍정적으로 생각해. 네가 생각하는 팀 작업의 장단점은 무엇이야

열심히 하는 구성원에게 모든 부담을 맡기고 개인생활에 좀 더
신경쓰는 친구들을 많이 봐왔어. 일종의 무임승차인 셈이지. 열심히
하는 사람이 손해 본다는 점이 팀 작업의 가장 큰 단점이 아닐까?
일만큼 휴식도 중요하게 생각하는 게 독일 사람들이라 실제로 팀원
중에 하나가 작업이 진행되는 중간에 휴가를 떠나 몇 주씩 연락이
안돼서 애먹는 경우가 종종 있었어. 이러한 문제 때문에 메일을 쓰고
전화를 해서 해결방안을 찾으려고 한다면, 부디 '문화차이 때문에
이해할 수 없다'는 독일인들의 쿨한 답변에 놀라지 말아야 해.
이러한 몇몇 극단적인 예를 제외하고는 좋은 점도 물론 있어.
독일 학생들은 더 좋은 것을 받아들이고, 그들과 다른 관점으로
아이디어를 냈을 때 인정해주는 포용력을 가지고 있어. 또 그룹에
포함되었을 때 그룹 멤버로서 명확한 책임감을 가지고 본인이
해야할 일을 스스로 찾아내서 하지. 서로 이해하지 못하는 부분은
대화로 해결하려는 노력을 볼 수 있는데, 이건 분명 팀 작업이 개인
작업보다 더 좋은 성과를 내는데 큰 도움을 주기 때문일거야.

**포트폴리오는 다른 무엇보다도 눈에 띄어야만이 살아남는다. 그런
의미에서 콜라보레이션 작업들은 개인 작업들과는 별개로 나의
숨겨진 장점들을 부각시켜주면서, 포트폴리오에 힘을 실어주는
것 같다. 나 역시도 다양한 영역의 아티스트들과 콜라보레이션을
진행하며 여러 가지 시도들을 하는 것이 현재의 목표다.**

UP! Pop-UP Shop

UP! Pop-UP Shop은 학생들의 자기 주도적 프로젝트 제작을 함께 응원하고 후원하며 활성화하기 위해 시작되었다. 학교 친구인 Marina Kampka와 함께 학생 스스로 제작되고 진행된 공동 프로젝트로, 팝업숍의 특징을 살려 매 번 각기 다른 환경과 조건에서 일시적으로 숍을 열면서, 다른 학교 학생들이나 외부인들과의 소통이나 커뮤니티 공유의 장소를 제공하고 있다.

디자인, 인 베를린

Eike König
44flavours
Siggi Eggertsson

디자이너와의
대화

01

Eike König

스튜디오 HORT는 독일어로 '탁아소', '방과 후 학교'라는 뜻으로 창의적인 사람들의 플레이그라운드를 표방하고 있다. HORT의 디자이너들은 서로에게 배우고, 함께 모험하며 일하고 놀기도 한다. 지금이야 베를린에 정착한 또 다른 이유들이 생겨나고 있지만, 아이케는 한국에 있는 나를 이곳 베를린으로 이끈 첫번째 이유이다. 한국에서는 찾아보기 힘든 권위적이지 않은 모습과 유쾌하고 무게잡지 않는 모습 때문에 그는 한때 나의 롤모델이기도 했다. 내가 그를 처음 만났을 때, 그는 1988년 서울 올림픽에 체조선수로서 갔던 적이 있다고 얘기했다. 현재의 몸은 흡사 곰에 가깝기 때문에 나는 당연히 농담인 줄 알고 웃고 넘겼으나 후에 그것이 사실임을 알고 놀라움을 감출 수 없었다. 아이케는 17살까지 체조선수로 활약했었으나 고된 훈련을 견디지 못해 체조선수의 꿈을 포기하고, 담슈타트Darmstadt의 그래픽디자인학교에 입학했다. 하지만 2년 후 엄격하고 흥미롭지 않은 교육방식에 회의를 느껴 학교를 관두고

한 레코드회사에 디자인 인턴으로 취직했다. 그리고 이내 회사는 그의 재능을 높이사 그를 크리에이티브 디렉터 자리에 앉혔다. 그로부터 1년 후, 그만의 독특한 디자인 세계로 아이케는 빠르게 명성을 쌓아가기 시작했고, 회사일 외에도 많은 프리랜서 일들이 물밀듯 들어왔다. 결국 아이케는 디자인 스튜디오 HORT를 만들어 독립했다. 현재 그는 오펜바흐에 위치한 HfG에서 교수로 재직 중이며, HORT는 2011년 독일의 비주얼 리더로 선정됐다. 2014년, 20주년을 맞이하는 HORT는 Disney, Universal Music, IBM, Volkswagen, The New York Times, Nike 등 굵직한 클라이언트와 일하며 독자적인 스타일을 구축하고 있다. 얼마 전 회의 중에 그가 했던 이야기가 오랫동안 기억에 남을 것 같다. 그래픽디자이너의 역할은 무궁무진하다는 것. 그리고 그것들을 발견해야 하는 것이 우리들의 몫이라는 것.

디자이너의 대화 01 _ Eike König

www.hort.org.uk

대학교를 그만두었는데, 그 이유가
무엇이었는지 궁금해. 그리고 아이러니하게도
현재 대학교에서 학생들을 가르치고 있는데,
다시 학교로 돌아오게 된 이유는 또 무엇인지
듣고 싶어

디자인을 공부하고 싶다는 생각은 어렸을
적부터 해오던 거였어. 아버지가 독일에서
손꼽히는 건축가였기 때문에 알게 모르게
영향을 받은 것도 있고. 운 좋게도 담슈타트
디자인학교에 입학하게 됐는데 이 학교는
바우하우스를 계승한 울름조형대학교의
영향을 받은 학교로, 유명한 코스들을 가지고
있었고 내가 살던 곳과도 가까웠어.
지금 생각해보면 색과 구성에 대한 수업이나
타이포그래피 수업들을 통해 많은 것을
배웠던 것 같아. 하지만 늘 내가 꿈꿔왔던,
새로운 것들에 도전하고 나를 개척하고
실험해 볼 수 있는 '대학생활'은 그곳에
없었어.
과거가 없는 현재는 없듯, 디자인은 과거를
토대로 계속 발전해나가고 있어. 디자인의
역사를 배우는 것은 분명 필요하지만 기존의
교육방법을 계속 고수할 필요는 없다고
생각해. 디자인 교육도 시대에 발맞추어 가야
한다고 봐. 사회가 변화하고, 테크놀로지가
발전하고, 의사소통의 방식도 바뀌어가는데
디자인 교육만 바뀌지 않는 것은 모순
아닐까? 과거를 계속 반복하는 것은
대학생이었던 나에게 도움이 되지 않는다고
생각했어.

교수가 된 후로 나는 학생들에게 "어떤 것이
맞고 어떤 것이 아니다"라고 이야기하지
않아. 그들 스스로가 자신에게 맞는 것을
찾아야 하는 거니까. 그런데 한편으론 무엇이
맞는지 찾을 필요가 없다고 생각해. 과거에
대해 알아야 하지만 그것들을 꼭 따를 필요는
없거든. 물론 나를 따를 필요도 없고 말이지.
무엇보다 중요한 것은 그들 자신에 대한
이해야. 나는 그 이해를 돕기 위해 학생들이
많은 경험들을 접할 수 있게 도와주고 싶어.
그들이 좋은 디자이너가 되길 바라지만 그와
동시에 크리에이터로서 자신의 역할에 대한
책임감이 있는 사람이 되었으면 해.

대학시절 레코드회사에서 일하기 시작했고
결국에는 아트디렉터가 되었잖아.
첫 직장에서의 경험은 어땠는지 궁금해

앨범 디자인을 할 기회를 얻었다는
자체가 정말로 꿈만 같았어. 그 당시에
프랑크푸르트는 테크노 음악신에서 작지만
아주 중요한 위치를 차지하고 있었는데,
베를린의 테크노신과는 완전히 다른 것이었지.
내가 좋아하던 음악을 위한 일을 하면서
뮤지션들, 프로듀서들과 빠르게 친해질 수
있었어.

branding for Calle의 세컨드 브랜드
Calle Underground를 위해 만든
포스터. 포스터를 비롯한 브랜딩을 맡아
진행했다.

ALLUDE

그런데 1년 만에 그만두게 된 이유가 뭐야

Logic 레코드회사에서 일했던 경험은
정말 좋았어. 내가 했던 작업들을 본
다른 뮤지션들은 그들의 앨범 역시 내가
디자인해주길 원했지. 하지만 그 당시 나는
회사에 소속되어 있었고 내가 하고 싶은 일을
하려면 결정을 내릴 수밖에 없었어. 결국
회사를 나온 후 내가 좋아하는 밴드들과
작업을 하기 시작했어. 더 이상 어딘가에
소속되지 않기 때문에 작업을 하는 데
있어서 자유를 얻은 셈이지.

처음 프리랜서로 활동하면서 어려움은 없었어

늘 느껴왔듯이 나는 참 행운이 따랐던 것
같아. 일했던 레코드회사에서부터 좋은
사람들을 많이 알게 되었거든. 1980년대에는
음악산업의 황금기였기 때문에 모든
레이블들이 지금과는 달리 돈이 많았어. 나는
딱히 나를 알리기 위해 노력을 하지 않아도
됐었지. 내가 만든 레코드 커버가 나의 명함인
셈이었으니까. 그것을 본 사람들은 나에게
일을 줬어.

그럼 프랑크푸르트에서 잘 자리잡고 있었는데
베를린으로 스튜디오를 옮겨온 이유가
무엇인지 궁금해

스튜디오가 베를린으로 이사 온 것은
꽤 최근의 일이야. 2007년에 나는
프랑크푸르트에서 몇 년간 혼자 일하다가
일이 바빠져서 다른 한 명의 디자이너와
함께 일했지.
2년 후 우리는 미국에서 큰 프로젝트를 맡게
되었고, 갑자기 인원이 4명으로 불어났지.
그리고 인턴들까지 들어오게 되었고.
그들 대부분은 다른 나라 출신의
디자이너들이었어. 나는 그들에게 어느
도시에서 일하고 살고 싶은지 물어봤고,
그들은 모두 베를린을 선택했지. 그래서
이곳으로 옮겨왔어.

독일의 캐시미어 브랜드
Allude의 2011년 FW시즌을
위한 캠페인

CIT Y
BY
L AN
DSC
AP E

BIRKHÄUSER

CITY BY LANDSCAPE

Die Landschaftsarchitektur von Rotzler Schmid
The Landscape Architecture of Rotzler Schmid

Thilo Folkerts (Hrsg./ed.)

BIRKHÄUSER

A–F
PROJECTS

G–L
PROJECTS

N–Z
PROJECTS

ESSAYS

STATEMENT

CHRONOLOGY

COLOPHON

STATEMENT
CHRONOLOGY
ESSAYS

N–Z
PROJECTS

G–L
PROJECTS

디자이너의 대화 01 _ Eike König

CITY BY LANDSCAPE for Rainer Schmidt
Landschaftsarchitekten + Stadtplaner,
published by BirkhäuserVerlag

HORT의 강점은 일러스트레이션, 타이포그래피, 포토그래피, 인스톨레이션 등 다양한 작업들을 보여준다는 데 있는 것 같아. 스튜디오의 디자이너들이 각자 다른 장기를 가진 것인지, 그리고 평소에 어떤 식으로 함께 작업하는지 궁금해

나는 스스로 많은 것을 할 수 있는 디자이너라고 생각하지만, 결국은 사람인지라 모든 것을 다 잘하지는 못해. 그래서 주변에 나보다 잘하는 사람들을 두고 그들에게 배우며 함께 일하길 원했어. 처음에는 한 가지를 특출나게 잘하는 사람들이 모였지만 결론적으로는 서로에게 배우고 공유하기 시작했어. 포토그래퍼는 일러스트레이션을 하기 시작했고, 일러스트레이터는 사진을 찍기 시작했지. 스튜디오의 인턴십 프로그램도 마찬가지야. 우리는 한 번에 두 명의 인턴을 뽑는데 한 명은 기술이 좋은 친구를, 또 다른 한 명은 컨셉추얼한 친구를 뽑아. 그들은 같이 작업하기 시작해 몇 달이 지나면 서로에게 많이 배우게 돼. 프로젝트에 따라 팀 작업을 하거나 개인이 혼자 작업하지만, 모든 스튜디오의 디자이너가 HORT라는 이름 하에 나오는 모든 작업에 책임이 있다고 생각해. 본인이 그 프로젝트 작업을 하고 있지 않더라도 각자가 어떤 프로젝트를 어떤 아이디어로 진행하는지 공유하고, 끊임없이 조언하고 관심을 갖는 이유는 바로 그 때문이야.

뮤지션의 앨범들을 꾸준히 디자인하다가 어떻게 다양한 프로젝트들을 하게 되었는지 알고 싶어

우리는 커버 디자인을 오랫동안 해왔고, 또 그것을 통해 명성을 얻기 시작했어. 그렇기 때문에 클라이언트 스스로가 우리를 그 작은 레코드상자 안에 가두었던 것 같아. 사실 우리는 그것보다 더 다양한 작업들을 할 수 있음에도 불구하고 말이야. 하지만 다행히도 커버 디자인 작업이 계기가 되어 새로운 영역의 클라이언트들이 생기기 시작했어. ESPN이 책에 실린 우리의 레코드 디자인 작업을 보고 익스트림스포츠 게임의 물품 디자인을 의뢰했지. Nike 역시 그와 같은 방식으로 우리의 작업을 접했고, 르브론 제임스Lebron James라인의 신발박스 디자인을 해달라고 요청했어. 그리고 나서 우리는 문득 생각했어. 왜 단지 신발박스만일까? 우리는 그들의 디자인 시스템 전부를 디자인 할 수 있는데 말이지. 그렇게 우리는 Nike에 많은 것을 제안했고 6, 7년째 그들을 위해 다양한 디자인을 해주고 있어. 나는 모든 프로젝트들이 단지 그 프로젝트만하고 끝나는 일회성의 작업이 아니라고 생각해. 또 모든 것은 '일'보다 '관계'가 우선이야. 비록 멀리 떨어져 직접 만나볼 수 없는 클라이언트라고 할지라도 사람 대 사람으로 그들을 알아가려고 늘 노력해. 언제 어떻게 다시 만나서 작업할지 모르는 일이니까. 예를 들면, 나는 Nike의 크리에이티브 디렉터와 좋은 관계를 유지하며 오랫동안 함께 일을 했어.

데사우의 바우하우스
파운데이션을 위해 만든
포스터. 웹사이트와
퍼블리케이션을 비롯한
아이덴티티 작업 등을 도맡아
진행했다.

독일 하우스뮤직을 대표하는 듀오
Booka Shade를 위한 포스터

Nike의 WITNESS
캠페인을 위한 포스터

NEW YORK ISN'T A CITY

IT'S A HERO LIMPING BACK TO THE HARDWOOD

NYC

EMPIRE
TESTED

그런데 예상치 못하게 그는 Nike를 떠나 Microsoft의 크리에이티브 디렉터가 되었고, 다시 우리에게 왔지. 그리고 우리는 Xbox 디자인까지 맡게 되었어.

HORT 팀에 대해 이야기해줘

나는 우리 팀 모두와 강렬하고 개인적인 추억들을 가지고 있기 때문에 짧은 몇 가지 단어로 그들을 설명하기는 아주 어려워. 다만 한 가지 분명한 사실은 나와 좋은 시절들을 함께 보내준 것, 그리고 그들의 환상적인 아이디어와 창의력을 나와 함께 공유하고 스튜디오를 같이 이끌어주었다는 것에 늘 감사하고 존경하는 마음을 가지고 있다는 거야. 그중 몇은 벌써 함께 일한 지 10년이 넘은 사람들도 있고, 또 다른 몇은 독립해서 스튜디오를 운영하기 시작했지. 하지만 우리는 때때로 좋은 프로젝트를 위해 다시 뭉치기도 해. 경쟁자라기보다 친구로서 함께 일하는 것이 우리에게는 더 익숙하니까. HORT는 젊은 디자이너들이 모여 함께 배워나가고, 때로는 실수를 맛보기도 하고, 생각지도 못한 것 때문에 넘어져보기도 하는 장소야. 세계각지에 있는 다양하고 흥미로운 스튜디오에서 의뢰한 프로젝트에 함께 참여하며 성장하기도 하고, 이것저것 새로운 실험에 도전해보기도 하지. 그들 한 명한 명이 강한 개성을 지닌 사람으로 성장할 수 있도록 도와주고 지켜봐주는 게 우리의 역할이라고 생각해. 여기에 더해 존중, 열린 마음, 공감, 믿음, 책임감이 우리 팀에게는 필수요소라고 할 수 있지.

앞으로의 계획은 어떻게 돼

늘 너무 먼 미래를 내다보지 않으려고 노력해. 우리는 지금 이 순간을 살아가고 매 순간 최선을 다하기에도 벅차거든.

베를린에 온 후 아이케로부터 느낀 것들이 있다. 내가 재미있게 한 작업이 보는 사람들로 하여금 같은 공감을 이끌어 낼 수 있다는 것, 늘 새로운 것을 추구하기 위해 끊임없이 본인을 채찍질하는 것, 조금은 무모해 보일 수 있는 것에 도전하는 것, 성과가 없었던 일에 크게 연연하지 않는 것. 그리고 기회는 늘 본인이 만들어야하며 책상에 앉아 마냥 기다린다고 그 기회가 본인을 찾아오지는 않는다는 것이다. 디자이너로서 인생을 재미있게 살기 위한 고민은 앞으로도 계속될 테지만 한 가지 확실한 것은 분명있다. 내가 무엇을 하고 싶다는 생각이 든다면, 그것에 망설임이 없어야 한다는 것이다. 방법은 단 한 가지가 아니다. 우리는 목표로 갈 수 있는 수많은 가능성을 가지고 있지만 그저 망설이고 있을 뿐이다.

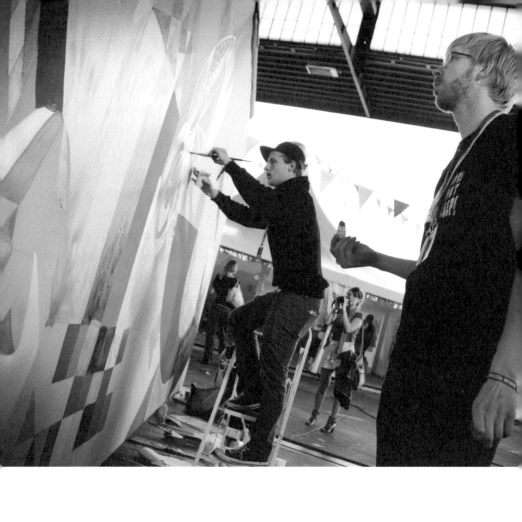

44flavours는 훌리오 로엘Julio Rölle과
세바스티앙 바게Sebastian Bagge가 결성한
디자인 듀오이다. 베를린에 온 뒤로 나는
44flavours의 팬이 되었는데, 우연히
둘러봤던 몇몇 그룹전시 오프닝에서 그들의
작업에 매료되었다. 그리고 결정적으로
'베를린 페스티벌(매년 9월에 열리는
베를린에서 가장 큰 음악 페스티벌)'의
아트부스에서 작업하는 그들의 모습을 보고
다시 한 번 반하게 되었다. 마치 '사랑과
평화시장'의 남성 버전이라고 여겨질 정도로
44flavours가 추구하는 작업세계는 우리의
그것과 닮아있었기 때문이다.
2011년 베를린에서 레지던시 프로그램을
마치고 새해를 맞이하러 미국에 있는
언니네 집에 잠시 머물 때였다. 그곳에서
나는 훌리오에게 한 통의 이메일을 받았다.
좋아하는 스타에게 새해 벽두부터 이메일을
받은 그 기쁨은 정말 말로 표현할 수 없었다.
메일의 내용인즉슨, 내 작업을 좋아해서 나와
알고 지내고 싶다는 것이었다. 그렇게 우리는
몇 개의 이메일을 주고받으며 서로의 작업을
얼마나 좋아하는지에 대해 이야기할 수
있었다. 그리고 베를린으로 돌아와 인턴십을
시작할 무렵, 팀과 이야기를 하던 중 그가

훌리오, 세바스티앙과 빌레펠트에서 함께
공부한 오랜 친구 사이라는 것을 알고는 더욱
친한 사이가 되었다.
지난 여름 모리츠 플라츠에 자리잡고 있는
그들의 스튜디오에 방문한 적이 있다.
큰 빌딩 세 개 정도가 합쳐진 크기의 공장
같은 빨간 벽돌 건물로 각각의 빌딩들이
복도로 연결되어 있는 아주 복잡한 구조였다.
게다가 그들뿐 아니라 많은 아티스트들이
작업실로 사용하고 있었다. 그들은 그 건물
안에서 각자 다른 층에 세 개의 작업실을
제각기 다른 용도로 사용 중이었다. 낮에 갔던
터라 잘 몰랐는데 알고 보니 베를린의 유명
클럽인 리터 부츠케Ritter Butzke가 아래층에
있었다. 44flavours는 보통 부피를 꽤 많이
차지하는 작업들을 주로 만든다. 그래서
이전에 쓰던 작업실이 그들의 작업들로 점점
채워지게 되자 그곳을 창고로 쓰고 다른
층으로 작업실을 옮겼다고 했다.
인터뷰를 하기 위해 훌리오가 커피를
만들어주었고, 그동안 작업실을 함께
사용하는 그의 친구가 데려온 작은 불독이
내 주위를 계속 서성거렸다. 세바스티앙은
주섬주섬 과자를 종류별로 꺼내주었다.

안녕, 정말 오랜만이야. 그동안 어떻게 지냈어? 요즘은 어떤 프로젝트를 하면서 지내는 거야

Julio 우리는 늘 그렇듯 잘 지내고 있어. 요즘에는 다양한 종류의 프로젝트를 하고 있는데, 덕분에 2014년을 꽤 괜찮게 시작한 것 같아. 2013년 연말까지 끝내야 할 프로젝트들을 무사히 마쳤고, 새해를 맞아 2014년 한 해의 계획에 대해 이야기하는 시간을 가졌어. 그때 이미 계획해놓았던 일들과 새롭게 시작해야 하는 일들에 대해 회의했지. 왜냐하면 작년 초에 갑자기 Redbull 베를린 오피스의 전체 콘셉트를 디자인하게 되면서 조금은 무계획적으로 한 해를 시작한 것이 아닌가 하는 아쉬움이 많았거든. 지난 연말은 다른 해에 비해 여유로워서 우리끼리 새해 카드를 디자인했어. 또 오래 전부터 계획해오던 44flavours만의 오리지널 포스터들도 한 사람당 두 디자인씩 시리즈로 디자인해서 스크린 프린팅만을 앞두고 있어. 또 다른 신나는 일이 있다면 2014년 절반의 계획을 이미 마쳤다는 거야.

Sebastian 나는 2월 한 달은 Kultur Tour라는 프로젝트의 일환으로 벽화와 인스톨레이션 작업을 하기 위해 브라질에 갔었어. 독일의 괴테 인스티튜트Goethe Institut의 지원으로 홀거Holger와 그의 팀이 이 프로젝트를 시작하였고, 나는 2013년부터 참여하게 되었는데 올해 역시 함께하기로 했지. 그리고 떠나기 전에는 Völkl을 위한 스노우보드 디자인을 해야 하는데, 그들은 우리의 오랜

클라이언트로 매년 그들을 위해 보드를 디자인해. 우리의 새로운 웹사이트도 거의 마무리단계라서 조만간 볼 수 있을 거야. 3월에는 오랜 친구가 도르트문트Dortmund에 디자인 편집숍을 열어서 그들을 위해 일해야 해. 4월에는 잘츠부르크Salzburg에 강의하러 가야하고, 작업을 마무리하기 위해 브라질로 다시 돌아가야 돼. 상파울루에서 열릴 페스티벌을 위한 큰 조형물을 디자인해야 하거든.
올해는 세 개의 전시를 계획 중인데 하나는 덴마크에 있는 I DO ART의 리케 루나Rikke Luna와 마티아스Matias가 운영하는 갤러리에서 열릴 거야. 또 하나는 콜롬비아 출신 타쏘Tasso와의 콜라보레이션 전시인데 그와 함께 작업할 것을 생각하면 아주 독특한 느낌의 결과물이 나올 것이라는 확신이 들어. 우리는 그를 2012년 칼리Cali에서 열리는 비엔날레에 초대되어 만났어. 마침 새로운 느낌의 작업을 하고 싶었는데, 그 당시 우리는 서로 그 계획을 위해 아주 잘 맞을 거라고 생각했지. 마지막 전시는 브레멘Bremen에서 열릴 거야. 안네 슈멕키스Anne Schmeckies가 기획하는 쿤스트할레Kunsthalle 이벤트에 초대되었거든.

디자이너는 언제부터 되고 싶었고 그 계기가
어떤 것이었는지 궁금해

Julio 어릴 때는 막연히 아티스트가 되고
싶었고, 디자인을 공부하면서부터 더 깊게
알고 싶어졌던 것 같아. 2005년도에는
뉴욕의 Zoo York에서 인턴십을 했었어.
디자인 실무작업에 대해 많이 보고
클라이언트들과 어떻게 대화해야 하는지를
배울 수 있었던 시간이었지. 그때부터
디자이너로서 즐기면서 일하게 된 것 같아.
무작정 클라이언트들에게 맞추는 것보다
더 중요한 건 그들에게 나의 작업들을 어떻게
매력적으로 보일 수 있을지 설득해야 한다는
거였어.
하지만 요즘에는 클라이언트와 함께 일하는
작업들과 별개로 내가 독립적으로 진행하는
프로젝트들에 더 흥미를 느끼는 것 같아.
그리고 학생들을 가르치고 워크숍을 진행하는
것도 요즘 내가 재미있어하는 일이고.

클라이언트들이 나에게 무언가를 요구하면
요구할수록 작업의 흥미가 줄어드는 것은
어쩔 수 없는 일이야. 하지만 정말 다행인
점은 우리의 독립 프로젝트들이 주목 받기
시작하면서, 우리가 개인적으로 진행했던
작업들을 좋아해주는 클라이언트들이 늘고
있다는 사실이지. 우리가 추구하고 하고 싶은
실험적인 것들. 작업 후에 스스로 무언가를
배운 듯한 느낌이 드는 작업들을 하면서
돈을 벌게 되는 셈이기도 하고. 그래서인지
요즘 들어서는 우리가 흔히 생각하는
디자인베이스의 작업은 많이 하고 있지 않아.

Sebastian 어릴 적에는 가구를 만들거나
무언가 새로운 것을 만들어 낼 수 있는
목수가 되고 싶었어. 하지만 우리 가족은
모두 그래픽디자이너, 프린팅 마스터,
타이포그래퍼였기 때문에 꿈을 디자이너로
바꾸는 것은 그리 어려운 일이 아니었지.
나에게는 그것이 자연스러운 선택이었어.

Skateboard
버려진 나뭇조각과 작은 소품들을 이용해 만든 개인 프로젝트

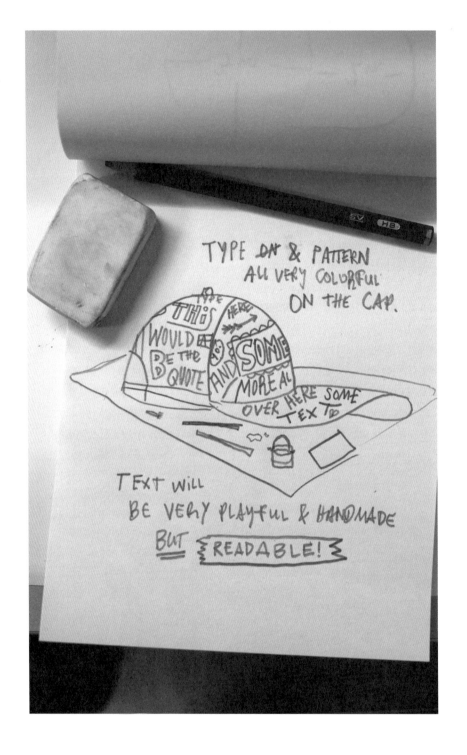

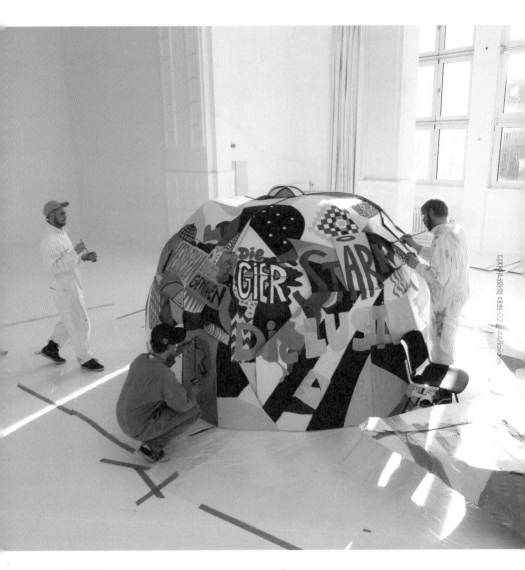

BVG CAP
아트디렉터 Johan Kramer와 함께 한 the BVR "was uns antriebt"의
캠페인 작업, 독일의 유명한 축구 트레이너인 Jurgen Klopp이 출연하는
광고 제작물로 Clemens Behr의 도움으로 함께 만들었다.
Client: Volksbanken Raiffeisenbanken

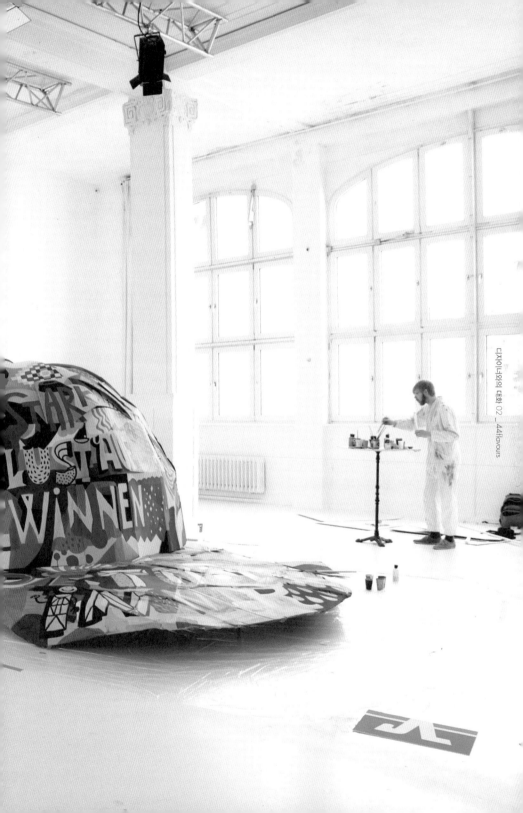

너희들에게 영감을 주는 것은 어떤
것들이 있어

Julio 뭐라고 한정지을 순 없어. 단순히 내
눈앞에 놓인 연필 한 자루와 종이 한 장에도
영감을 받기도 하고, 그냥 어딘가에 적혀있던
별 의미 없어 보이는 문장 하나에도 영감을
받아. 그리고 싶은 것들이 머릿속에 아주 많이
떠오르곤 하거든. 오고 갔던 대화에서도, 자기
전에 읽던 책이나 즐겨 듣는 음악, 어제 봤던
영화, 연극, 텔레비전, 인터넷에서도 많은
것들을 얻을 수 있지. 무엇보다 나에게 영감을
주는 것이 있다면 그건 바로 여행일거야. 여행
중에 끄적였던 글귀나 스케치들이 여행에서
돌아오면 귀중한 아이디어가 되지.

Sebastian 우리 같은 사람들은 늘 눈을 크게
뜨고 많은 것들을 일상생활에서 관찰하려고
노력해야해. 우리 사회는 우리에게 너무
전문적이고 집중된 전문 분야를 강요하지.
하지만 내 생각에는 자신의 분야가 아니라고
해서 세상에 존재하는 이 수많은 흥미로운
것들을 간과해서는 안 된다고 생각해.
많은 것들에 호기심을 가질수록 많은 것을
얻을 수 있지.

맞아. 영감은 기다린다고 오는 게 아니거든.
너희들은 같은 곳에서 공부했다고 들었는데
학교생활은 어땠어

Julio 우리는 빌레펠트에서 처음 만났어. 여러
프로젝트들을 함께 하면서 지금까지 오게
되었지. 우리 둘은 굉장히 활동적인 학생들로

학교 안에서 얻을 수 있는 것은 그 무엇이든지
하려고 했지. 학교에 아주 좋은 작업실이
있다는 소문을 듣고, 우리는 프로젝트
콘셉트를 제출해서 우리만의 작업실을 얻을
수 있었어. 그 후 맨날 학교에서 살다시피
했는데, 아침 저녁으로는 모든 종류의
프린팅 워크숍을 진행했어. 어쩌다 보니
학교 열쇠를 몰래 갖게 되었고, 전화도
터지지 않는 학교 지하실에 살다시피 하면서
많은 것들을 만들었어. 그땐 하루가 어떻게
가는지도 몰랐던 것 같아. 지금 생각해보니
재미있는 추억이네. 포토그래피 수업을 듣게
되면서 암실에서도 살다시피 했었고, 스크린
프린팅실의 조교를 통해 얻은 열쇠로 주말
내내 정말 큰 규모의 스크린 프린팅을 하기도
했어. 나무제작 워크숍을 통해서 스크린
프린팅을 위한 나만의 틀을 만들다가 톱에
손가락이 잘려 나갈뻔한 아찔한 경험들도
지금은 웃으면서 말할 수 있는 추억이지.
우리만의 매거진을 만들어 '44flavours'라고
이름을 붙였는데, 그때 만든 이름을 지금까지
사용하고 있어.
나는 내가 흥미 있어 하는 일에는 몰두할
수 있지만 그렇지 않은 것에 대해서는
좋은 학생이었다고 말할 수 없어. 하지만
교수님들이 우리의 스타일에 대해 계속
무언가를 시도해볼 수 있도록 밀어
부쳐주셨지. 드로잉과 페인팅 교수님이셨던
가일렌Geilen, 포토그래피 교수님이셨던
안드레아 준더 플라스만Andrea Sunder-Plassmann,
이론 교수님이셨던 데프너Deppner와 지즈카Zizka
교수님에게 도움을 많이 받았어. 특히
세바스티앙은 독일에서 유명한 타이포그래퍼

44flav+StudioZieben-02
버려진 나뭇조각과 작은 소품들을 이용해
만든 개인 프로젝트

플라이쉬만Fleischmann과 타이포그래피를 공부했어.

Sebastian 지금 기억으론 실기시험을 보는 날 우리는 문 앞에서 처음 만났어. 그리고 1학년 때 학교 작업실을 함께 쓰게 되었지. 나는 학교에 입학하기 전부터 타이포그래피에 대해 공부하고 싶었어. 내 머릿속에는 그것에 대한 나만의 계획이 있었거든. 그런데 2학기가 끝난 후 멘토 같았던 플라이쉬만 교수님이 갑자기 은퇴를 하시면서 나는 그 계획을 바꿔야만 했어. 다행히 다른 것에 흥미가 생기기 시작했지. 타이포그래피는 아직도 나에게 중요하지만 타이포그래퍼가 되겠다는 꿈은 다른 꿈으로 바뀌게 되었어.

너희들이 생각하는 독일의 디자인 교육에 대해서 이야기해줘

Julio 자신이 공부하고자 하는 디자인 방향에 따라 어느 도시에서 공부할 것인지 결정해야 할 것 같아. 각 도시마다 집중해서 배울 수 있는 디자인 분야가 다르니까. 내가 졸업한 빌레펠트의 경우, 작은 예술학교였지만 우린 항상 새로운 것을 시도하고 실험해보는 것에 자유로웠기 때문에 아주 만족스러웠어.

Sebastian 우리가 공부했던 환경을 생각해보면 우리는 아주 운이 좋았다고 생각해. 도움이 되는 워크숍을 학교를 다니며 많이 들을 수 있었고, 코스들도 다양했거든. 물론 학교가 학생들이 좋은 환경에서 배울 수 있게 도움을 주는 것에 집중한 것도 한

못했지. 우리만의 작업을 위한 공간도 많았고 언제나 자유로운 분위기에서 작업을 할 수 있었으니까.

두 사람은 언제부터 함께 일하기 시작한 거야? 함께한 첫 번째 프로젝트가 어떤 것이었는지 기억나니

Julio 우리는 매거진 프로젝트를 시작으로 2003년부터 본격적으로 함께 작업하기 시작했어. 첫 번째 이슈는 과제의 일환으로 만들었지만, 그 후로는 자율적으로 작업을 지속해나갔지.

Sebastian 맞아. 오리지널 44flavours!

너희들의 이전 웹사이트를 보면 디자인과 아트 섹션으로 나누어져 있었는데, 그렇게 두 섹션으로 나눈 이유는 무엇이고 무엇을 기준으로 그렇게 나누었는지 궁금해. 그 둘의 차이점이 있을까

Julio 좋은 질문인 것 같아. 우리는 그 둘에 대해서 꽤 오랫동안 딜레마에 빠져 있었어. 처음에는 그 둘을 나눠야만 한다고 생각했었지. 그래서 아트 파트를 개인적인 프로젝트, 디자인을 상업적인 프로젝트라고 구분했어. 하지만 어느 순간 문득 이러한 구분이 필요 없다고 느껴졌어. 왜냐하면 상업적인 프로젝트라고 해서 우리의 생각이나 스타일이 들어가지 않은 것은 아니기 때문이야. 그냥 모든 작업이 우리의 손과 머리에 의해 나온 것 같다는 생각이 들었거든.

The 5 Elefants Exhibition Poster
인도 Pondicherry 2013, the Secret Garden of Audhoran Gallery에서
열린 the 5 Elefants exhibition and performance을 위한 포스터
In cooporation with EachOneTeachOne, supported by Institut fur
Auslandsbeziehungen (ifa)
Invited by Anne Schmeckies

Workshops Halle DSC0386
3일 동안 독일 할레에서 작업한
워크숍의 그룹 결과물

어떤 작업들은 타이포그래피를 이용한 디자인 작업이고, 어떤 것은 그것보다 더 일러스트레이션 기반의 작업이었어. 또 어떤 것들은 정형화된 레이아웃에 맞춘 것이기도 하고. 그 모든 작업들이 아트와 디자인 그 중간 어디쯤에 놓여 있었던 거지. 어떤 작업도 아트 섹션과 디자인 섹션으로 명확히 선을 그을 수 없다는 사실을 인지한 뒤로는 웹사이트에서 그 두 개의 구분이 사라졌어. 그리고 조만간 업데이트될 웹사이트에서는 매체로 구분된 섹션까지 모두 없앨 생각이야.

Sebastian 그 경계는 언제나 명확하지 않아. 우리가 함께 일한 첫 해에는, 포트폴리오를 통해 클라이언트들에게 우리가 이런 것도 할 수 있고 또 저런 것도 할 수 있다는 것을 보여주고 싶었어. 어떻게 하면 그런 것들을 어필할 수 있을까를 고민했고, 사실 작업상에 별 차이가 없더라도 개인적인 프로젝트와 상업적인 프로젝트를 분리했지. 하지만 어느 순간 깨닫게 됐어. 그런 구분이나 포맷들은 전혀 중요하지 않다는 걸.

베를린과 그래피티는 뗄레야 뗄 수 없는 관계에 있지. 너희들은 베를린 스트리트 아트와 깊숙한 관계를 맺고 있으니까 이 도시에서 이렇게 많은 그래피티를 보는 너희들의 시각이 궁금해. 길을 걷다 보면 정말 좋은 그래피티들도 많지만 그렇다고 볼 수 없는 것들도 많잖아. 44flavours의 작업을 그래피티로 보아도 되는 거야

Julio 우리의 작업을 그래피티라고 불러본 적은 없어. 물론 내 작업의 기반들이 그래피티로 출발했던 것은 사실이야. 과거에 그래피티를 즐겨 했었고 지금도 간혹 하고 있고 말이야. 하지만 우리의 작업을 그래피티라고 부르고 싶지는 않아. 그래피티와 우리 작업의 차이점이라고 한다면, 그래피티는 무언가를 그린다기보다 글자를 쓰는 행위에 가까워. 단순히 메시지 전달이 목적인 경우가 많아서, 간혹 한 작품으로 불릴 만큼 좋은 그래피티도 있지만 그렇지 않은 경우가 대부분이지. 분명히 독일은 한국에 비해 어떠한 그래피티든지 용인되는 사회적 분위기가 있지만 독일 사람들도 알아보지 못할 만큼 휘갈겨 쓴 것을 반기지는 않아. 그래피티를 하는 사람들은 보통 보는 사람이 그것에 대해 어떻게 생각할지에 대해서는 신경 쓰지 않거든. 단순히 다른 그래피티보다 더 크거나 튀게 보이도록 내 이름이나 별 의미 없는 무언가를 쓰는 거야. 그 이면에 어떠한 정치적이거나 사회적인 메시지는 없어. 그저 재미를 위한 것이지. 마음 맞는 친구들과 여러 스타일로 글씨를 써보고 노는 거야. 물론 우리의 벽화스타일이 그래피티 스타일인건

맞지만 우리는 온전히 의도된 작업들을 한다는 점에서 그래피티와는 다른 것 같아.

Sebastian 나는 사실 우리의 작업을 누가 어떻게 부르든 상관없어. 중요한 것은 도시에 그래피티가 늘어갈수록, 그곳에서 누릴 수 있는 자유도 늘어간다는 거야. 그래피티야말로 자유를 표현하는 한 가지 방법이니까 말이야.

베를린에서 느낀 그래피티는 내게 큰 인상을 주었어. 베를린이라는 도시 전체가 표현의 수단으로 느껴졌거든.
한국에 있는 젊은 디자이너들에게 하고 싶은 말이 있다면 부탁해

Julio 언젠가는 한국에 꼭 가고 싶어. 그들이 어떻게 생각하고 어떻게 일을 하는지도 궁금하고. 함께 작업할 수 있는 기회가 있다면 좋을 것 같아. 한국과 관련된 작업들을 계속해서 보고 싶어.

Sebastian 늘 심각하게 살 필요는 없어. 재미있는 프로젝트들을 구상하고 즐겁게 밀어 부치는 것이 중요한 것 같아. 그리고 무엇보다 작업을 할 때 위트와 유머를 잊지 말았으면 해.

2014년 4월, 나는 Converse로부터 재미있는 이메일 한 통을 받았다. 'Converse Photo Clash 2014' 이벤트에 아티스트로 참여해 달라는 것이었는데, 44flavours가 나를 추천했다고 했다. 이 브랜드의 팬들로부터 사진을 받아 그 위에 각자의 개성을 담는 위트 있는 작업을 해주는 일로, 브랜드 특성상 함께 참여하는 아티스트들 모두 독일 기반의 스트리트 아티스트들이었다. 그쪽 세계에서 나름 알아주는 이름들이라 하여 잔뜩 긴장해서 작업하며 또 하나의 추억을 만들었는데, 재미있던 것은 한 작업당 20분을 넘기지 말아야 하는 룰이었다. 그에 따라 고민에 고민을 거듭할 틈도 없이 개가 찍혀있는 사진을 집어 들고, 개 위에 당당히 색동 한복을 그려 넣기 시작했는데, 개의 얼굴에 연지곤지까지 찍어 넣어서인지 다 그리고 나서야 왠지 모를 쑥스러움이 밀려왔다. 그리고 Converse에서 이 작업을 트윗했는데 다른 아티스트들의 작업들을 제치고 반응이 가장 뜨거웠다.

Credit: Saga sig

Siggi Eggertsson

시기가 HORT 스튜디오의 한 편을 렌트하면서 우리는 처음 만나게 되었다. 그는 나의 두 배나 되는 키에 백금발머리로, 서로 다른 우리가 친해지게 된 걸 보고 스튜디오 사람들은 재미있어 했다. 2013년 여름, 한국에 함께 놀러 갔다 오면서 더욱 친해지게 되었는데 차돌박이와 사랑에 빠져 끼니때마다 차돌박이를 시키고, 걷다가 입간판에 머리를 부딪치고, 버스에서 졸다가 옆으로 떨어질 뻔한 한국에서의 추억은 베를린으로 돌아온 후에도 우리에게 각 1리터짜리 맥주를 안주 삼아 웃게 해준다.

그는 한 달 동안 서울에서 지냈었는데 그중 며칠은 내 친구들과 함께 안동으로 놀러 갔다. 안동을 고른 이유는 대학교 2학년 때 갔던 답사의 추억이 굉장히 좋았기 때문이었다. 그의 큰 키는 안동에서 더욱 빛을 발하였고, 하회마을을 구경하며 카니예 웨스트Kanye West의 새 앨범을 듣던 그의 모습이 상당히 이질적이면서 웃겼다. 식당에서 안동 명물인 헛제삿밥을 시켰는데 나는 따라 나온 상어고기가 신기해 그에게 먼저 권하자 놀랍게도 그의 고향인 아이슬란드에서 늘 먹던 것이라고 했다.

내가 그의 작업을 처음 접한 것은 당시 좋아했던 날스 바클리Gnarls Barkley의 앨범 커버를 통해서였는데, 사실 그를 처음 만났을 때만 하더라도 그가 내가 생각하는 그 작업을 한 사람인 줄은 전혀 몰랐다.

시기는 인구 만 명이 살고 있는 아이슬란드의 작은 도시 아큐레이Akureyri 출신이고, 베를린에 온 지는 횟수로 6년이 되었다. 그는 내성적인 편이지만 한번 친해지면 속 깊은 얘기까지 터 놓을 수 있는 친구이다. 그는 런던의 큰 에이전시인 Big Active 소속 디자이너로서 세계적으로 유명한 클라이언트들의 작업을 많이 했다. 그는 어린 시절 대부분의 시간을 혼자 보냈다고 하는데, 사실 지금의 그를 보면 그의 어린 시절이 눈에 훤하다. 13살 때 갖게 된 컴퓨터로 그림을 그리기 시작하면서부터 그래픽디자이너가 되기로 했다는 그는 최연소로 아이슬란드의 수도인 레이캬비크Reykjavik에 있는 예술학교에 입학했다. 졸업을 앞두고 그는 Big Active로부터 계약을 제안받았고, 뉴욕, 런던에서 일하다가 결국엔 베를린에 정착해 지금까지 살고 있다.

갑자기 "감사합니다"라고 내게 인사한다.
그는 한국에 다녀온 이후로 몇 가지 한국말을
익혔다. 그리고 내 이름을 세라-용이 아닌
용-세라로 불러주는 유일한 외국인이라서
그가 "용세라!"라고 부를 때마다 깜짝깜짝
놀라곤 한다.

그동안 통 안 보이더니 어디 갔었어

크리스마스를 가족과 함께 아이슬란드에서
보냈고, 휴가차 그리스의 작은 섬에 다녀왔어.
요즘 나의 첫 번째 동화책을 만들고 있는데
아이슬란드의 전래동화로, 한 소년이 그의
마술 소를 찾아 구출하는 내용이야.

그는 틈틈이 그의 작업을 나에게
업데이트해주곤 하는데, 남에게 본인의
작업에 대해 보여주고 함께 이야기하는 것을
좋아하는 듯싶다.
에이전시를 통해 작업을 의뢰 받는데, 많은
의뢰들 중 그가 꼭 하고 싶은 작업만을
골라서 하는 편이라 그가 어떤 프로젝트들을
선호하는지 궁금해졌다.

너에게 어떤 작업이 재미있는 작업이고
그다지 선호하지 않는 작업은 어떤 것이야

사실 가장 재미있게 몰두해서 하는 작업들은
내 개인 작업들이야. 클라이언트한테
구애받지 않고 모든 결정을 내가 직접하고
그들과 굳이 타협하지 않아도 되니까 당연히
작업하기도 쉽고 재미있지. 그렇기 때문에
가장 기피하는 작업들은 내가 제어할 수

없는 상업적인 작업들이야. 하나부터 열까지
간섭받아 나온 디자인은 클라이언트들이
만족해도 나는 충분히 만족하지 않으니까.
그래서 그런 클라이언트들은 피하려고 하는
편이야. 그래도 클라이언트가 이미 나의 작업
스타일을 알고 의뢰를 하는 것이니까 그들과
크게 부딪힐 일은 없었어. 말주변이 워낙
없는 터라 나는 에이전시가 꼭 필요해. 내가
못하고 피하고 싶은 부분은 대신해주고, 나는
작업에만 집중할 수 있으니까.

보통 일할 때 너의 모습을 보면, 굉장히
집중하고 몰두하는 것 같던데 컴퓨터에 앉아
보통 어떤 생각을 하는지, 또 어떻게 작업에
들어가는 지가 궁금해. 그리고 어떤 것들에
영향을 받는지도 알려줘. UFC 말고

그는 UFC의 엄청난 팬이고 실제로 그와
관련한 작업들을 했었다. 아이슬란드
출신 UFC 선수의 데뷔 무대에 입을
티셔츠 그래픽을 디자인하기도 했고, 그의
일러스트레이션의 단골 소재이기도 하다.

집중할수 있는 것에 최대한 집중하는 것 같아.
내가 입을 벌리고 집중하고 있는지, 어떤
표정을 하고 있는지 전혀 모를 정도지. 우선
컴퓨터 앞에 앉으면 작업에 대한 아이디어를
떠올리고 머릿속에 있는 아이디어를 어떻게
표현할 지 고민해.

Quilt
Iceland Academy of the Arts 졸업작품
10,000개의 패치워크를 이어붙여 제작하였다.
2 m x 2.5 m
Quilted by Johanna Viborg.

흥미로운 것은 그의 작업은 대부분 일러스트레이션이지만 그는 컴퓨터로 옮기기 전에 절대 손으로 스케치하지 않는다는 것이다. 심지어 아이디어 스케치도 안 한다고 했다. 실제로 그의 책상 어디에서도 연필이나 노트를 찾아볼 수 없었다. 머릿속으로 구상한 것을 바로 스크린으로 옮기는 그의 작업이 내게는 꽤 놀라웠다.

나는 내가 어떤 것들에 영감을 받는지 사실 잘 모르겠어. 어떤 특별한 것이 있는 것은 아니고 대부분 머릿속에 하고자 하는 비주얼이 갑자기 떠올라 그것을 스크린으로 옮기는 거지.

그 점은 나와 비슷한 것 같아. 나 역시 리서치를 좋아하지 않거든. 내 눈에 들어온 비주얼을 나중에라도 기억할까봐 피하는 편이거든. 베를린에 사는 많은 디자이너들이 다른 나라의 클라이언트들을 위해 일하는 것에 대해서는 어떻게 생각해? 베를린이 프리랜스 디자이너들에게 어떤 도시일까

베를린은 내가 가장 사랑하는 도시이고 이곳에 사는 것은 정말 행복하지. 큰 도시이지만 다른 유럽 도시에 비해 물가도 비싸지 않고 동시에 살기 좋고 편안해. 가장 큰 문제가 있다면, 베를린에는 일거리들이 없다는 거야. 하지만 나는 운 좋게도 에이전시를 통해 베를린 밖에 있는 클라이언트를 위해 일을 하기 때문에, 기회가 된다면 꼭 베를린에 있는 클라이언트를 위한 베를린 프로젝트를 해보고 싶어.

너의 작업을 보면 무엇보다 정말 아름다운 색 조합이 눈에 띄어. 근데 너는 왜 검정색 옷만 입는 거야? 널 처음 봤을 때 네가 그런 놀라운 색들을 쓰는 디자이너일 것이라고 상상도 못했어

색은 내 작업의 가장 큰 부분을 차지해. 작업하다 보면 언제나 어떤 색의 조합을 쓸지 고르는 것이 가장 재미있는 부분이지. 그런데 그런 색들의 옷들을 직접 입고 다닐 수는 없을 것 같아. 무채색들을 선호하지만 요즘에는 네이비 정도는 시도해보려고 해. 네이비색 티셔츠랑 운동화도 구입했어. (웃음)

대학에서 디자인을 공부할 때 너는 어떤 학생이었어

내 생각이지만 나는 꽤 훌륭한 학생이었어. 굉장히 열심이었거든. 지금 생각해보면 대학생활은 정말 중요했던 시기였다고 생각해. 내 스스로 연구하고 이것저것 시도해보고 많이 배웠던 시기였지. 물론 이론 수업이나 글을 쓰는 수업들은 정말 싫어했지만, 드로잉 수업이나 무언가를 직접 만드는 수업들은 정말 열성적으로 들었던 것 같아. 매일 아침 9시에 학교에 가서 밤늦게까지 작업을 하다가 건물을 관리하시는 아저씨들이 나가라고 할 때까지 남아있던 학생이었지. 때로는 아저씨들 몰래 학교에 숨어있다가 아저씨들이 가면 다시 밤새 작업을 하기도 했으니까. 이 정도면 훌륭한 학생이 아닐까?

APPARAT ORGAN QUARTET

PÓLÝFÓNÍA

314
315

Apparat

Apparat Organ Quartet의 두 번째 앨범을
위한 커버 디자인으로, 밴드 멤버 다섯 명과 앨범
수록곡들을 제각각 다른 문장으로 만들어 한데
합쳐 작업하였다. 2011년 아이슬란드 뮤직어워드의
베스트앨범 커버상을 수상했다.

Tiger
호랑이를 그린 개인 프로젝트

Schumacher
스페인 바르셀로나에서 열린 전시를
위한 작업으로, 13명의 스포츠 선수들의
자화상이 전시되었다.
그중 Michael Schumacher의 자화상

Couture
Couture Harrods에서 출판한
'21st Century'의 타이포그래피 작업

네가 꼽는 최고의 프로젝트는 어떤 거야

글쎄. 보통 끝낸 작업은 별로 다시 생각을 안
하는 편이야. 보통 한 작업이 끝나면 그다음
작업 혹은 가까운 시일 내에 하고자 하는
프로젝트에만 집중하려고 해. 그래서 항상
나의 다음 프로젝트가 최고의 프로젝트라고
생각하고 작업에 임하는 편이야.

지금의 개성 있는 너의 작업 스타일을 보고
있으면, 초창기 스타일은 어땠는지도 궁금해.
그리고 나는 아트와 디자인의 경계에 대해서
고민하는 편인데, 너는 아트와 디자인 사이에
어떤 경계가 존재한다고 생각하니

나는 대학에 들어가자마자 기하학적인 형태와
색의 조합에 집중해서 작업하기 시작했어.
사실 그때부터 지금까지 큰 변화 없이 나만의
룰을 만들고 적용하며 모든 작업을 하고 있지.
처음에는 추상적인 이미지들을 패턴화시키는
것에 집중했지만, 점차 그 룰의 범위를 확장해
사람의 얼굴이나 풍경들을 그리기 시작했어.
특별히 아트와 디자인에 대한 경계에 대해
신경 쓰진 않아. 보는 사람들이 나의 작업을
어떻게 생각하느냐에 따라 달라질 수 있거든.
나는 각기 다른 매체들을 이용해 작업하는 것,
일종의 실험적인 작업을 하고 싶은데 그것이
아트나 디자인이든 타이포그래피이든지 혹은
애니메이션이든지 아주 새로운 그 어떤 것이든
상관없이 다 시도하고 싶어. 나에게는 그것들의
경계가 없는 셈이지. 보는 사람이 나의 작업을
어떻게 생각하든 별로 신경을 쓰지 않고 내가
하고 싶은 다양한 시도들을 할 거야.

한국에 있는 젊은 디자이너들에게 하고 싶은
말이 있다면 부탁해

열심히 즐겁게 작업했으면 좋겠어. 그리고
영감을 얻기 위해 다른 사람의 작업을 많이
보지는 않았으면 좋겠어. 마지막으로 한 마디,
"출입문이 닫힙니다."

시기가 한국에서 지하철을 타면서 익힌
문장인데 늘 뜬금없이 쓰곤 해서 나를
웃겨주곤 한다.
친구들과 시기의 집에서 UFC 경기를 함께
본 적이 있었다. 새벽에 시작하는 경기여서
하나둘씩 꾸벅꾸벅 졸기 시작했는데,
그 와중에 나는 UFC 경기를 처음 보는 터라
무자비한 경기 내용에 적잖이 놀랐다.
그는 경기 내내 그가 작업할 때만큼 집중하는
모습을 보였는데, 왠지 모르게 그 모습이
그의 괴짜다움에 마침표를 찍는 듯했다.
괴짜들은 한 가지에 몰두를 잘하며 재미있는
생각들을 많이 하고, 흥미로운 작업들을 많이
만들어 낸다. 베를린에서 만나게 된 많은
괴짜들에게는 늘 본받을 만한 점들이 있다.
그리고 시기는 그러한 괴짜 중 내가 손꼽는
단연 최고의 괴짜이다.

프로젝트 스페이스
베를린에서 디자이너로
살아가기

미래를 향한
고민

"1센티미터든 100미터든 앞으로 나아가되 제자리걸음은
하지 않는다." 무언가 하지 않으면 뒤쳐질까 조바심이
나고 안절부절못했던 베를린에 온 이후 내 삶의 자세였다.
때로는 게으름을 피우고 싶기도 하지만, 나에게 게으를
틈을 주지 않는 내 성격상 스스로를 참 많이도 괴롭혀왔던
것이다. 하지만 누군가 나에게 "괜찮냐?"고 물어보면
무의식적으로 "괜찮다."는 대답이 먼저 나왔다. 마치
어렸을 때부터 배운 "Hey, How are you?"라는 질문에
"Fine, thank you. And you?"가 자동으로 나오는 것처럼.
그러나 실제로 괜찮지 않았던 내 속은 꽤나 곪아 있었다.

작년 한 해 내가 받았던 질문 중 랭킹 3위는
"너 아직 베를린에 살고 있니?"였다. 아마도 이 질문 속에
감춰진 진짜 의도는 "너 아직 베를린에 잘 붙어있니?"였을
것이다. 베를린에 살고 있는 많은 비독일인 디자이너들
중 절반은 본의 아니게 자신의 나라로 돌아가기 때문에
나를 걱정해서 묻는 말이리라.

어느 도시나 그러하듯 베를린 역시 모든
디자이너들의 수요를 감당하기에는 일자리가 턱없이
부족하다. 그래서 졸업 후에도 개인 프로젝트만을 해야
하는 경우가 다반사다. 아무리 노력해도 외면 받기
일쑤이며, 수많은 디자이너들 사이에서 눈에 띄기는
하늘에 별따기다. 베를린에는 세계 각 도시에서 몰려든
프리랜스 디자이너들이 기하급수적으로 늘고 있다.
개인이나 팀으로 스튜디오를 준비하는 친구들 중 여럿은
작은 갤러리를 시작한다. 그중 대부분은 공간의 절반을

미래를 향한 고민

전시실로, 나머지 절반을 작업실로 사용하는데,
자신의 작업 공간을 이용해 작품들을 상시 전시하고
대중들에게 친근하게 다가가기 위해서이다. 한 달에
한 번 정도는 다른 아티스트들에게 공간을 내주고 작은
이벤트들을 열기도 하며, 베를린의 어떤 지역에서는 작은
갤러리들끼리 연계하여 큰 이벤트를 열기도 한다.
이런 베를린의 디자이너들을 보며 '사랑과 평화시장
갤러리가 방배동이 아닌 베를린에 있었다면 이들과
어울려 재미있게 해볼 수 있었을 텐데……' 하는 아쉬움이
남기도 했다.

베를린의 노이쾰른 지역은 이 같은 아트 스페이스의
집결지라고 해도 과언이 아니다. 엄밀히 말하면 이러한
공간들의 운영은 돈을 버는 것보다 문화이벤트를 만들어
교류하는 것이 주된 목적이다. 그래서 운영하는 사람들은
프리랜서로 일을 꾸준히 할 수 있어야만 공간을 계속
유지할 수 있다. 하지만 혼자 운영하기엔 부담이 되기
때문에 젊은 아티스트 여럿이 모여 운영하는 경우를 많이
볼 수 있다. 보통 페인터, 그래픽디자이너, 가구디자이너,
조명디자이너, 패션디자이너, 퍼포머, 일러스트레이터 등
장르의 경계 없이 마음이 맞는 사람들끼리 뭉쳐 운영한다.
심지어 낮에는 미용실, 밤에는 클럽으로 변신하는 곳도
있는데, 그만큼 장르의 경계가 모호해 뚜렷한 하나의
성격으로 구분 지을 수 없다.

리스본Lisbon 출신의 프리랜스 그래픽디자이너인 에바
곤살베스Eva Gonçalves는 내가 참여했던 레지던시 프로그램을
담당했던 큐레이터의 친구이다. 지금은 베를린에서
프로젝트 스페이스를 운영하고 있으며, 서로 안면이
있었지만 함께 이야기를 나누어 본 적은 한 번도 없었다.
그녀와 처음으로 허심탄회하게 이야기를 나누게 된 것은
웃기게도 클럽에 들어가기 위해 서 있던 줄에서였다.
친구들과 웃고 떠들다 보니 어느새 그녀의 일행과도 함께
이야기하게 되었는데, 그것을 계기로 우리는 조금 더
친해지게 되었다. 그녀가 프로젝트 스페이스를 운영하고
있다는 사실도 그때 처음 알게 되었다.

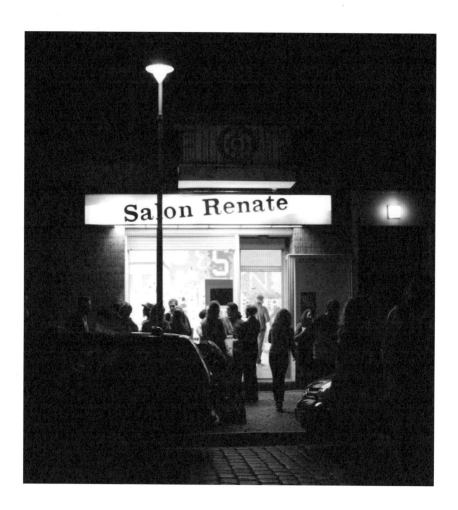

Salon Renate

안녕 에바, 프로젝트 스페이스는 처음에 어떻게 시작하게 됐어

2012년 초 노드 베를린 오슬로Node Berlin Oslo에서 인턴십을 하다가
도중에 그만두었어. 내가 하고 싶은 일이 무엇인지 찾고 싶었는데,
인턴십을 하는 동안 찾지 못했기 때문에 혼란스러웠던 것 같아.
디자인 스튜디오에서 다른 디자이너들과 일하는 것이 나에겐 잘 맞지
않는다고 느껴졌거든. 일단 내가 흥미로워하는 일에 대한 작업을
하고 싶은 욕심이 컸고, 내가 하는 작업들에 대한 자신감을 찾아야
할 필요성도 느꼈어. 그래서 '프로젝트 스페이스'를 차려서 독립하게
됐지. 마침 다른 스튜디오에서 일하던 친구를 설득해서 함께 작업할 수
있게 됐어. 그리고 그녀의 친구로부터 곧 비게 될 예정이라는 공간을
소개받았는데, 그곳이 지금 우리의 프로젝트 공간인 살롱 리나테Salon
Renate야. 아주 오래 전에 미용실로 쓰였던 곳인데 우리는 그 간판과
이름을 그대로 사용하고 있어. 그 후에 또 다른 친구들도 우리와 함께
하기를 원했고, 몇 주 후에 우리는 모두 그 빈 공간에 모이게 되었지.

프로젝트 스페이스 운영 중에 어려운 일은 없었는지, 그리고 지금은
어떤 식으로 운영되고 있는지 궁금해

처음에는 각자 너무나도 다른 스타일과 다른 시각, 다른 성격을 가진
네 사람이 시작했기 때문에 난항을 겪었어. 그래서 서로 다른 면들로
각자의 기대치를 충족시키면서 어떻게 절충할 것인가가 가장 큰
도전이었고 힘든 점이었지. 하지만 다른 누군가와 함께 일하면 어쩔 수
없이 받아들여야만 하는 점들이 있기 마련이야.
지난 1년 반 동안 우리 중 반은 그 도전을 함께 하기를 포기했고,
나와 또 다른 친구만이 그곳에 남게 됐어. 그래도 스튜디오 운영 상
계속 렌트비를 내야 했기 때문에 우린 공간을 함께 사용할 사람들을
구하기 시작했어. 지금에야 비로소 함께 공유하는 스튜디오의 모습을
갖춰나가고 있어. 우리에게는 이 공간이 일하는 스튜디오이기도 하지만
동시에 콘서트, 전시, 타투숍, 팝업스토어, 퍼포먼스 프로젝트 등을
위해 사용하는 공간이기도 해. 이 공간의 가장 중요한 역할은 누구나
이 공간에서 자유롭게 실험하고 모험할 수 있게끔 만드는 것이야. 현재
우리는 8명이 되었고 2명의 그래픽디자이너와 각각 1명의 프로그래머,

타이포그래퍼, 일러스트레이터, 필름메이커, 비주얼 아티스트 그리고
세무사로 이루어져 있지.

고향이 리스본인걸로 알고 있는데 그곳은 디자이너로 살아가기에
어떤 곳이야

지난 몇 십 년 동안 포르투갈은 스페인이라는 벽에 막혀 다른 유럽과
교류를 자유롭게 하지 못했어. 왠지 모를 고립감이 느껴졌었지만,
최근 몇 년 동안 우리는 그 잊혀졌던 수년의 차이를 극복하기 위해
노력해왔어.
리스본은 짧은 시간 동안 다른 유럽의 수도들 수준으로 많이
발전하고 바뀌었지. 물론 이것은 좋은 점이지만, 동시에 안 좋은
점들도 야기시켰어. 문화적으로 활발한 도시로 변해갔지만 이는
자율적으로 발생된 것이 아니라 큰 기관들의 계획에 의한 것이었어.
그래서 포르투갈의 두 번째로 큰 도시인 포르토Porto와 비교했을 때
문화적으로 얄팍하지. 그들에게는 독립적이고 언더그라운드적인
다양한 문화들도 존재하거든. 하지만 그마저도 유럽경제위기에
봉착해 상황이 많이 바뀌었어. 사람들, 특히 아티스트나
디자이너들은 한데 모여 이러한 무임금, 높은 실직률의 위기에 대한
대안을 마련하고 정부의 지원을 얻기 위해 노력했었지. 그리고 우리
중 많은 사람들이 유럽의 다른 나라로 가기도 했어. 지금은 그들의
대안과 유럽의 다른 도시에 살며 얻은 여러 아이디어를 가지고
다시 리스본으로 돌아가는 추세야. 많은 사람들이 도시를 떠난 탓에
비어있는 공간들이 늘었고, 렌트비도 저렴해져서 많은 아티스트들이
그들만의 스튜디오를 갖거나 갤러리를 오픈하는 일이 가능하다는
생각을 하게 되었지.

그런데 너는 왜 리스본이 아닌 베를린에서 프로젝트 스페이스를
시작하게 되었어

리스본에서는 자신의 작업 공간은 가질 수 있지만, 프리랜스
디자이너, 아티스트, 일러스트레이터 등으로서 돈을 벌 수 있는
가능성은 적었어. 그렇기에 나는 베를린에 계속 있게 되었지.

베를린에서 일을 하는 게 현재로써 내가 살아갈 수 있는 길이야.
어쩔 때는 흥미로운 프로젝트를 찾기가 힘이 들지라도 말이야.
포르투갈에서 프리랜스 디자이너로 살아가려면 엄청난 세금을 내야
하는 것도 현실적으로 큰 부담이거든.
2010년에 내가 베를린에 처음 오게 된 이유는 물론 리스본에
조금은 질렸기 때문이었을 거야. 그리고 조금 더 큰 곳을 보고
싶어 베를린에서 1년이나 2년 정도 머물기로 계획했었지. 하지만
포르투갈의 경제위기와 맞물려 돌아갈 시기를 놓치고 말았어.
그렇지만 언제라도 기회가 된다면 리스본에 돌아가 무언가 의미 있는
프로젝트들을 하면 좋을 것 같다고 생각해. 재미있는 것은 내 나라에
나를 위한 일이 없다는 거야. 하지만 그것에 대해 불평할 수 없는
이유는 지금의 나에겐 평생을 살아도 좋을 베를린이 있기 때문이야.

그렇다면 그래픽디자이너로서 생각하는 베를린 디자인 시장은 어떤
모습이야

베를린 디자인에 대해서는 아주 복합적인 생각을 갖고 있어.
베를린에는 좋은 디자이너들이 많고 항상 흥미로운 일들이 일어나지.
이곳은 디자이너가 일할 수 있는 많은 공간들과 프리랜서로서 일하기
좋은 환경, 자유로운 분위기가 한 데 섞인 곳이야.
한 마디로 디자이너로 살아가기에 더할 나위 없이 좋은 장소지.
하지만 얼마나 자주 일거리가 들어오고, 얼마만큼의 돈을 벌 수
있을지에 대한 경쟁은 나날이 치열해지고 있어. 나를 제외한 수많은
디자이너들에게도 이 도시가 매력적으로 느껴지기 때문이야.
명백한 두 가지 사실은 과열된 경쟁양상으로 디자이너들이 벌게 되는
임금은 점차 줄어들게 될 거라는 것과 이러한 환경에서 탄생된 특징
없는 디자인들이 도시 전체를 도배하게 될 거라는 거야. 그렇지만
베를린은 디자이너로서 많이 배우고, 자신을 실험해 보기에 최적의
장소이기도 해. 다시 말해, 절대 안전하지 않고, 나를 안일하지 않게
만드는 곳이 바로 여기, 베를린이야. 나는 모든 디자이너들이 자신이
어느 정도인지 늘 자신을 테스트해봐야 한다고 생각해. 그런 의미에서
베를린은 학교에서와는 완전히 다른 시험을 치르게 만드는 '학교 밖
더 큰 학교'라고 생각해.

VICTORY THANK YOU TOO ARENA

DON'T CRY FOR THIS ONE HE WANTS TO DIE DUDING

I MUST OPEN MYSELF TO JOY

UNTIL EVERYONE IS FINISHED I WILL NOT BE FINISHED

COWARDICE AS COMMON AS SAND

GO TO THE CITY IN YOUR CAR

INNOCENCE COMES THING TO WASTE

CALL ME NORMAL AND I'LL CALL YOU OFTEN

EVERYTHING IS SMALL IN THE EYES OF GOD

mono.kultur 25 Dave Eggers

Art Direction and Graphic Design for two issues of the Berlin based
interview magazine mono.kultur
Credits: Kai von Rabenau

Glaciers Event
Concert with Nicholas Burrows from UK based illustration and design collective Nous Vous, playing as Glaciers.

에바 역시 이 도시의 이방인으로 시작해 프리랜스 디자이너로
살아가는 그녀만의 방법을 찾아 고군분투 중이다. 기본적으로
유러피언들은 베를린에 사는 것이 다른 나라에 사는 것보다 훨씬
유리하고 편한 것이 사실이다. 가장 큰 문제인 비자나 보험문제를
신경 쓰지 않아도 되고, 때마다 가까운 본국에 돌아가 가족들이나
친구들을 만나고 올 수 있다. 외국인으로서 겪어야 될 가장 힘든
문제들이 해결되는 셈이다. 그러니 언어문제를 제외하고서는
베를린에 사는 것이 그들에게 딱히 큰 변화는 아닐 것이다. 그런
그들의 특권이 늘 부럽다.
유러피언들에 비하면 나같이 동양에서 온 외국인에게 베를린에
프로젝트를 갖는다는 것은 조금 더 수고스러운 일일 수 있다.
하지만 베를린을 거닐며 만나게 되는 프로젝트 스페이스들이나 작은
갤러리들은 내가 방배동에 만들었던 프로젝트 스페이스를 자꾸
떠올리게 한다. 언젠가 베를린에서 나만의 프로젝트 스페이스를 갖는
것도 하나의 재미있는 모험이 될 수 있지 않을까 싶다.

Music was my first love even
Experiment in the context of
Neukolln's annual event "Nacht
ind Nebel" which consisted in
turning the exhibition room into
a music box that people could
play and interact with.
Credits : Matthias Paettow

Wilkosz and Way 01/03
Mailout for the fashion
photographer duo based in
Berlin.
Credits: Magnus Pettersson

애들리 클라인Adli Klein은 베를린에서 알게 된 나의 가장
친한 친구이자, 나와 가장 속 깊은 대화를 나누는
사이이다. 사실 그녀는 누군가와 친해지기 위해 그녀
나름의 테스트 같은 것을 하는 듯싶다. 그녀의 주변에는
사람들이 많지만 그녀가 꼽는 정말 친한 친구들은
극히 한정되어있는 편이기 때문이다. 하지만 막상
그녀는 친해져야겠다고 결심이 들면 물심양면으로
도와주고 적극적으로 표현한다. 그래서 나는 그녀의
호의가 처음에는 당황스럽기도 했었다. 애들리는 호주
멜버른 출신으로 HORT의 오랜 원년멤버이지만 현재는
프리랜서로 활동하고 있다. 만약 그녀가 한국말을 할 수
있다면 정말 허물없이 '언니'라고 부르고 싶은 친구이다.

　　최근 몇 달 동안 그녀는 자신의 미래에 대한 고민을
했다. 지금 하고 있는 일이 자신을 얼마나 행복하게
해주는지에 대해 의문이 생겨난 것이다. 스튜디오에서
헌신적으로 일해온 그녀는 그 물음들에 대한 해답을
쉽사리 내지 못했다. 그러다 결국 많은 것을 얻기도,
또 잃기도 한 그 시간을 뒤로한 채, 얼마 전 오랫동안
일해왔던 스튜디오를 떠났다. 그리고 몇 달 전 야콥과
결혼하여 현재 HORT에서 몇 블록 떨어지지 않은
크로이츠베르크 중심에 살고 있다. 프리랜스 디자이너로
활동하고 있는 애들리를 만나 그녀의 일과 고민에 대한
솔직 담백한 이야기를 들어봤다.

미래를 향한 고민

애들리, 너에 대한 소개를 부탁해

나는 애들리 클라인이고 얼마 전에 결혼해서 성을 바꾸게 되었어.
(원래 이름은 애들리 빌리바쉬Adli Bylykbashi)남편인 야콥 클라인Jacob
Klein과는 HORT에서 처음 만나 결혼까지 골인하게 되었고, 그는
현재 네이슨 코웬Nathan Cowen과 함께 Haw-lin Services 스튜디오를
하고 있어. 나는 멜버른에 있는 스윈번 공과대학교Swinburne University
of Technology에서 공부했고, 대학교를 졸업하고 브랜딩 디자인
스튜디오에서 일을 하게 되었지. 그 경험이 석사로는 어떤 공부를
하면 좋을지 생각해 볼 수 있었던 좋은 기회였어.
나는 시각적으로 신선하거나 강한 디자인을 하는 디자이너라기보다
콘셉트를 생각해서 리서치하고, 전략을 세우는 등의 아트 디렉션을
하는 것이 내 분야라고 생각해. 그래서 비주얼적으로 강하고
창의적인 것을 만들어 내는 사람들과 함께 작업하는 것을 선호하지.
그것이 사람들과 커뮤니케이션하고 서로 영감을 받을 수 있는
좋은 방법이 아닐까 해. 디자이너는 단순히 새롭고 좋은 비주얼을
만들어내는 것뿐만 아니라 사람들이 필요로 하는 것들, 그들의
욕구를 파악하고 긁어주는 역할도 함께 해야 한다고 생각해.
디자인에 굉장히 광범위하고 세분화된 분야가 있는데 그중에서도
나는 브랜딩과 기업디자인이 강점이야.

베를린에 온지는 얼마나 되었고, 어떠한 계기로 오게 되었는지
궁금해

2006년에, 프랑크푸르트에 살고 있는 토비가 교환학생으로
우리 학교에 왔었어. 그렇게 알게 된 후 우리는 정말 좋은 친구가
되었고 그는 프랑크푸르트로 다시 돌아갔다. 여행을 좋아해서
그를 만나러 독일에 왔는데 마침 토비가 그 당시 프랑크푸르트에
위치한 HORT에서 일하고 있을 때였어. 그때 아이케를 소개받아
만나게 되었고, 그와 대화하는 것이 굉장히 즐거웠어. 그에게 내
포트폴리오를 보여주기도 했는데, 아이케는 내게 독일에 더 머물면
어떻겠느냐며 제안해주었고. 그걸 계기로 나는 독일에 더 머무르게
되었어. 그리고 일하고 여행하고, 여행하고 일하는 것을 계속

미래를 향한 고민

반복했지. 세상이 어떻게 돌아가고 있는지 궁금했거든. 아프리카,
중앙아시아, 유럽 전역을 여행했어.
2008년, 언니가 결혼하게 되면서 호주로 잠깐 다시 돌아갔었는데,
HORT에서 야콥을 만나 사귀던 사이였기 때문에 나는 다시 독일로
돌아올 수밖에 없었어. 엄밀히 말하면 사랑 때문에 독일에 오게 된
셈이야. 만약 그를 만나지 않았더라면 다시 돌아오지 않았을지도
모를 것 같다는 생각이 들어. (웃음) 그렇게 다시 돌아오게 된 후
우리는 스튜디오를 이사하면서 함께 베를린으로 오게 되었고, 나는
독일어를 배우기 시작했어.

너에게 베를린은 어떤 도시야? 다른 도시와 비교해서 이곳의
장점이나 흥미로운 점은 무엇이라고 생각하는지 그리고 지금까지
베를린에 계속 살고 있는 가장 큰 이유는 무엇인지 알려줘

베를린은 굉장히 젊은 도시라는 느낌이 들어. 아주 새롭고 빠르게
계속해서 발전해나가고 있지. 그만큼 변화의 여지가 많다는 것을
의미해. 특히 다른 유럽도시들과 비교했을 때 베를리너의 자전거
사랑은 정말 대단한 것 같아. 베를린은 도시 전체가 경사진 곳이
없기 때문에 자전거를 타고 다니기에 적합해. 호주 같은 경우에는
자전거를 탈 수 있는 곳이 한정되어있거든. 워낙 넓고 경사가 심해서
보통은 차를 타고 다니는 게 일반적이야. 그리고 베를리너들의
괴짜스러움이 인상적이었어. 물론 좋은 의미로. 그들은 모든 것에
열린 마음을 갖고 있어. 마치 그 어떠한 것도 받아들일 준비가 늘
되어있는 것처럼 말이야. 새롭거나 혹은 이상한 것들에 대해서도
전혀 거리낌이 없지.
나는 베를린의 여름을 좋아해. 날씨가 서서히 따뜻해진다고 느껴지면
너 나 할 것 없이 모두가 밖으로 나오는데 참 재미있는 것 같아.
'모두들 겨울 내내 어디에 있었을까?' 싶을 정도로 여름이면 거리는
온통 커피나 맥주를 마시는 사람 차지야. 그래도 사람들이 걸어갈
공간은 남겨놓는 배려를 느낄 수 있어.

나는 작년에 많은 일들에 치여서 그 스트레스를 견디지 못해
고생했어. 그 시기를 벗어나는데 어려움도 많았고. 그래서 디자인
일에만 얽매이기보다 나를 행복하게 하는 일도 필요하겠다 싶었어.
디자인을 하는 것이 나의 일이고 내가 재미있어하는 것이지만, 너무
여기에만 삶의 패턴이 쏠리다 보면 내 인생에서 많은 것을 놓치게
되는 것 같더라고. 가끔, 조금은 냉정하고 객관적으로 내 삶을 봐야
하는 것 같아. 우리 삶에는 중요하고 재미있는 것들이 아주 많으니까.
그런 것들을 놓치지 않으려면 누구에게나 그런 시간들이 필요하다고
생각해. 그래서 지금은 너무 조급해하지 않으려고 해. 모든 결정을
당장 내릴 필요는 없다는 것을 깨달았거든. 내일 자고 일어나면 또
새로운 생각들이 들 수가 있으니까. 작업할 때도 마찬가지로 무언가
잘 풀리지 않는 느낌이 들면 잠시 덮어두고, 다음날 다시 꺼내봐.
그러면 작업에 대한 또 다른 생각이 들기도 하잖아.

그래서 너를 행복하게 해주는 일을 찾았어

이번 달 말에 하프마라톤에 참가하기 위해 요즘 열심히 운동하고
있어. 그리고 베를린에서 가장 유명한 편집숍인 부 스토어Voo Store에서
일하기, 새 노트북 구입하기처럼 작은 목표들도 세워놓은 상태야.
이런 새로운 관심사와 흥미들이 삶을 더욱 행복하게 해주는 것
같아. 나의 행복이 그 어떠한 것보다 중요하다는 걸 슬럼프를 겪으며
깨달았어.

앞으로 베를린에서 어떻게 살고 싶어

나는 현재 베를린에 정착해 살고 있지만 내가 계속 이곳에서 살게
될지는 아무도 모른다고 생각해. 삶이라는 것이 노력한다 해도 늘
계획대로만 이루어지지 않는 거잖아. 나에게 다가올 모든 가능성들에
대해 열린 마음을 갖고 살아가고 싶어.
나는 디자인과 더불어 음식에 굉장히 관심이 많아. 음식은 나에게
가장 소중한 것이고, 디자인과 비슷한 맥락에 있다고 생각해. 그리고
요리를 하는 것과 디자인을 하는 것 사이엔 공통점이 많아. 둘 다
사람들을 위한 것이고, 리서치가 중요하며 관객 혹은 사용자를
배려해야만 하는 것들이지.
난 내가 했던 경험들을 토대로 늘 분석을 하는 편이야. 디자인과
요리를 하며 이번에는 어떠한 점이 아쉬웠고, 왜 이런 결과가
나왔는지, 다음 번에는 어떻게 하면 좋을지 등등 실수를 통해 배우는
것을 좋아해. 만약 사람들이 내 디자인이나 요리에 만족하면 거기서
행복감을 느끼고 자신감을 얻어. 그래서 요즘 내가 좋아하는 음식에
대해서 무언가 새로운 시도를 해보고 싶다는 생각이 들어. 내가 잘 할
수 있는 디자인과 요리를 함께 접목할 수 있는 일에 대해 진지하게
생각 중이야.

새롭게 시작한 너의 스튜디오에 대해 이야기해줘

사실 스튜디오에서 오랜 기간 일했지만 나는 개인 웹사이트가
없었어. 굳이 만들어야 하는 이유를 찾지 못했었지. 하지만 슬럼프를
겪으며 인생에서 '나'에게 더욱 포커스를 맞춰나가야겠다고 다짐하게
되었어. 그래서 새롭게 웹사이트를 만들어 본격적으로 일을 하기
시작했지.
'such agreeable friends'이라는 스튜디오 이름만으로도 내가 얼마나
다른 사람들과 함께 콜라보레이션하는 것을 좋아하는지 알 수
있을 거야. 혼자 일하는 것보다 팀으로 일하는 것을 선호하는 나의
철학이 담긴 웹사이트이지. 이 이름은 중고서점에서 우연히 발견한
책에서 따온 것인데, 간결하면서도 나의 철학에 대한 모든 것을
대변해준다고 생각했어. 재미있는 것은 이 책의 내용이 동물들의
행동에 대한 관찰을 적은 이야기라는 거야.

**애들리가 보여준 책 안에는 침팬지들이 서로 꼭 안고 있는 사진이
실려있었다.**

나는 크리에이티브한 사람들과 함께 일하는 것을 너무 좋아해.
인생이 배움의 연속이듯이 그들을 통해 늘 영감을 받고 싶어. 내가
할 수 있는 분야의 사람들과 일하기보다 나와 다른 강점을 갖고 있는
사람들과 함께 작업하는 것이 목표야.
내 최종 꿈은 행복한 삶을 사는 것이야. 물론 그것이 말처럼 쉽지는
않겠지만. 행복은 두 가지로 나눌 수 있을 것 같아. 큰 프로젝트를
맡는다든가 돈을 많이 번다든가 하는 것에서 오는 물질적인 행복과
좋아하는 사람들과 맛있는 와인을 함께 마시는 것에서 오는 행복은
또 다른 느낌의 행복이지. 살아가면서 얻는 소소한 감정들에
집중하며 살아가는 것이 나에게는 행복한 삶일 것 같아. 지금 이 순간
너와 나누는 대화도 나를 행복하게 해.

미래를 향한 고민

마냥 일이 술술 풀릴 것만 같았던 베를린에서의 몇 해를 보내고
나니, 내게도 다른 고민거리들이 슬슬 밀려오기 시작했다. 하지만
그것들을 피하는 순간, 나는 제자리걸음을 하거나 혹은 후퇴할지도
모른다. 그게 현실을 직시하고 고민을 하나하나 풀어갈 이유인 것
같다. 그렇다면 나를 행복하게 해주는 일은 과연 무엇일까? 한 가지
확실한 게 있다면 내가 베를린에 와서 만난 사람들 중에는 자신이
행복할 수 있는 일을 찾는 사람들이 많았다는 것이다. 그들은 그렇게
사는 것을 자연스럽게 생각한다. 어찌 보면 어렵지만, 한편으로는
너무나 당연한 일인.

어느 곳이나 마냥 쉬운 삶은 없다. 하지만 삶을 대하는 태도가
달라진다면, 이전엔 보이지 않았던 작은 행복들이 보이기 시작할
것이다. 딱 한 번의 삶을 살 수 있는 인생에서 내가 행복할 수 있는
일을 하며 사는 것. 나는 이 도시에서 이방인이기 때문에 서울에서
겪지 않아도 될 힘들고 귀찮은 일들을 감내해야 했다. 하지만
생각해보면 힘든 일만 있었던 것은 아니다. 오히려 베를린이기
때문에 새로운 것에 과감히 도전할 수 있었고, 안주하는 것을
멀리하고 다양한 변화를 반갑게 맞이할 수 있었다. 새로 시작하는
것을 두려워하지 않는 것. 베를린은 나에게 참 고마운 도시이다.

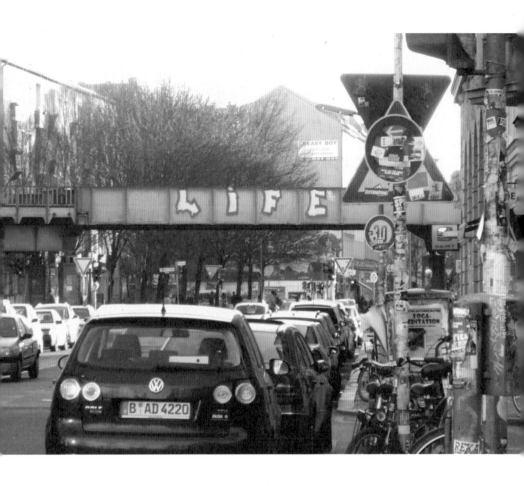

베를린은 따뜻한 느낌의 도시는 아니다. 그렇다고 흔히들
'유럽'하면 떠올리는 다정다감한 분위기의 도시도 아니다.
이곳에 남아있는 베를린 장벽처럼 보통의 독일 사람들은
불친절하며 재미없다. 어느 부분에서 웃어야 할지 도저히
모르겠다는 게 바로 독일 사람들의 유머이며, 어떤
일이든 대강대강 넘어가는 법도 없기 때문이다. 그럼에도
불구하고 베를린은 도저히 떠날 수 없게 만드는 매력적인
도시이며, 지금 방 안에 앉아 글을 쓰고 있는 이 시간에도
밖에서는 어떤 이야기가 일어날지 나를 설레게 하는
도시이다.

독일 사람들은 남녀노소를 막론하고 문화와 예술에
대한 관심이 깊고, 예술을 존중하는 문화가 일상 전반에
녹아있다. 갤러리 오프닝이나 각종 문화행사에서는 늘
다양한 나이대의 관객들을 만날 수 있고, 젊은이들의
전유물일 것만 같은 일렉트로닉 음악 페스티벌에도 두
손을 맞잡은 노부부나 큰 개와 어린 딸을 데려 온 중년의
아버지를 쉽게 만날 수 있다. 그렇게 그들은 한 데 섞여
예술에 대해 이야기를 나눈다. 이들에게는 그런 것들이
지극히 자연스럽고 쉬운 일이며 삶의 큰 부분을 차지한다.

그리고 내가 부러워하는 그들의 문화이기도 하다. 은퇴
후, 집에서 심심해하던 엄마와 아빠를 떠올려보니
이곳의 분위기가 여간 탐나는 것이 아니었기 때문이다.
부모님과 함께 시간 보내는 것을 좋아하는 편이지만,
"나이든 사람들이 가는 곳이 아닌 것 같다."는 말을 종종
하셔서 안타까울 데가 한두 번이 아니었다. 서울에서
부모님을 모시고 갈 수 있는 페스티벌은 한정되어 있지만,
이곳에서는 그런 경계가 없어 일렉트로닉 음악까지는
아니더라도 부담 없이 젊은 친구들과 어울려 문화생활을
즐기실 수 있지 않을까 싶다.

　　서울에 살 때와는 달리, 베를린에 온 후 울었던
기억보다 웃었던 기억이 많은 게 사실이다. 하지만 어느
도시와 마찬가지로 베를린도 사람이 사는 곳이고. 이곳에
살기 시작하는 순간, 이곳의 삶이 시작된다. 그러니
베를린의 환상만을 좇으며 오게 되더라도 실망하거나
좌절할 각오쯤은 하고 와야 한다.
　　베를린은 나에게 계속해서 풀어나가야만 하는 답이
없는 문제지이다. 그리고 아직까지 물음표 그 자체였고
앞으로도 그럴 것 같다. 나만의 스튜디오를 시작할지,

길거리에서 그래피티를 할지, 대학교 때부터 생각해오던
이층으로 된 바를 운영할지 고민 중이다. 고민은 끝나지
않는다. 결혼을 해서 아이를 낳을지, 아이가 생기고 난 뒤
결혼을 할지, 학교에서 강의를 할지, 학교에서 공부를 할지
아니면 아예 다른 나라로 이사를 갈지 같은 고민 속에
살고 있다. 그야말로 나는 '가만히 있지 못하는 사람'이다.

시간이 흐르듯 나 역시 계속해서 흘러가는 삶을
있는 그대로의 나로서 살고 싶다. 그리고 '고인 물과 같은
삶만은 살지 않겠노라'며 스스로에게 되뇌는 다짐이 나를
전진하게 만드는 힘이 된다. 지금 베를린에서 나는
그 전진을 진행 중이다. 비록 그것이 단기전이 될지
장기전이 될지 장담할 순 없지만, 조금씩 나만의 길을
걷고 있다. 처음 베를린에 온 순간도 그러했고, 앞으로의
삶 또한 그러할 것이듯. 누군가 나에게 왜 베를린이냐고
묻는다면, 우선 이곳에 와 보라고 대답하겠다. 삶의 다양한
방식처럼 답은 각자에게 있으니까.

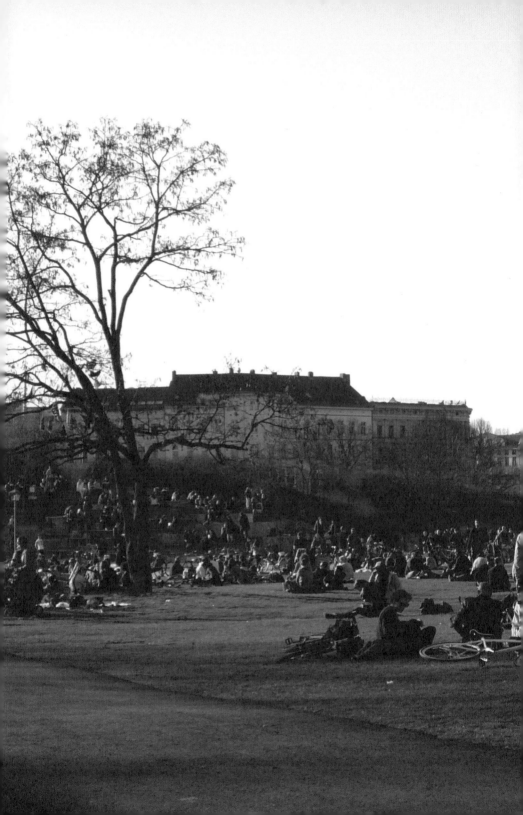

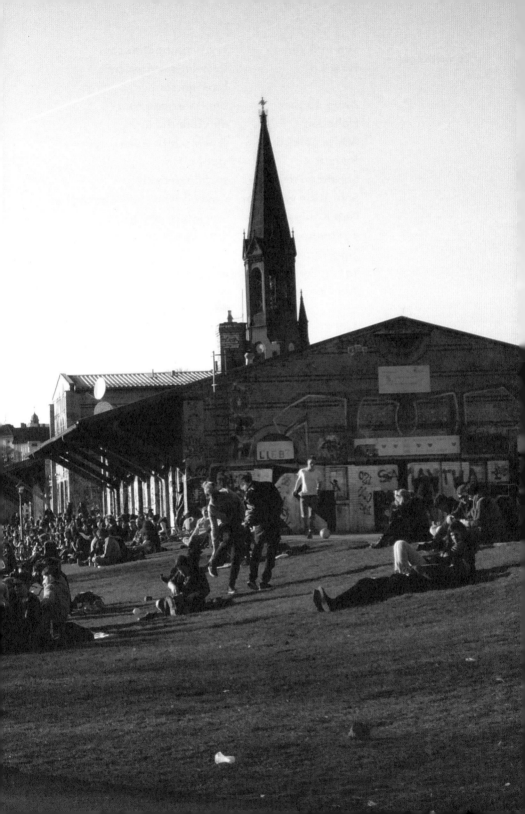

Contributors	Tim und Tim	www.timandtim.com
	Haw-lin	haw-lin-services.com
		haw-lin.com
	Anne Büttner	buettneranne.com
	Hello Me	tillwiedeck.com
	Schick Toikka	www.schick-toikka.com
	Stahl R	stahl-r.com
	Serafine Frey	serafinefrey.ch
	Sebastian Haslauer	www.hasimachtsachen.com
	Eike König, HORT	www.hort.org.uk
	44flavours	www.44flavours.com
	Siggi Eggertsson	www.siggieggertsson.com
	Young Eun Park	www.yes-young.com
	Eva Gonçalves	www.unfinishedinventory.com
		www.salonrenate.com
	Adli Klein	www.suchagreeablefriends.com

Appendix	서점	**Motto Berlin**
		Skalitzerstrasse. 68 (Backyard), 10997 Berlin
		www.mottodistribution.com
		크로이츠베르크에 위치한 서점으로, 유명한
		잡지부터 독립출판물까지 방대한 양의 다양한
		서적을 보유하고 있다. 2008년 12월 베를린에
		오픈하였으며, 문화적 이슈를 공유하고 기획하고
		있다.

Do you read me?!
Auguststrasse. 28, 10117 Berlin - Mitte
www.doyoureadme.de
독일을 비롯해 전 세계 패션, 사진, 예술, 건축 및
인테리어, 디자인, 문화적 이슈부터 사회 전반에
이르기까지 개성 있는 매거진과 단행본을 만날 수
있는 서점이다.

Do you read me?!
Reading Room & Shop
Potsdamerstrasse. 98, 10785 Berlin -
Tiergarten
www.doyoureadme.de/readingroom

Gestalten Space
Sophie-Gips-Höfe Sophienstrasse. 21,
10178 Berlin
www.gestalten.com/space
게슈탈텐(Gestalten) 출판사에서 운영하는
예술, 디자인 관련 서적을 판매하는 공간으로
디자인 제품도 함께 구비되어 있다.

Pro qm
Almstadtstrasse. 48-50, 10119 Berlin
www.pro-qm.de
예술, 디자인, 도시, 건축, 팝, 정치 관련
서적들을 전문으로 다루는 서점으로, 규모는
다소 작지만 컬렉션을 탐닉하는 재미를 준다.

Shakespeare & Sons
Raumerstrasse. 36 10437 Berlin -
Prenzlauer Berg
www.shakesbooks.de
픽션부터 철학, 예술, 아동 도서에
이르기까지 거의 모든 장르의 서적과 중고
서적을 보유하고 있다.

TASCHEN Store Berlin
Schlüterstrasse. 39, 10629 Berlin
www.taschen.com
타센(TASCHEN)에서 출판되는 모든 책들을
한 군데에서 만나볼 수 있다.

Walther König

Burgstrasse. 27, 10782 Berlin

www.walther-koenig.de

뮤지엄인셀 바로 옆에 자리잡은 이 서점은 쾰른을
기반으로 활동하는 아트 출판인 발터 코에닉에
의해 시작되었으며, 아트 히스토리, 건축, 사진,
디자인, 철학 관련한 서적들이 주를 이룬다.
또한 뮤지엄의 전시 카탈로그도 구매 가능하다.

재료 구매

Modulor

Prinzenstrasse. 85, 10969 Berlin

www.modulor.de

모든 재료들의 집합소라 불릴 만큼 넓은 규모를
자랑하는 화방이다. '예술가와 디자이너'를
위한 모든 물건이 독일 특유의 정교한 방식으로
진열되어 있다.

Boesner

Marienburgerstrasse. 16 10405 Berlin

www.boesner.com

대형 화방으로, 다양한 종류의 미술 용품들이
구비되어 있다.

전시 및 문화 공간

Berlinische Galerie

Alte Jakobstrasse. 124-128, 10969 Berlin

www.berlinischegalerie.de

현대미술, 사진, 건축에 관한 뮤지엄으로
크로이츠베르크에 위치한다.

Hamburger Bahnhof

Invalidenstrasse. 50/51, 10557 Berlin

www.hamburgerbahnhof.de

1996년, 제2차 세계대전으로 파괴된 독일의
옛 함부르크역을 재건하여 개관한 현대
미술관으로, 전시 및 음악, 토론, 강연 등의 문화
공간 역할을 한다.

Haus der Kulturen der Welt

John-Foster-Dulles-Allee 10, 10557 Berlin

www.hkw.de

비유럽 문화권 문화와 예술을 소개하는
곳이다. 예술작품 전시, 연극, 무용, 음악 등의
공연을 위한 극장이 있으며 다양한 학술제가
개최되기도 한다.

KW Institute for Contemporary Art

Auguststrasse. 69, 10117 Berlin

www.kw-berlin.de

과거 공장이었던 곳을 1990년대 개조한
갤러리로, 작품 보관 및 전시, 독립 작가들을
지원한다.

Künstlerhaus Bethanien

EXHIBITION SPACES:
Kottbussersrasse. 10, 10999 Berlin
STUDIOS & OFFICES:
Kohlfurterstrasse. 41-43, 10999 Berlin

www.bethanien.de

세계적으로 널리 알려진 레지던시이자
갤러리로, 1850년 병원으로 사용되던 오래된
성을 개조해서 1975년부터 작가들의 작업실로
사용해 왔다.

Martin-Gropius-Bau

Niederkirchnerstrasse. 7, 10963 Berlin

www.gropiusbau.de

크로이츠베르크에 자리한 미술관으로,
전 세계에서 주목 받는 예술가들의 작품을
기획 전시하는 곳이다. '바우하우스'를
세운 발터 그로피우스의 큰아버지 마틴
그로피우스가 설계한 공예 박물관으로 출발해,
1981년 재개관되었다.

Neue Nationalgalerie

Potsdamerstrasse. 50, 10785 Berlin

www.smb.museum

미스 반 데어 로에가 설계한 신국립미술관은,
철제 기둥에 사방 유리벽, 그리고 평평한 사각형
지붕이 특징이다. 주로 20세기 현대 미술 작품을
전시한다.

HAU Hebbel am Ufer

HAU1: Stresemannstrasse. 29, 10963 Berlin
HAU2: Hallesches Ufer 32, 10963 Berlin
HAU3: Tempelhofer Ufer 10, 10963 Berlin

www.hebbel-am-ufer.de

기존의 오래된 세 극장을 베를린시와 여러 단체들의
도움을 받아 HAU로 재탄생시켰다. 창작 퍼포먼스,
연극, 콘서트 등을 통해 젊은 아티스트들의 열정을
느낄 수 있다.

Urban Spree

Revalerstrasse. 99, 10245 Berlin

www.urbanspree.com

그래피티로 도배가 된 콘크리트 외관이 돋보이는
곳으로 다양한 스트리트 아트 이벤트가 열린다.

Platoon Kunsthalle

Schönhauser Allee 9, 10119 Berlin

www.kunsthalle.com/berlin

전시, 영화 상영, 공연, 멀티미디어 퍼포먼스,
워크숍 등 일상 생활 속의 예술적 프로그램을 제공하는
복합문화공간이다.

Volksbühne

Linienstrasse. 227, 10178 Berlin

www.volksbuehne-berlin.de

브루노 빌레가 설립한 민중을 위한 극장으로,
현재 베를린 예술문화의 중심 역할을 하고 있다.

Jüdisches Museum Berlin

Lindenstrasse. 9-14, 10969 Berlin

www.jmberlin.de

독일 유대인의 역사와 문화를 소개하는
박물관으로, 중세부터 현대까지 유대인의
역사를 배울 수 있다.

Maxim Gorki Theater Berlin

Am Festungsgraben 2, 10117 Berlin

www.gorki.de

러시아 작가 고리키의 이름을 딴 극장으로,
과거 동독 지역에서 러시아 리얼리즘
연극은 물론, 동유럽의 연극들을 선보여 온
극장이다.

Johann König

Dessauerstrasse. 6-7, 10963 Berlin

www.johannkoenig.de

2002년 설립된 갤러리로, 다양한 국가의 신진
및 기성 작가들의 작품을 전시한다.

abcart berlin contemporary

www.artberlincontemporary.com

회화 및 사진, 비디오아트 등 다양한 장르의
작품이 출품되는 전시로 전 세계 각국의 갤러리가
참여한다.

TYPO Berlin

typotalks.com/berlin

그래픽디자인, 아트, 웹디자인 등 다양한 디자인
분야의 전문가들이 하나의 주제를 갖고 모여
이야기하는 국제적인 디자인 축제이다.

DMY Design Mai Youngsters
International Design Festival
www.dmy-berlin.com
세계적인 '제품 디자인' 네트워크로, 국제적인
명성을 얻고 있는 디자이너와 브랜드들이
참여할 뿐 아니라, 실험적인 작품들이 제품으로
만들어지는 순간을 볼 수 있다. 그밖에 심포지엄,
디자이너 강연, 워크숍이 함께 열린다.

Pictoplasma
berlin.pictoplasma.com
실력 있는 해외 아티스트와 디자이너의 컬렉션을
선보이며, 컨템포러리 캐릭터 아트를 기념한다.
애니메이션 상영 및 공연, 콘퍼런스, 디자인과 아트
전시를 동반한다.

Berlinale Berlin Film Festival
www.berlinale.de
1951년 동서화합을 기치로 내걸고 당시 분단
상태에 있던 독일의 통일을 기원하는 영화제로
시작되었다. 매년 2월 중순에 약 10일간에 걸쳐
개최된다.

Berlin Festival
www.berlinfestival.de
해마다 9월 중순 템펠호프 공원에서 열리는
베를린에서 가장 큰 오픈에어 뮤직 페스티벌이다.

Transmediale
www.transmediale.de
매년 2월 베를린에서 개최되는 미디어아트
페스티벌로, 심포지엄이 메인으로 열린다.

Berlin Music Week
www.berlin-music-week.de
세계의 레코드 에이전시들이 모이는 박람회로,
뮤지션들의 공연이 새벽까지 이어진다.

The 48 STUNDEN NEUKÖLLN Arts Festival 48 hours Neukölln

www.48-stunden-neukoelln.de

노이쾰른에서 열리는 예술·문화 페스티벌로, 48시간 동안 카페 및 갤러리 등지에서 개최된다.

Appendix

참고할 만한 웹사이트

www.stilinberlin.de

www.findingberlin.com

www.iheartberlin.de

bpigs.com

www.berlin-and-i.de

www.ignant.de

www.freundevonfreunden.com

www.slanted.de

www.designmadeingermany.de

www.uberlin.co.uk

www.bvg.de/index.php/en/index.html

베를린 디자인
소셜 클럽

베를린 디자이너로
살아가기

초판 1쇄 인쇄 2014년 6월 10일 초판 1쇄 발행 2014년 6월 16일 지은이 용세라 펴낸이 이준경

편집이사 홍윤표 편집장 이찬희 편집 김소영 디자인 나은민 마케팅 오정옥 펴낸곳 웅지콜론북

출판 등록 2011년 1월 6일 제406-2011-000003호 주소 (413-756) 경기도 파주시 문발로 242

전화 031-955-4955 팩시밀리 031-955-4959 홈페이지 www.gcolon.co.kr 트위터 @g_colon

페이스북 /gcolonbook ISBN 978-89-98656-26-3 03600 값 18,000원

● 이 도서의 국립중앙도서관 출판시도서목록(CIP)은 서지정보유통지원시스템 홈페이지(http://seoji.nl.go.kr)와
 국가자료공동목록시스템(http://www.nl.go.kr/kolisnet)에서 이용하실 수 있습니다.
 (CIP제어번호 : CIP2014016577)
● 잘못된 책은 구입한 곳에서 교환해 드립니다.

웅지콜론북 은 예술과 문화, 일상의 소통을 꿈꾸는 (주)영진미디어의 문화예술서 브랜드입니다.